KB186333

n j o o
e j z z M e N
A U B B E t M M e
A b c d e F f S s
T G g H h i l L K y
a m n Q s r w K
P C R Y U o N
Q a b c d e f i g

ARTIST JAMSAN
**RED
CHAIR**

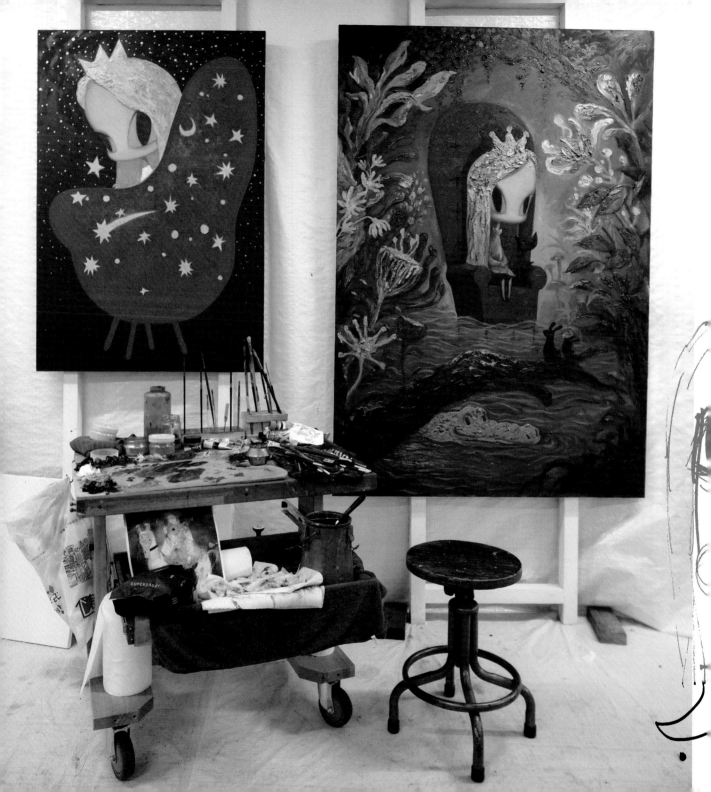

ARTIST JAMSAN
RED
CHAIR

jamsan

★ JAMSAN ★
funny friend
JAMSANWORLD ❖ HAMOART

★ JAMSAN ★
funny friend
JAMSANWORLD ❖ HAMOART

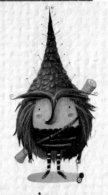

★ JAMSAN ★
funny friend
JAMSANWORLD ❖ HAMOART

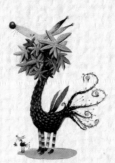

★ JAMSAN ★
funny friend
JAMSANWORLD ❖ HAMOART

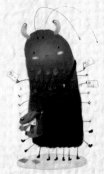

★ JAMSAN ★
funny friend
JAMSANWORLD ❖ HAMOART

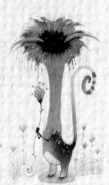

★ JAMSAN ★
funny friend
JAMSANWORLD ❖ HAMOART

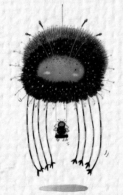

★ JAMSAN ★
funny friend
JAMSANWORLD ❖ HAMOART

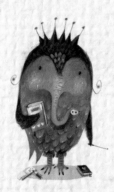

★ JAMSAN ★
funny friend
JAMSANWORLD ❖ HAMOART

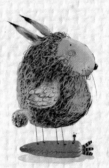

★ JAMSAN ★
funny friend
JAMSANWORLD ❖ HAMOART

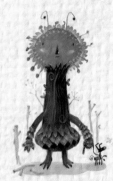

★ JAMSAN ★
funny friend
JAMSANWORLD ❖ HAMOART

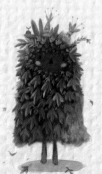

★ JAMSAN ★
funny friend
JAMSANWORLD ❖ HAMOART

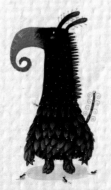

★ JAMSAN ★
funny friend
JAMSANWORLD ❖ HAMOART

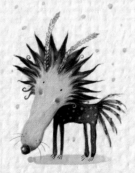

★ JAMSAN ★
funny friend
JAMSANWORLD ❖ HAMOART

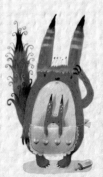

★ JAMSAN ★
funny friend
JAMSANWORLD ❖ HAMOART

★ JAMSAN ★
funny friend
JAMSANWORLD ❖ HAMOART

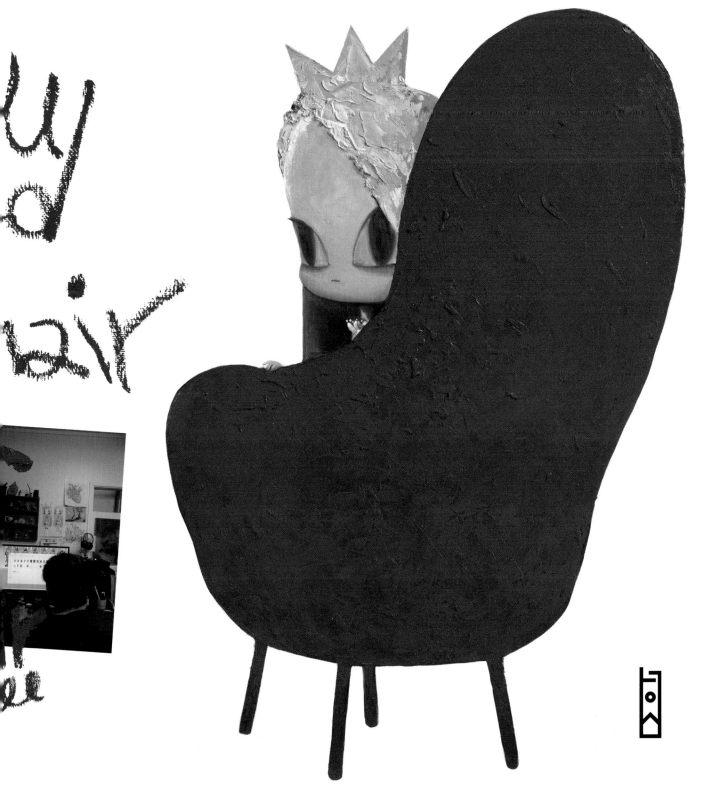

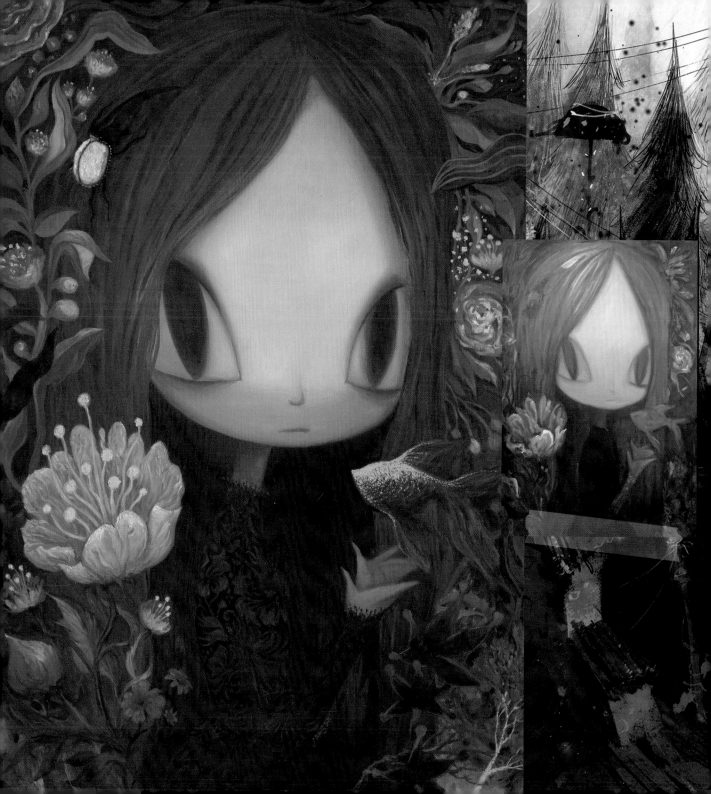

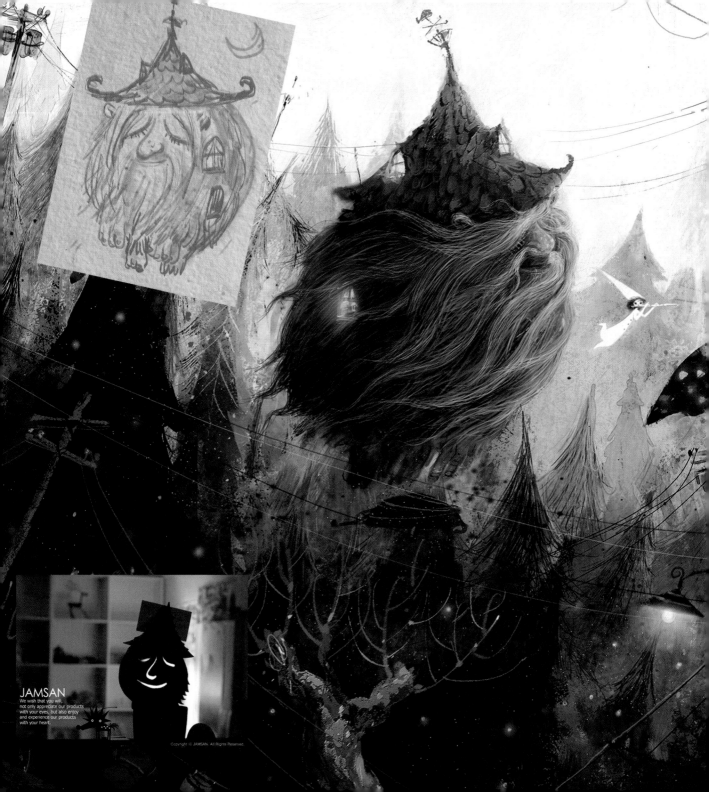

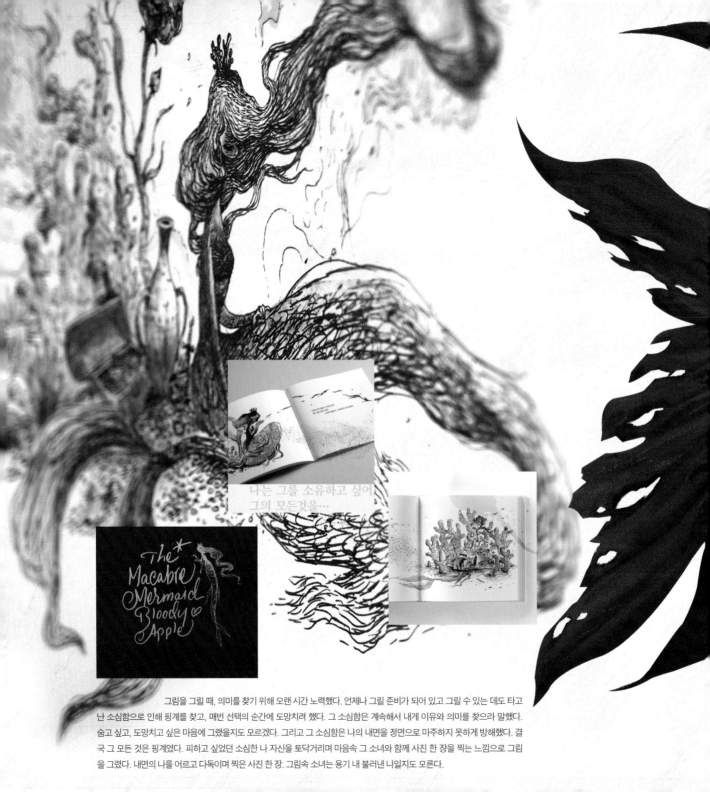

나는 그를 소유하고 싶어
그의 모든것을…

The*
Macabre
Mermaid
Bloody
Apple

그림을 그릴 때, 의미를 찾기 위해 오랜 시간 노력했다. 언제나 그릴 준비가 되어 있고 그릴 수 있는 데도 타고 난 소심함으로 인해 핑계를 찾고, 매번 선택의 순간에 도망치려 했다. 그 소심함은 계속해서 내게 이유와 의미를 찾으라 말했다. 숨고 싶고, 도망치고 싶은 마음에 그랬을지도 모르겠다. 그리고 그 소심함은 나의 내면을 정면으로 마주하지 못하게 방해했다. 결국 그 모든 것은 핑계였다. 피하고 싶었던 소심한 나 자신을 토닥거리며 마음속 그 소녀와 함께 사진 한 장을 찍는 느낌으로 그림을 그렸다. 내면의 나를 어르고 다독이며 찍은 사진 한 장. 그림속 소녀는 용기 내 불러낸 나일지도 모른다.

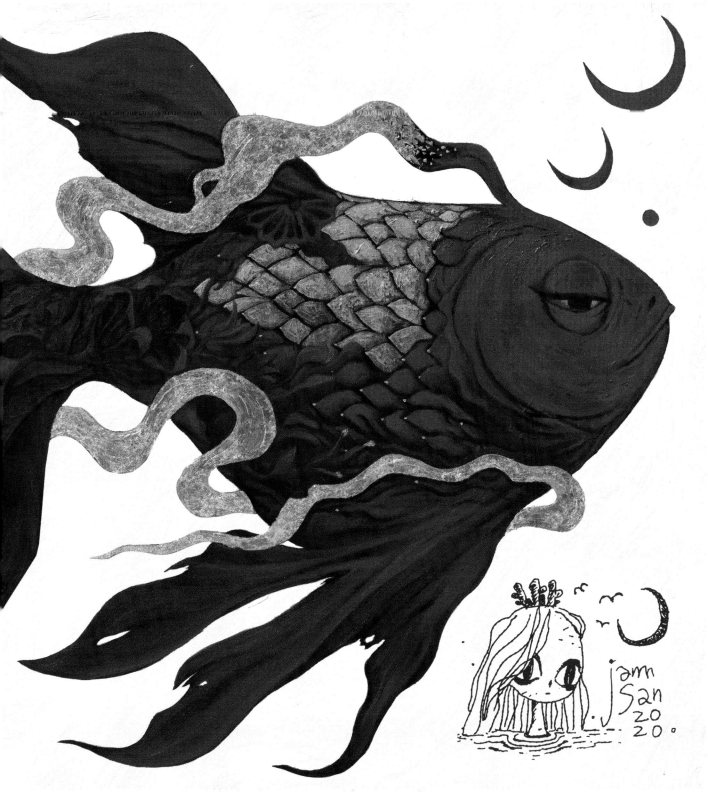

A Rose is
on a
Journey

Red chair

Rose from the stars

A rose is on a journey.
In the picture, she is the only blossom of rose that bloomed from the star.
The curious girl faces and looks into the places we knew,
or even the deepest places in our hearts.
The blossom of rose that came from a faraway star is on a journey.

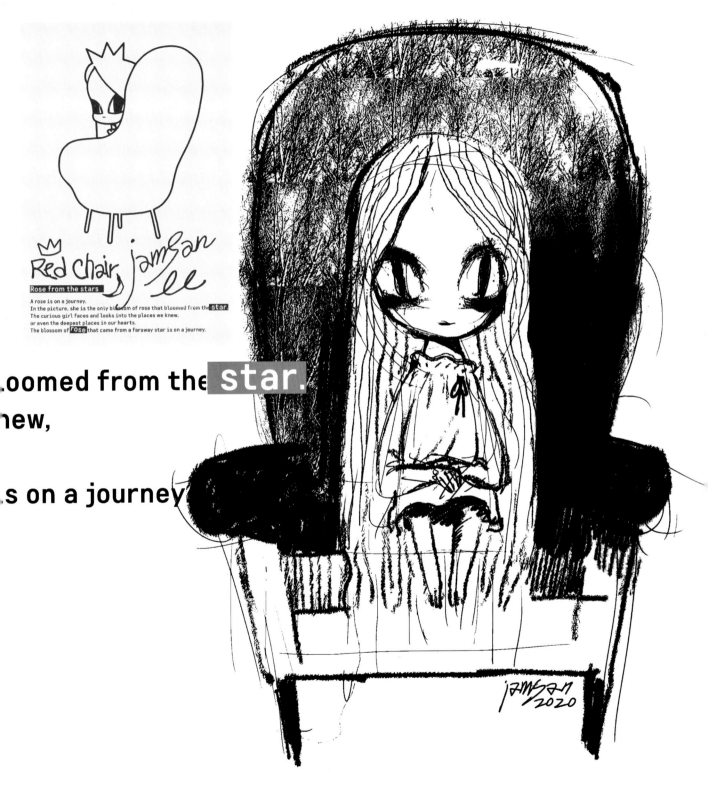

Red chair, jamsan lee

Rose from the stars

A rose is on a journey.
In the picture, she is the only blossom of rose that bloomed from the star.
The curious girl faces and looks into the places we knew,
or even the deepest places in our hearts.
The blossom of rose that came from a faraway star is on a journey.

...loomed from the star.

...hew,

...s on a journey

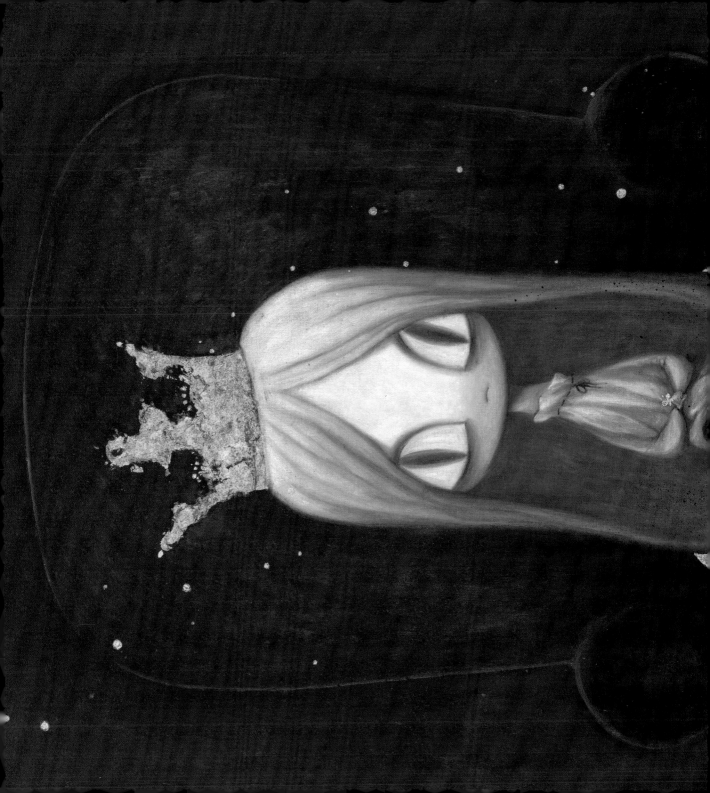

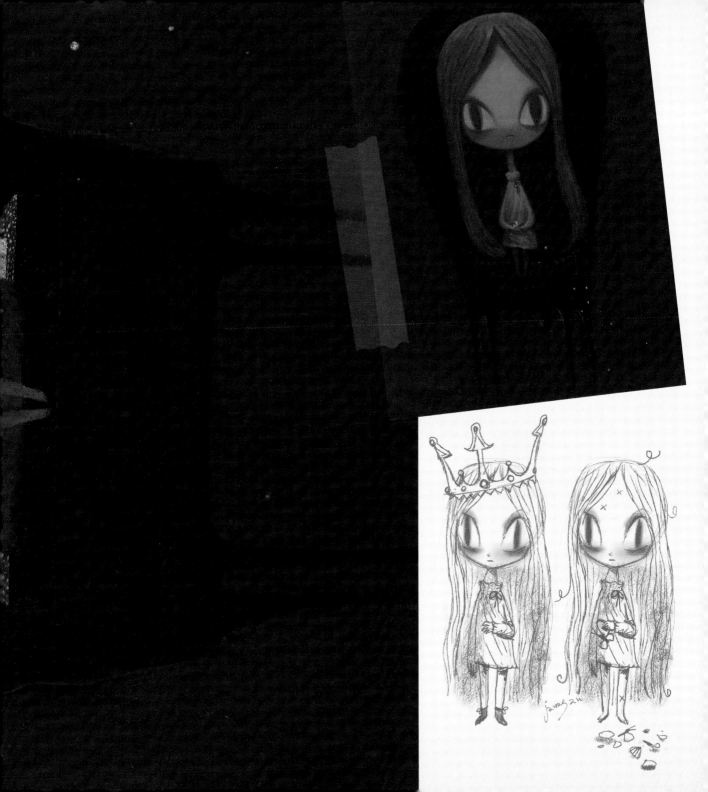

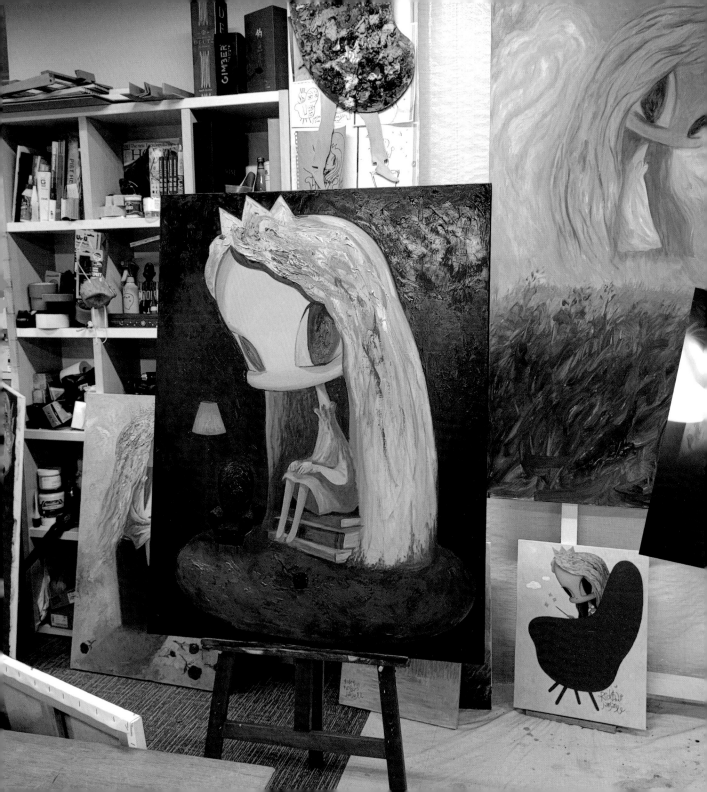

The travelling girl meets new faces every time. When she met a cowardly shadow wolf who wouldn't show up, the girl gently comforted him and walked with him. In the forest so thick that the end couldn't be seen, she met a rabbit who wanted to become a tree.

The girl stopped for a moment and chased the rabbit's dream together. On a windy day, she flew freely with Mr. Dandelion Spore, swimming in the sea of leaves

Rose
from the
stars

jam san le

When sh
in the warr
swamp giant
to linger fo
she continue

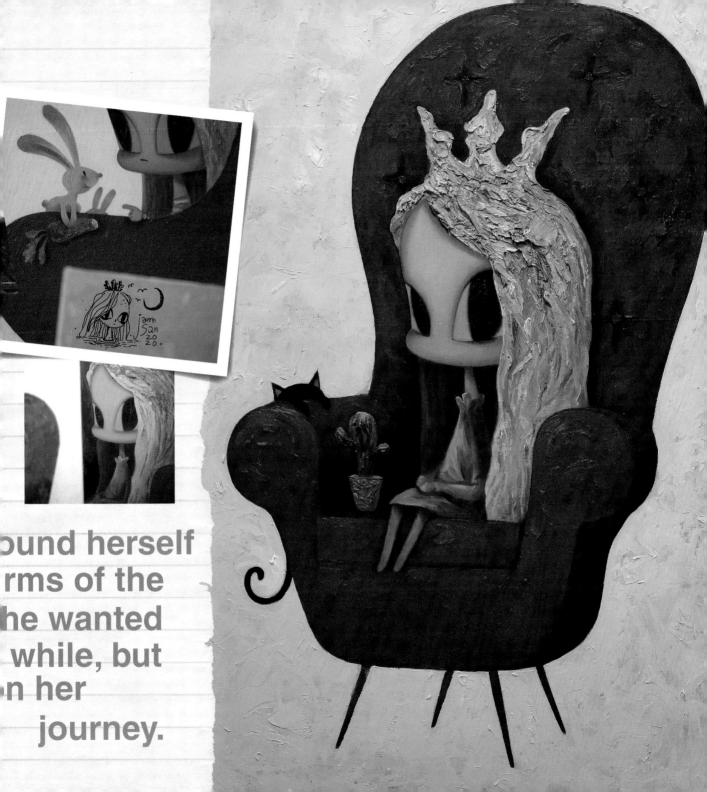

ound herself
rms of the
he wanted
while, but
n her
journey.

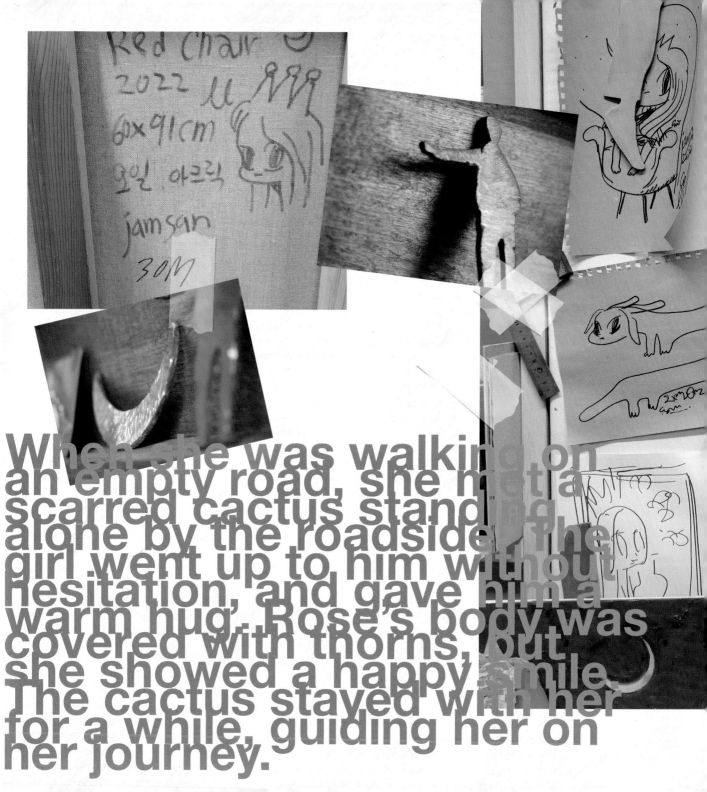

When she was walking on an empty road, she met a scarred cactus standing alone by the roadside. The girl went up to him without hesitation, and gave him a warm hug. Rose's body was covered with thorns, but she showed a happy smile. The cactus stayed with her for a while, guiding her on her journey.

NO 220209

빨간숲 파란숲

JAM SAN

빨간숲 파란숲

JAM SAN

Red chair
jamsan
2021

At times, she was lost in mazes. Without being scared, she calmly raised her head and looked at the countless stars. Looking at the stars, she made a wish. The stars, the countless stars that rained down from the beginning and the end of the universe...

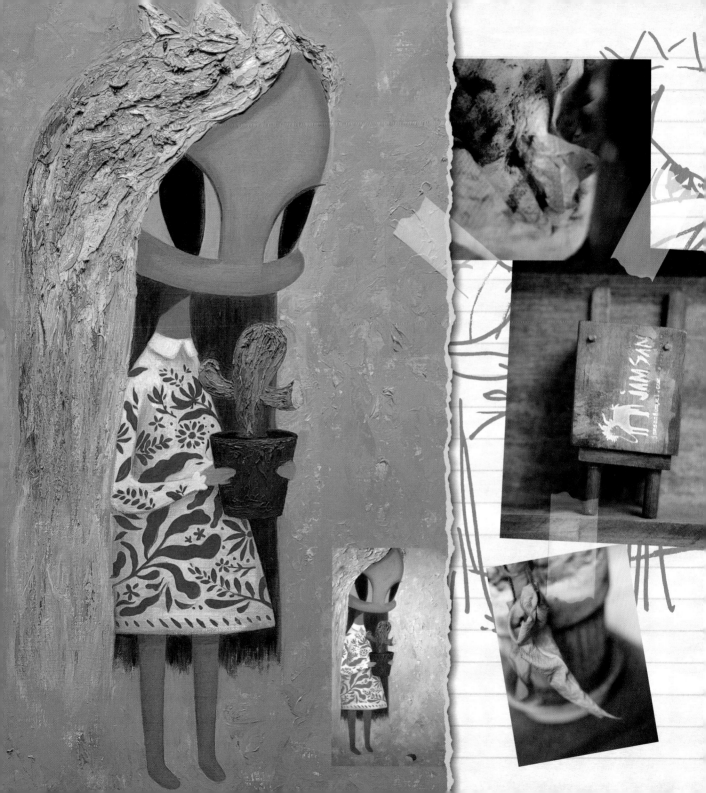

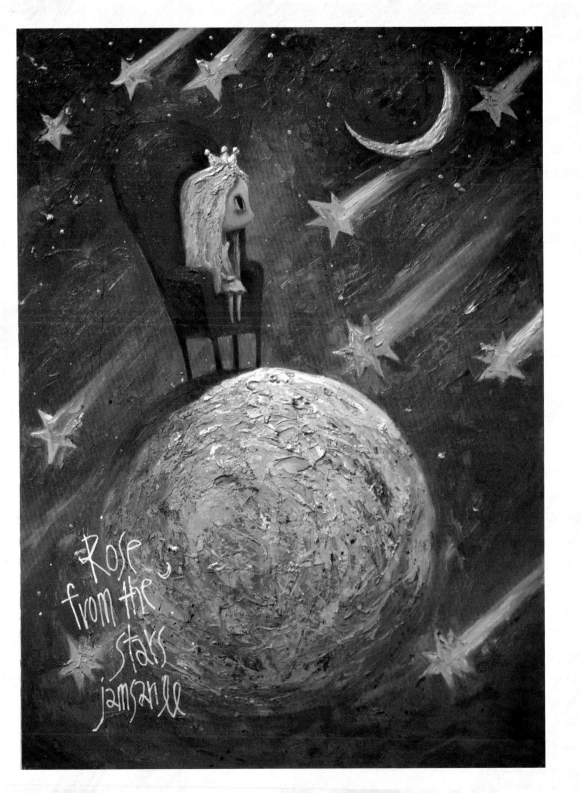

Rose from the Stars | 2022
oil on canvas | 53 × 72cm

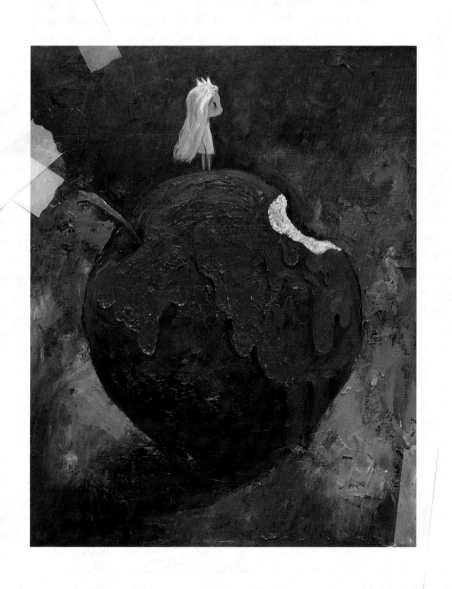

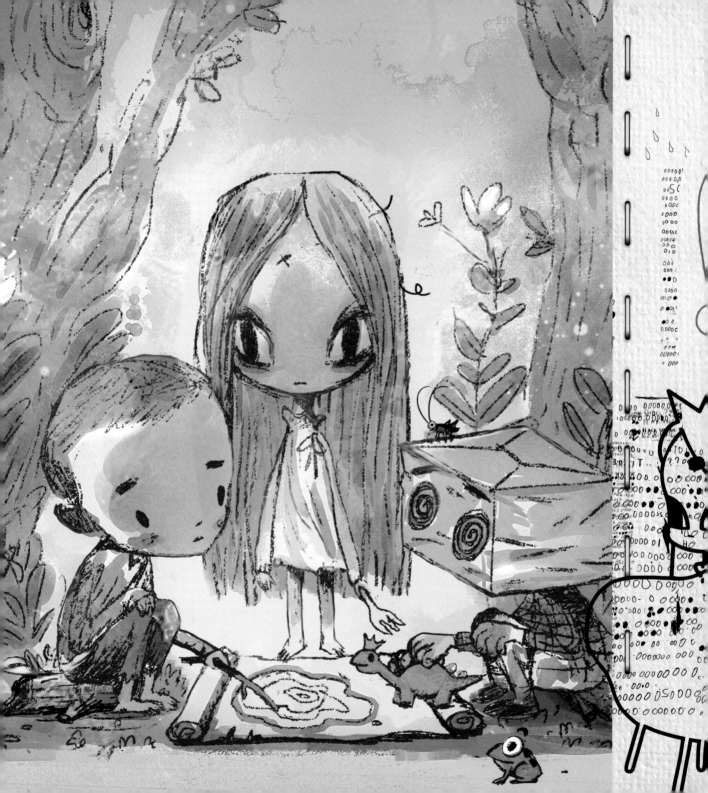

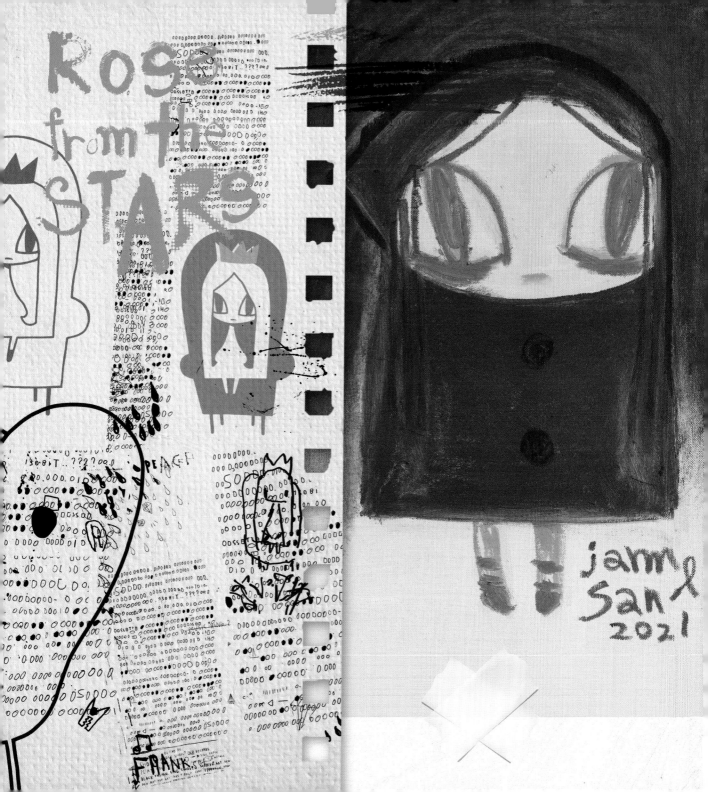

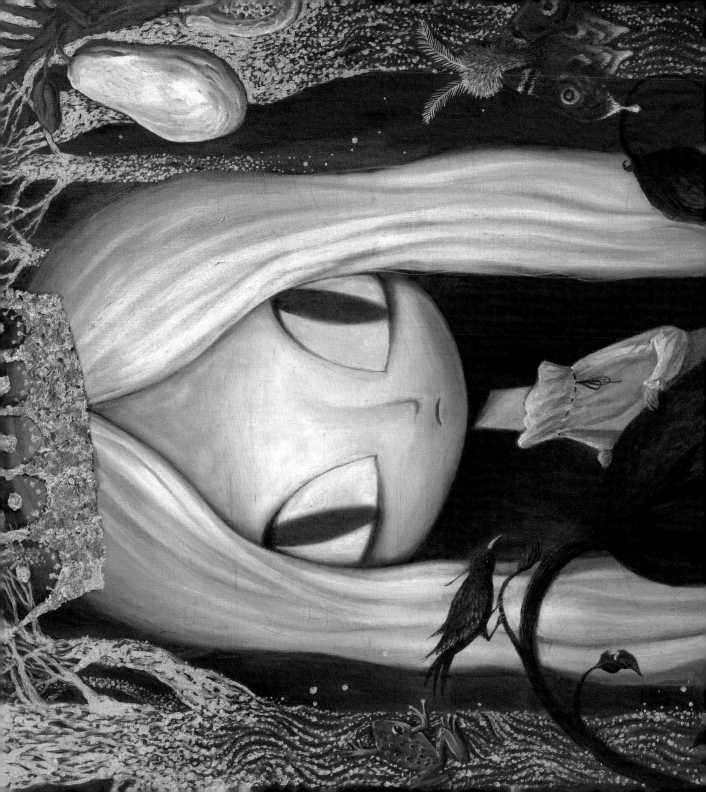

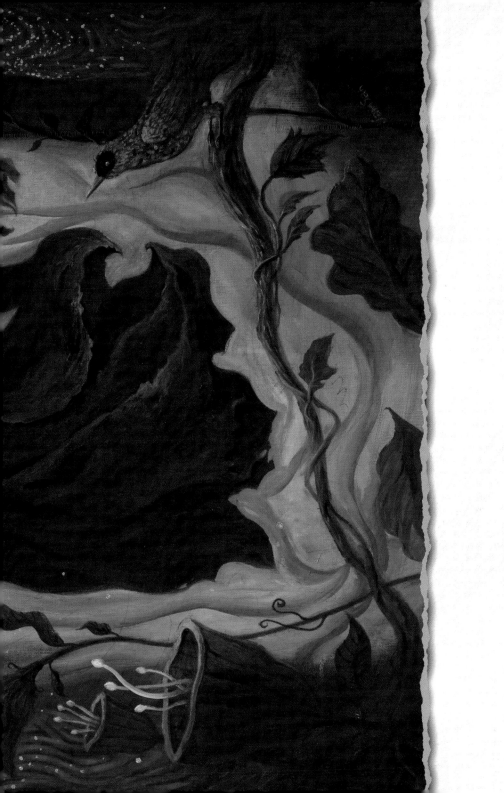

고개숙인 꽃과 소녀 | 2020
Oil on Canvas | 97×145cm

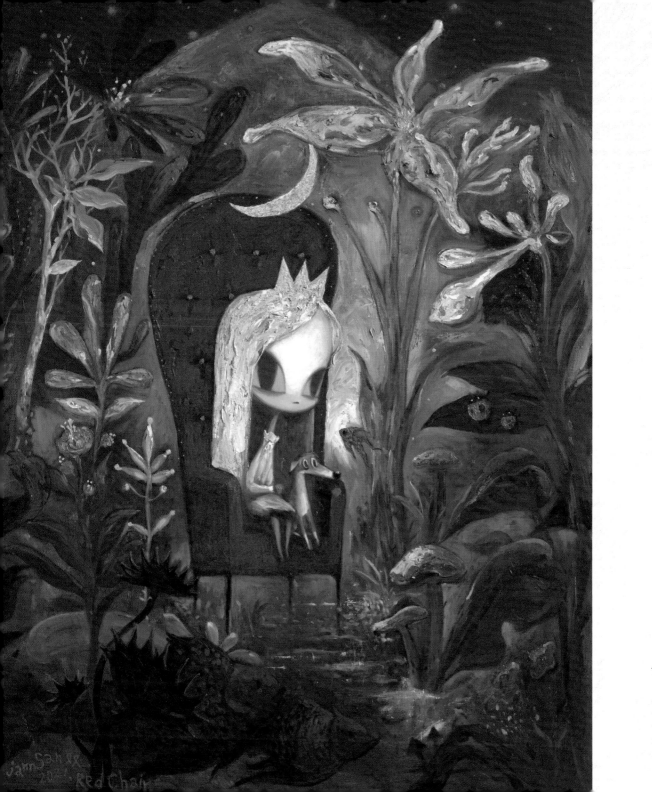

Red Chair | 2021
oil on canvas | 112 ×145cm

잠자는 산의 세계의 주인主人, 잠산籫山

자본주의가 세상을 휘어잡은 후부터 예술계에 드러난 현상 한 가지. 예술을 크게 반으로 갈라보면 한적한 곳에 작업 공간을 마련하거나 하는 식으로 대중의 취향에 골몰하지 않고 도리어 자신의 깨달음이나 취향을 대중에게 드러냄으로써 새로운 발상을 일으키려는 사람들과 반대로 스스로 대중에 귀의하면서 그들의 모습을 자신의 모습과 일치시키고 공감을 불러내면서 그들에게 무언가를 말하려는 사람들로 갈리게 되었다는 것을 알 수 있다. 우리는 전자를 순수예술가라 부른다면, 후자를 상업예술가라고 부른다. 예술에 등급을 매기는 것은 상당히 우매한 일이기에 둘 중 무엇이 우월하고 무엇이 저열한가를 말할 수는 없지만 적어도 그것과는 무관한 몇 가지 차이점은 말할 수 있는데, 가정용 컴퓨터의 것들을 버려가며 달려와야 했던 대한민국의 발전과정에서 우리가 버리지 말아야 했음에도 불구하고 당장 일용할 양식이 되지 않았기에, 눈앞의 산해진미에 정신이 팔려 잊어버렸던 것이 바로 그 환상이었다. 잠산은 우리에게 우리가 잃었던 그 환상을 다시 돌려준 사람의 이름이다. 어딘가로 떠나고 싶었을 때나 조용한 전원이 그리웠을 때 그는 이야기한다. 박지성이 불꽃 같은 보급과 인터넷의 전파에 발맞추어 상대적으로 대중의 태도 변화에 민감했던 상업예술은 백남준의 비디오아트 이후로 뚜렷한 디지털화를 이루지 못한 순수예술계에 비하여 발 빠르게 디지털 시대로 전환했다는 점이라고 할 수 있겠다. 90년대 중반 대한민국의 상업예술계에 디지털의 환상illusion이 도래했고, 그 선두에 서서 디지털아트의 강력한 파괴력을 대한민국 상업예술에 이식한 작가가 바로 잠산Jamsan이다. 우리는 꿈과 환상의 힘을 사실로 받아들이지 않으며, 자주 몽상에 빠지는 사람을 정신 차리라고 핀잔을 주곤 하지만 역설적으로 그것을 잃은 사람을 불행한 사람이라 부르고 있다. 어느 면에서는 맞는 말이다. 흑백논리를 유아적인 발상이라고 치부하는 힌두교의 철학 가운데 어느 학파에서는 환상을 완벽한 거짓이라고 말하지 않기 때문이다. 그것은 단지 진실이 아니거나 아직 이루어지지 않았을 뿐, 거짓은 아니라고 하는 것이다. 아닌지는 알 수 없다. 어쩌면 진위를 파악하고 싶지 않은 것일지도 모르겠지만, 그 이유는 그가 말하는 내용이 적어도 진위 이전의 메아리. 개개인의 심장에 꼭꼭 숨겨놓아 잃었다 생각하던 그 부분들이기 때문에 그러한 것이다. 그의 속삭임은 우리들 개개인에게 모두 다른 목소리, 다른 내용으로 들릴 수 있다. 놀랍지만 사실이다. 예를 들어 심장을 파고드는 힘을 가진 노래를 모두 똑같이 들어도 그것을 개인적인 입장에 따라 달리 들을 수 있다면, 그 노래의 작곡가나 가수는 대단한 수준일 것이다. 잠산의 경우도 마찬가지. 그의 그림은 뇌리를 관통한 후 잔영을 남겨놓는 힘을 장비하고 있고, 그런 수준의 작가가 자신의 재능과 역량을 총동원하여 자신만의 아픔을 노래하며 세상 타령으로 일관하는 대신 타인의 다친 감성을 보듬기로 마음먹었다는 사실은 지극히 다행이었다. 영혼을 관통할 정도로 그림을 잘 그릴 수 있는 힘은 재능이 주며, 우리 주변에 숨어있는 그런 재능은 의외로 적지 않은 수준일 것이다. 그러나 듣는 사람마다 다르게 들을 수 있는 가락의 음악, 보는 이마다 또 다른 속삭임으로 들을 수 있는 그림을 그릴 수 있는 힘은 재능으로 할 수 있는 것이 아니다. 무엇이 그에게 이런 힘을 주었을까. 일루져니스트illusionist, 환상의 마술사 잠산에게 말이다.

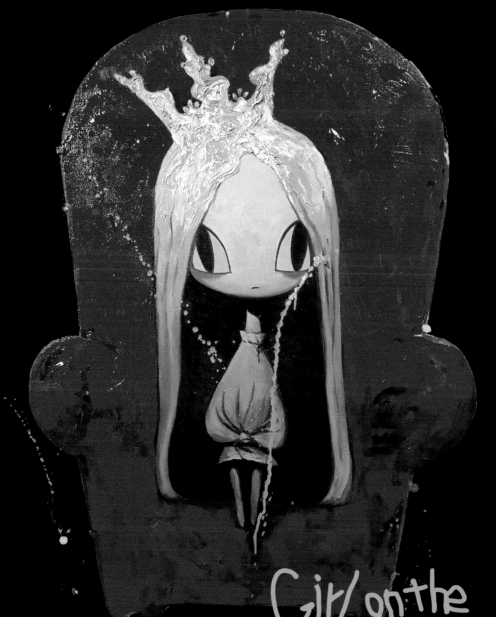

Girl on the
Red chair
© jamsan

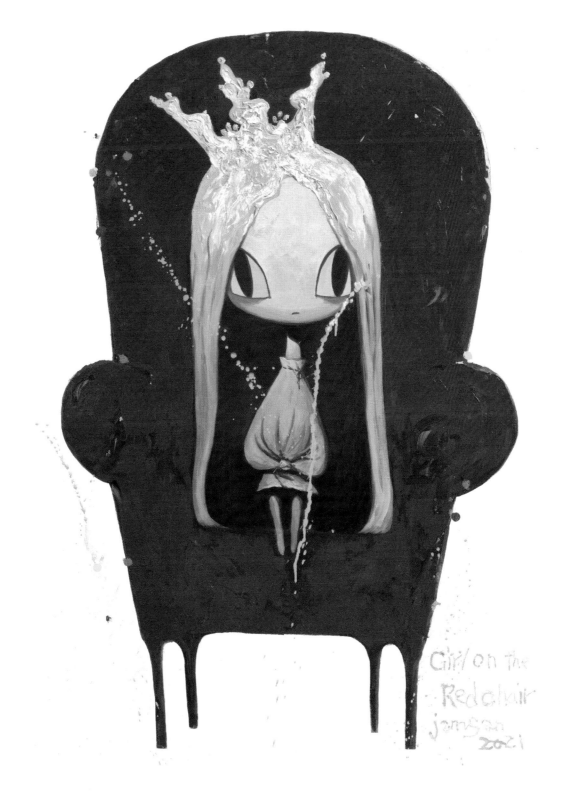

Girl on the
Redchair
jamson
2021

Blue Chair | 2021
oil on canvas | 112×145cm

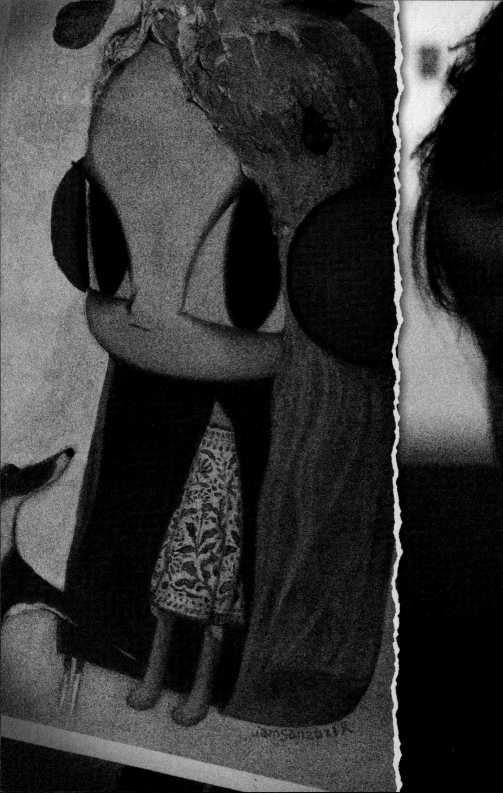

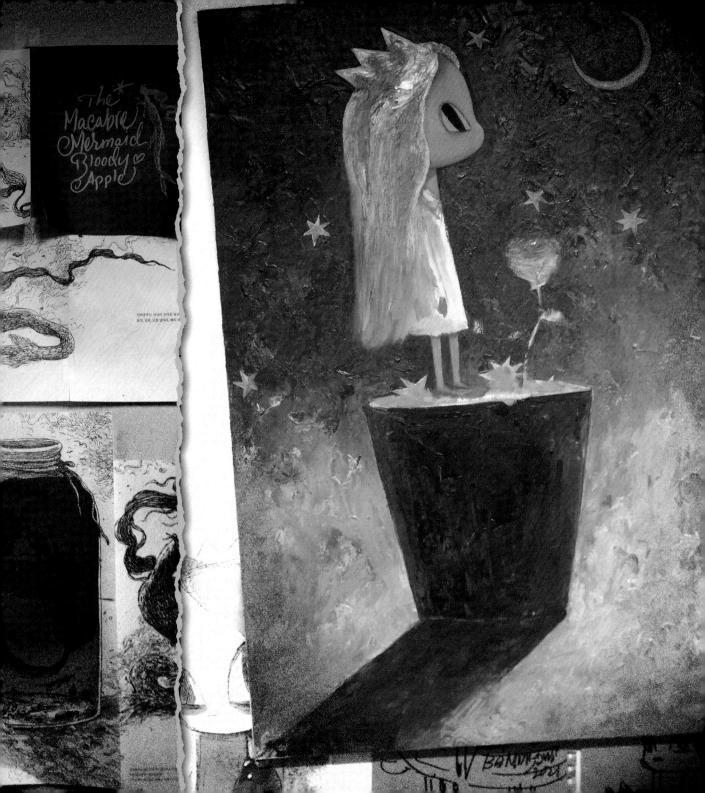

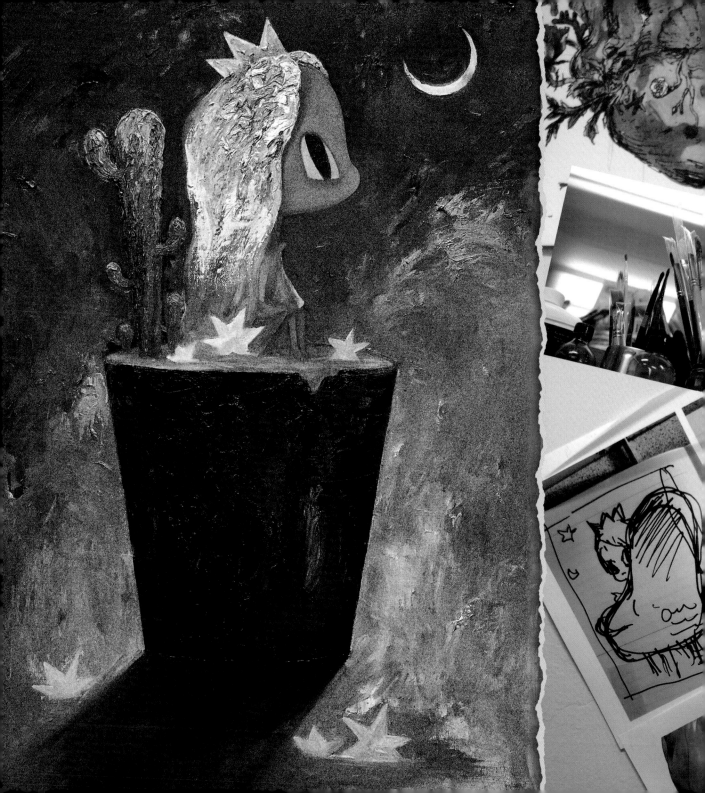

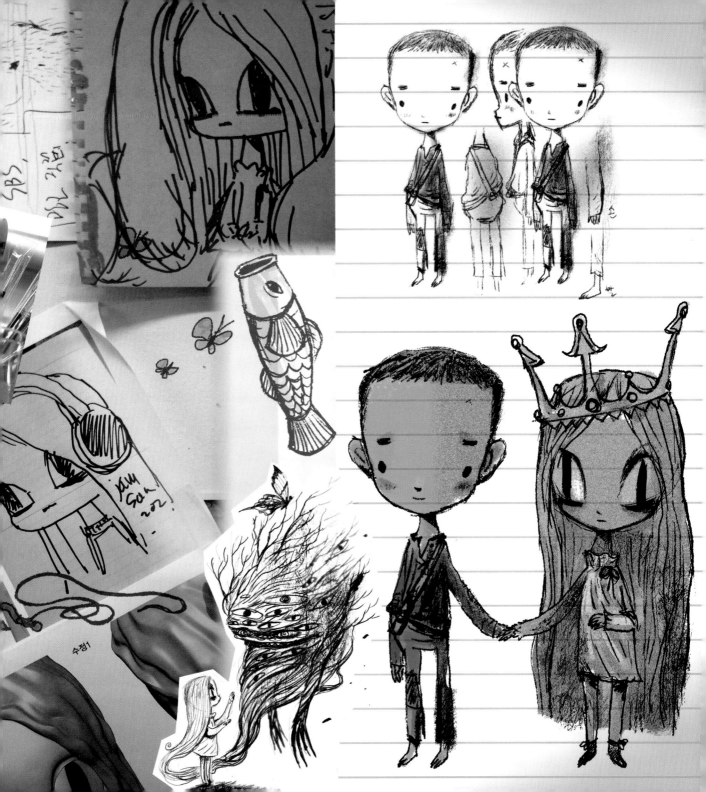

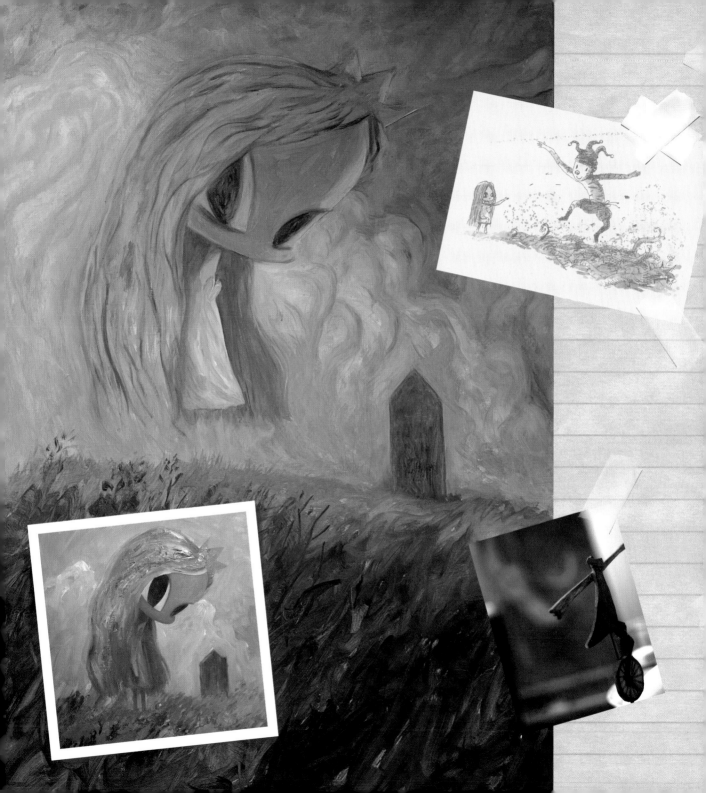

Girl on
the Red
Chair
jamSan
2021

01: 그림은 장난감이다. ■■■ 난 성격이 급하다. 익숙함에 싫증을 잘 느낀다. 하지만 그림이라면 싫증이 없어 재미있다. 사실 그림이 아니더라도 생각하고 표현하는 분야라면 그게 어떤 분야건 좋아했을 것 같다. 그림은 언제나 비슷한 종이에 비슷한 물감으로 그리는 듯 하지만 매번 전혀 다른 그림을 그릴 수 있다. 살면서 느끼는 생각의 변화, 표현력, 테크닉의 성장, 주위 환경의 변화… 이런 다양한 변화들을 그림으로 표현하다 보면 그림에 싫증이 날 틈이 없다. 망가지지 않는 아주 튼튼한, 하지만 매번 새로워 평생 가져갈 수 있는 장난감이 내가 생각하는 그림이다. 02: 나의 작은 공간 ■■■ 어릴 적 나의 꿈 중에 하나는 작고 아담한 다락방을 그림 그리는 작업실로 쓰는 상상이었다. 다락방 작은 창으로 빛이 들어오고 그 낮은 천장 사이에 엎드려 눈부신 빛선, 그 빛에 빛나는 작은 먼지들을 피해가며 그림을 그리는 상상… 꿈이라면 꿈이고 그냥 스쳐 지나가는 상상이라면 상상 같은, 뭐 그런. 처음 작업실을 차릴 때 누군가 그랬던 것 같다. 더 멋진 더 좋은 곳도 많은데 왜 이런 곳을 골랐냐는… 한마디로 품위 없어 보였나 보다. 가볍게 웃어넘겼다. 어릴 적 그 당시 내 상상보단 훨씬 좋은, 허리를 숙일 필요도 없고 다른 이의 눈치를 볼 필요도 없는 나의 첫 작업실. 작업실 벽의 절반은 창문이고 나머지 반은 벽이고, 또 그 벽에 내가 그린 그림으로 멋없이 건성건성 성의 없이 도배하듯 붙여나간다. 내가 어릴 때 생각하던 빛 선을 보고 싶어 설치한, 지금은 잘 사용하지 않는다는 구형 블라인드로 빛이 들어올 때면 내가 상상하던 여러 가지 꿈 중에서 다락방 같은 나의 작은 꿈 하나는 그렇게 자연스럽게 이룬 것 같아 내심 뿌듯함에 미소가 지어지는 아마 모를 거다. 03: 비 ■■■ 나는 비를 좋아한다. 일년 내내 언제나 비만 오기를 바랐던 철없는 어린 시절도 있었다. 초등학교 저학년 그때로 말한다면 국민학교 1~2학년 정도 때부터 일 거라 생각한다. 대문이 없는 문을 열면 바로 타일로 마감한 부엌이 있고 그 부엌을 지나가면 방 한 칸의 셋방살이가 살림의 전부였던 우리 가족의 보금자리가 있었다. 부모님은 일 나가시고 지금처럼 우산 들고 오는 부모들도 흔치 않았던 그 시절, 나는 언제나처럼 아무렇지도 않게 비를 맞으며 집으로 향했다. 비가 오면 보통 싫어하던 친구들과 여러 사람들을 사실 난 이해할 수가 없었다. 집에 들어가자마자 가방을 방으로 휙 익숙하게 던지고는 비로 젖은 옷을 입은 채 부엌에 있는 바가지에 한 바가지 물을 담는다. 비오는 날만 느낄 수 있는 물비린내를 큰 호흡과 함께 들이마시고는 머리끝부터 발끝까지 물을 몇 번이고 마구 부었다. 그렇게 몇 번에 걸친 샤워 아닌 샤워를 끝마치고 나면 아무도 없는 어스름한 방으로 미끌어지듯이 들어가 따뜻한 옷을 스스로 챙겨 입고, 비가 그치기 전에 유일하게 하나 있는 창턱에 올라서서 어울리지 않는 청승을 떨곤 했다. 방금 갈아입은 옷에서 나는 빨랫비누 냄새. 내 몸이 물기가 증발하면서 우러나는 나른함… 그들을 창밖으로 보이고 들리는 그 빗소리의 연주와 함께 감상하곤 했던 거다. 지금도 비만 오면 내 추억들을 생각한다. 나는 그래서 비를 좋아한다. 그때 그 추억이 너무 좋아 잊고 싶지 않아서 그런 그림을 그리는지도 모르겠다. 04: 변화 ■■■ 나의 시각 속에 남겨진 기억들을 기반 삼아 작품을 만들고 그것들을 이용하여 작품을 완성한다. 거기에 이미 변화할 나의 다양한 상상력이 깃들이는 것을 보는 것이 즐겁다. 마음에 드는 작품을 완성할 때마다 나는 변화하고 변하는 것을 느낄 때마다 내가 살아있는 것을 느낀다. 그것이 느낄 수 없을 만큼 천천히 알아보지 못할 정도로 빠른 속도로 변해가던 변화한다는 사실만큼은 틀림없다. 그래서 나는 변화가 좋다.

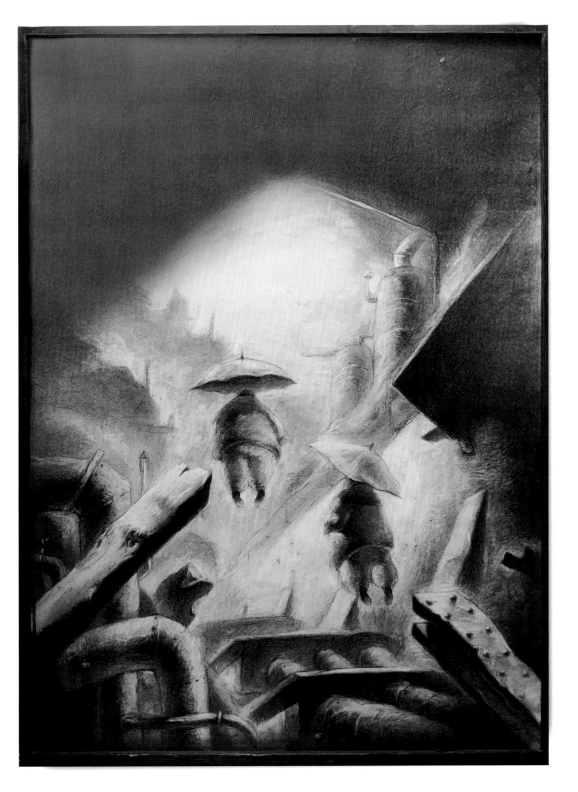

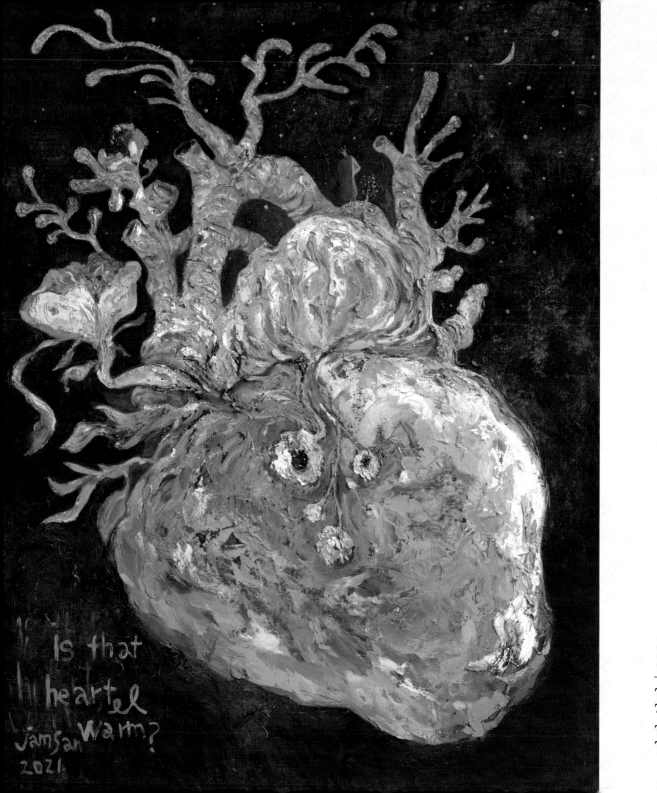

Is that
lil heartel
jamsan warm?
2021

파란 심장 | 2021
oil on canvas | 112 ×145cm

금빛 별과 물이 흐르는 파란 집 | 2015
oil on canvas | 1300×1600cm

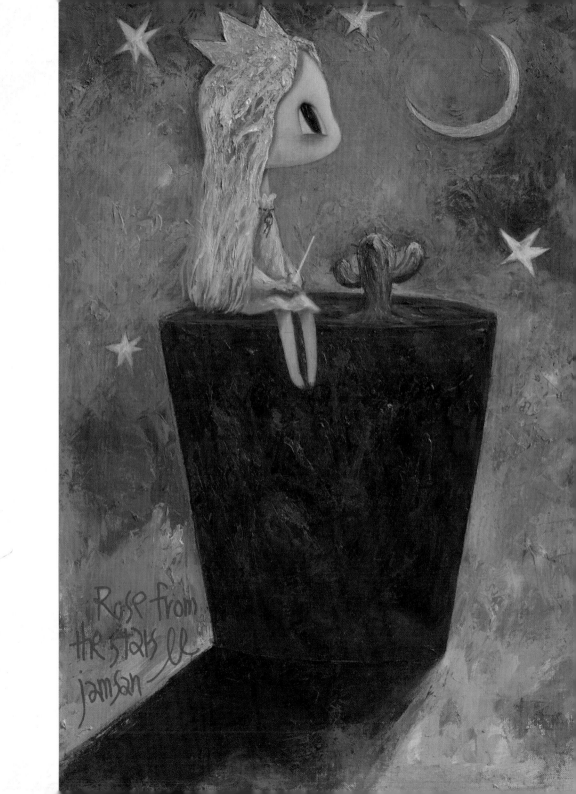

Rose from the Stars | 2021
oil on canvas | 50×73cm

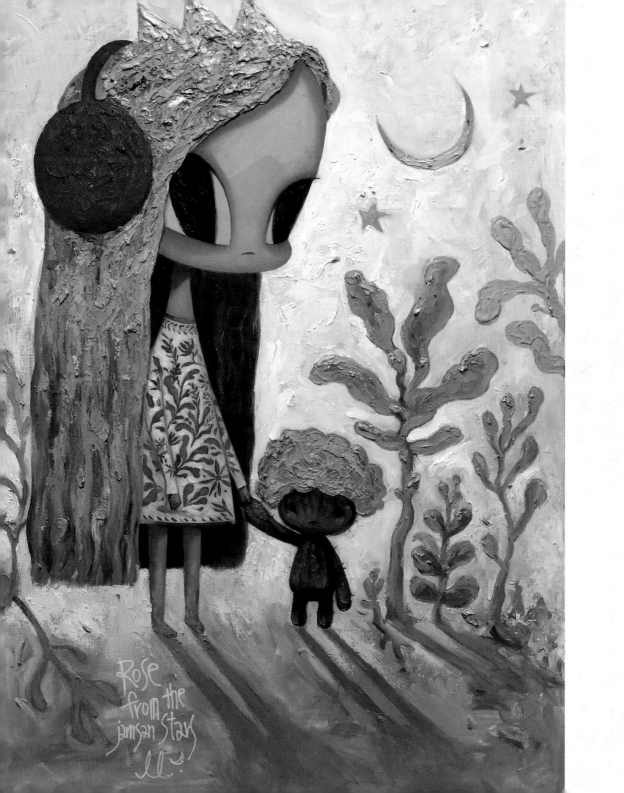

Rose from the Stars｜2021
oil on canvas｜75×100cm

Rose from the Stars | 2021
oil on canvas | 65×90cm

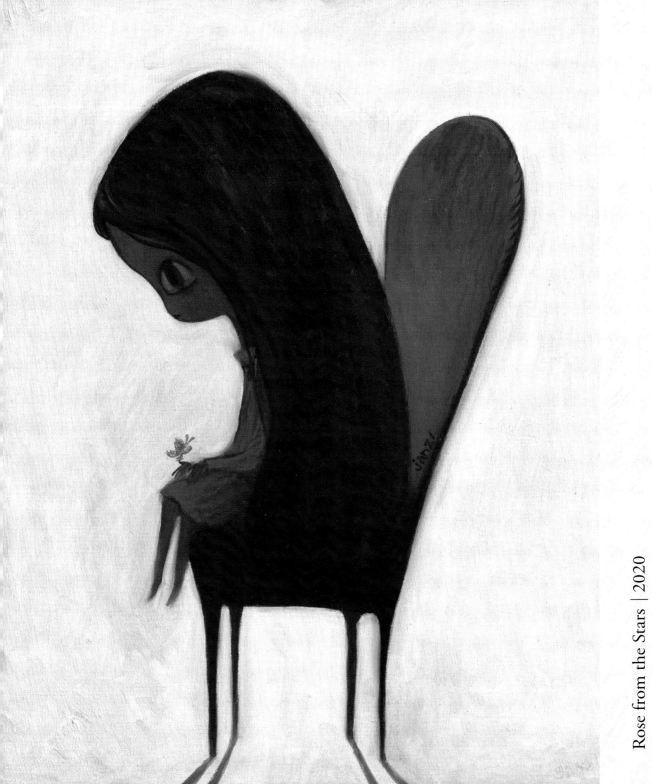

Rose from the Stars │ 2020
oil on canvas │ 33×53cm

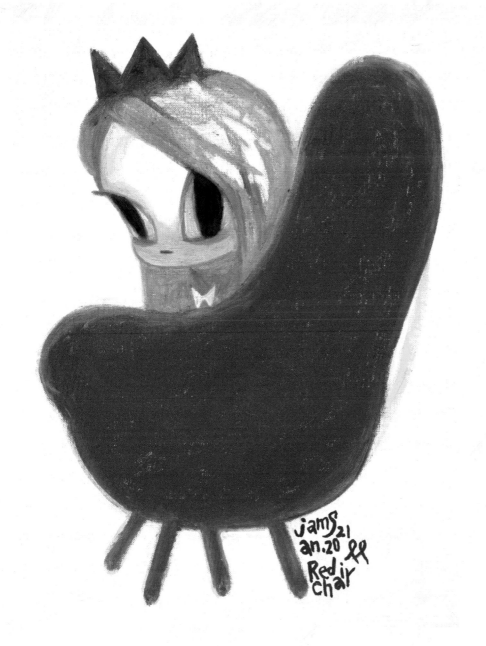

Red Chair | 2021
oil on canvas | 32×41cm

Girl on the Red Chair | 2021
oil on canvas | 50 ×73cm

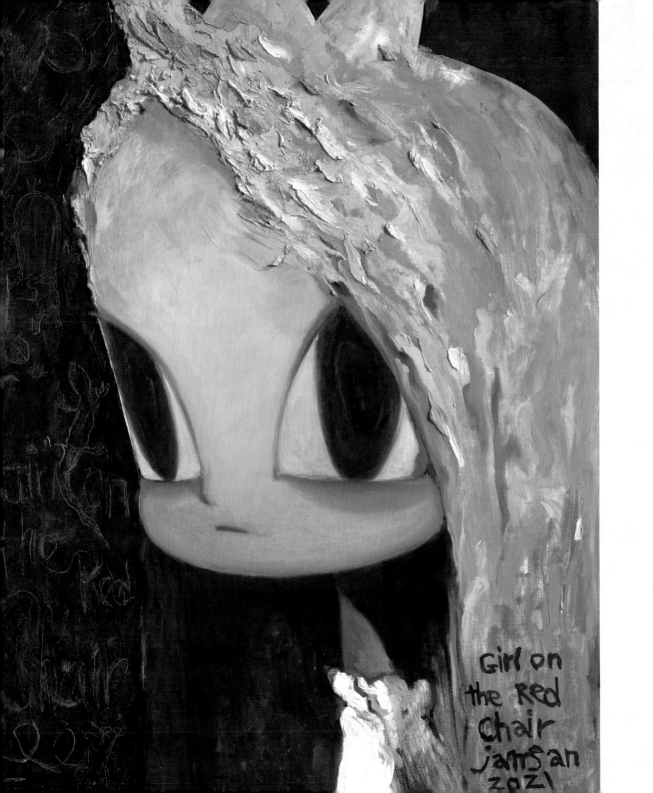

Girl on the Red Chair | 2021
oil on canvas | 80×117cm

Rose from the Stars | 2022
oil on canvas | 50×73cm

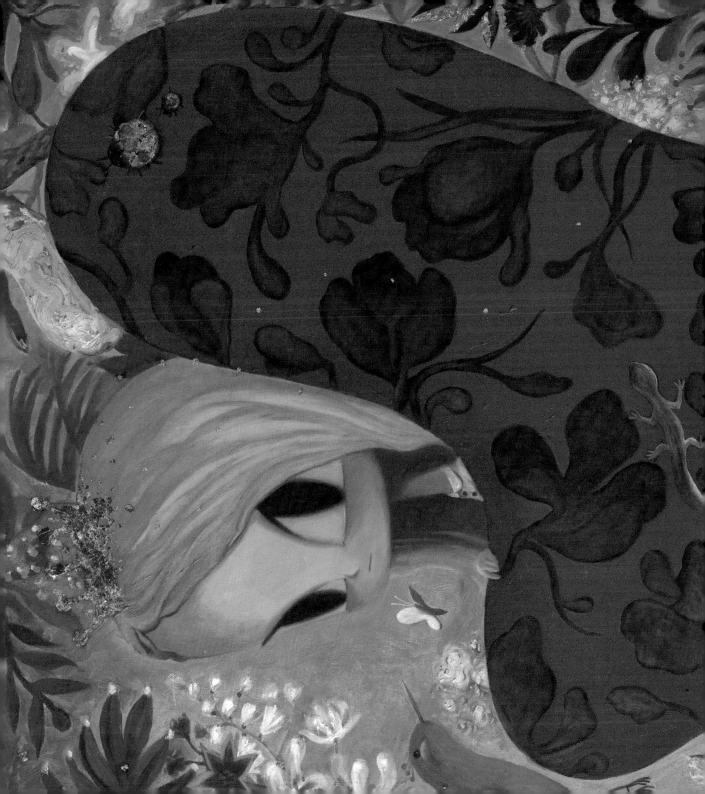

Red Chair | 2021
oil on canvas | 112×145cm

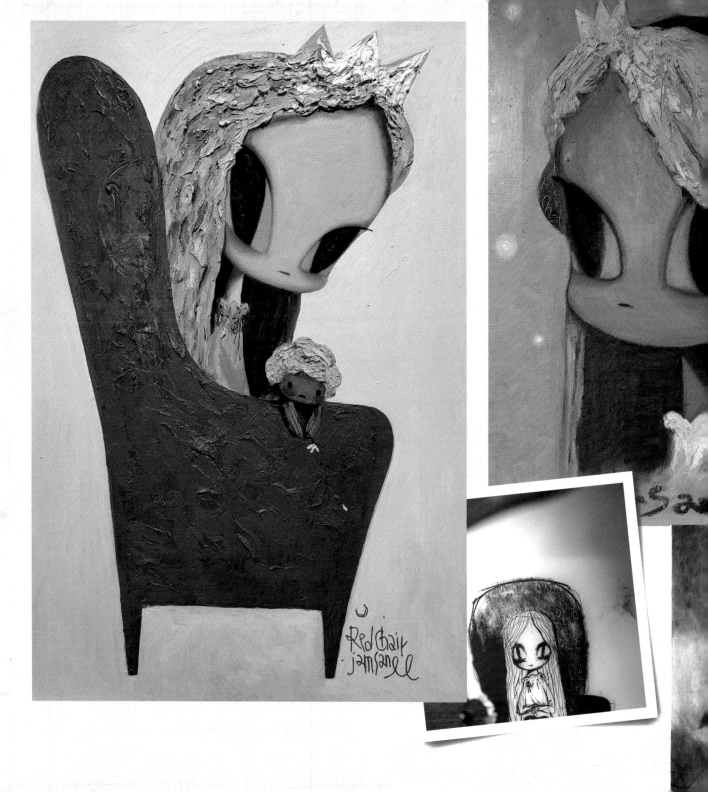

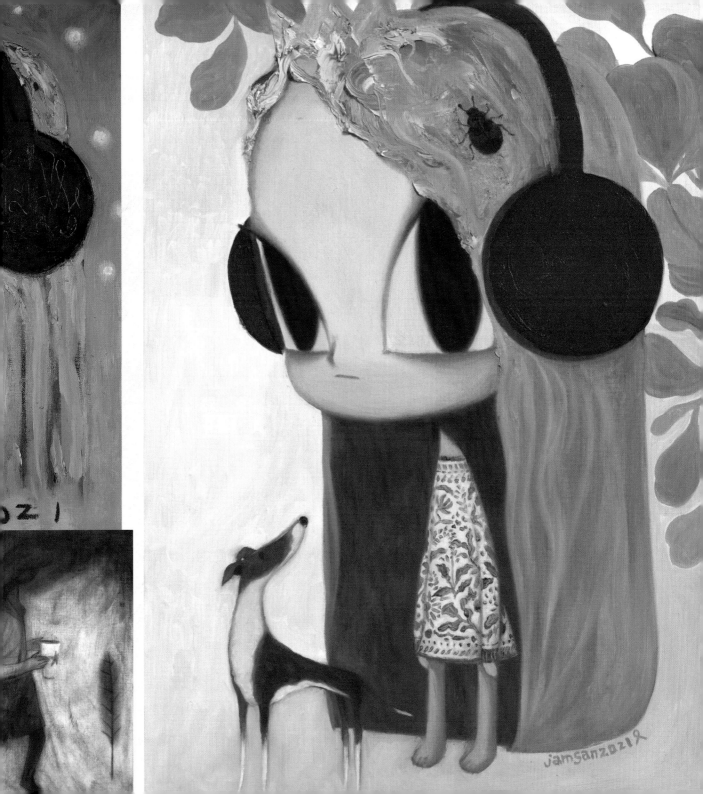

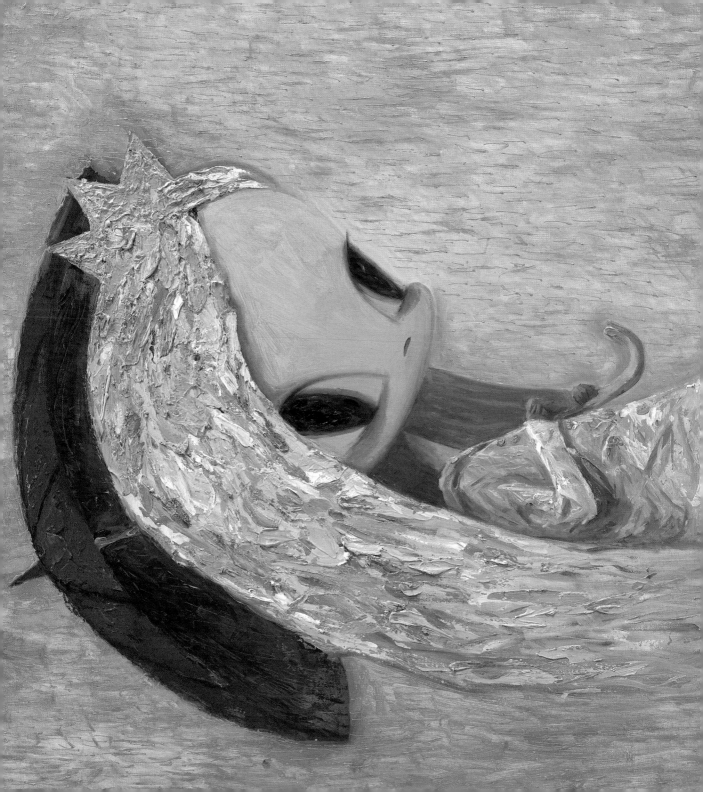

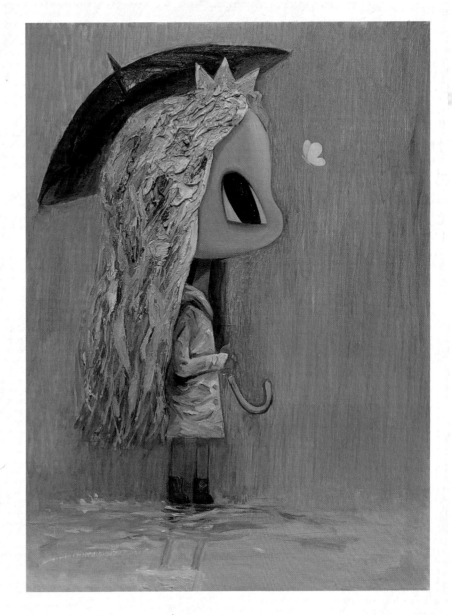

Rose from the Stars │ 2022
oil on canvas │ 33 ×53cm

Rose from the Stars │ 2022
oil on canvas │ 80 ×117cm

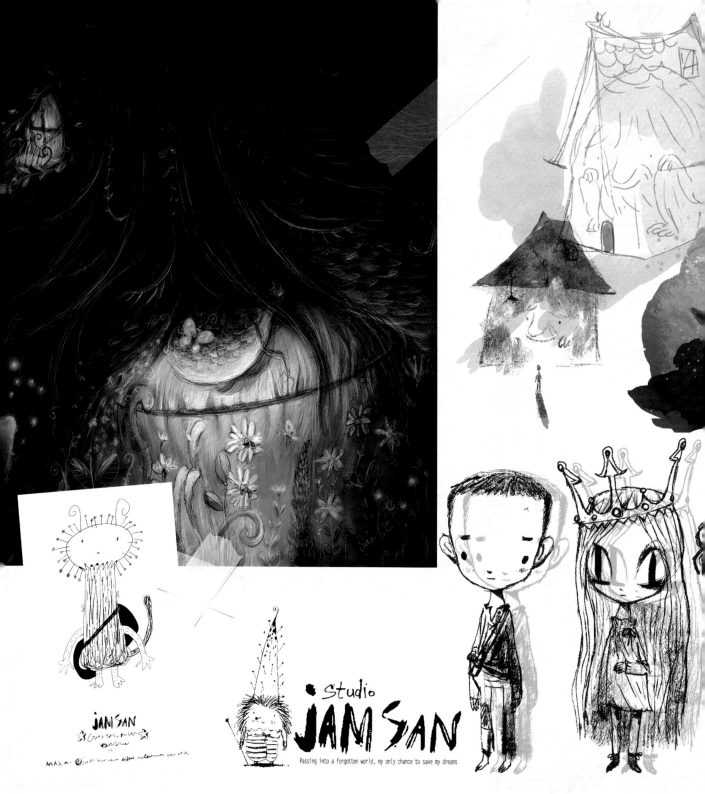

studio
JAM SAN

Passing into a forgotten world, my only chance to save my dreams

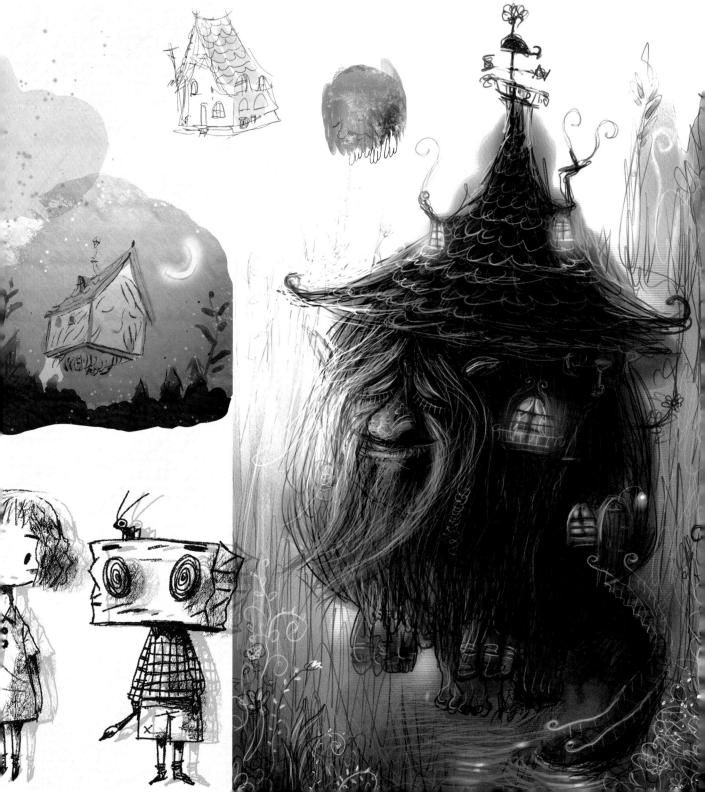

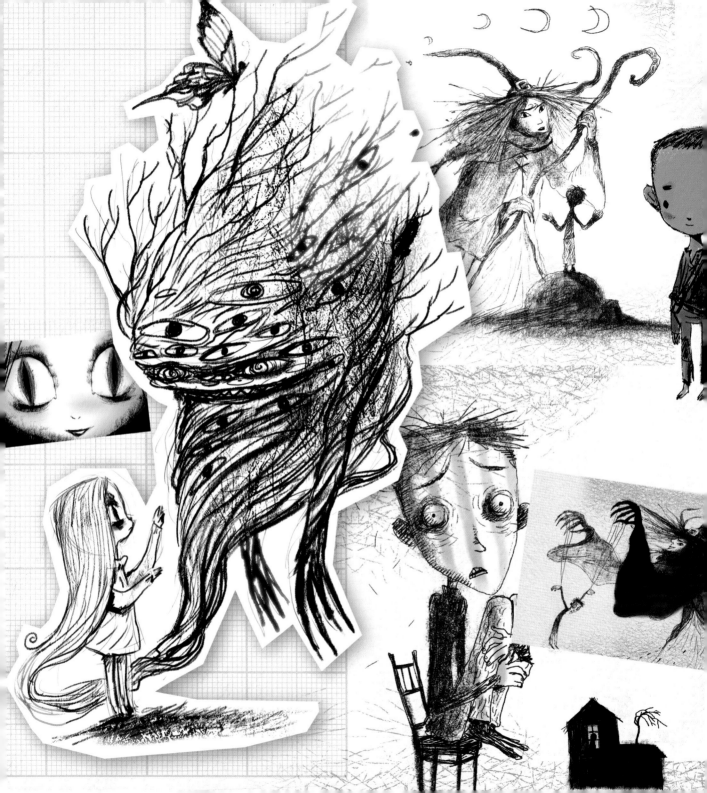

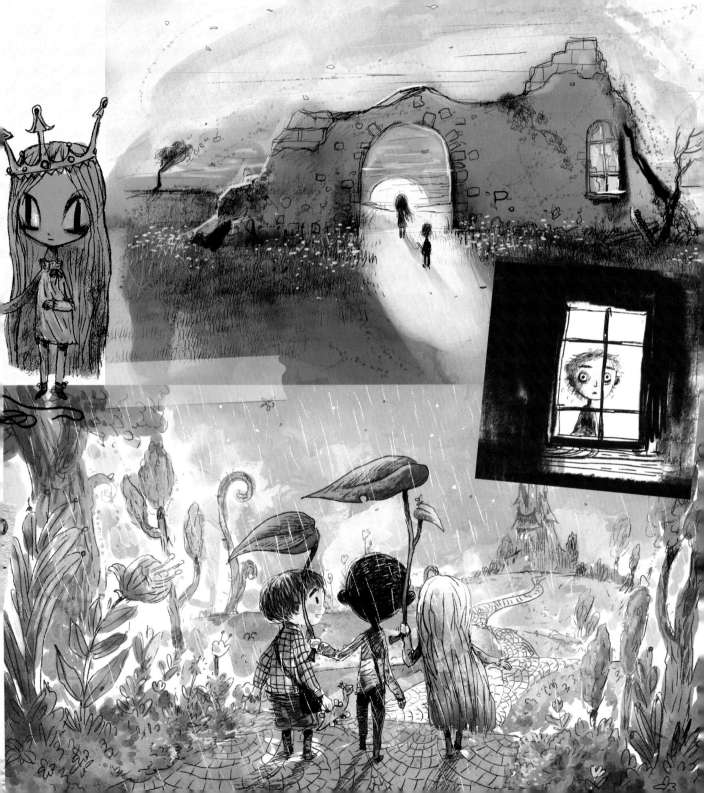

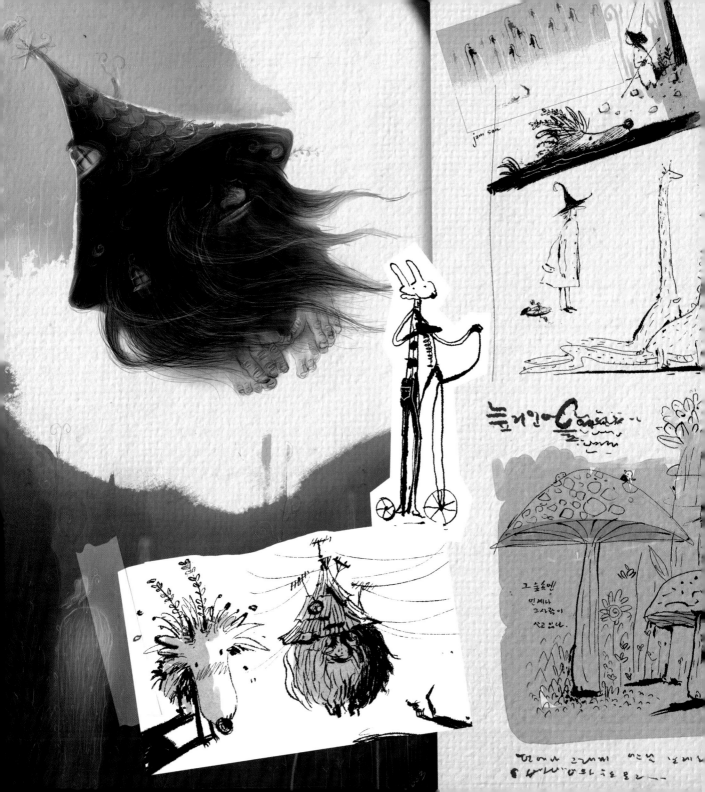

jam son

늙어인어Cafe~...

그 숲속엔
언제나
그사람이
살고있다.

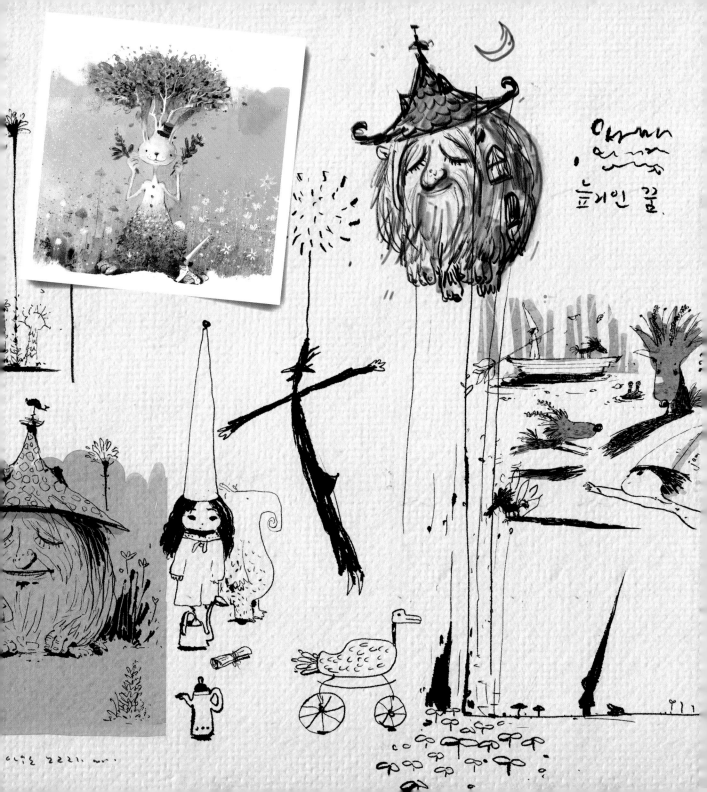

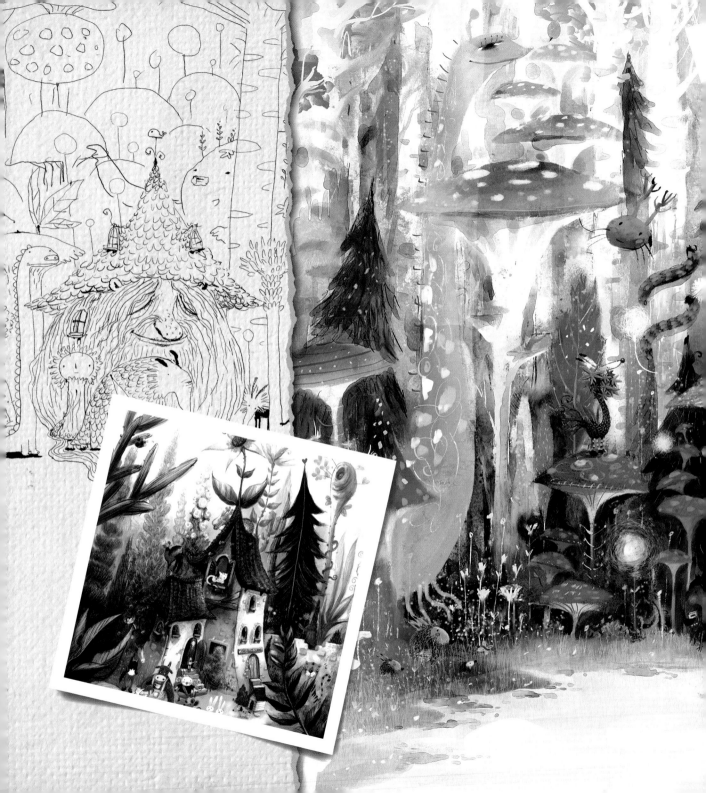

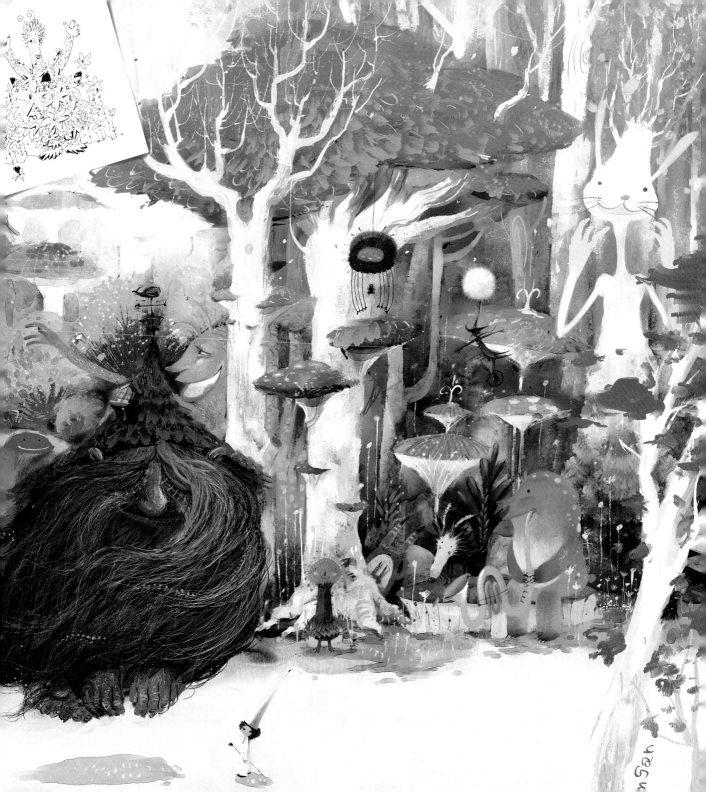

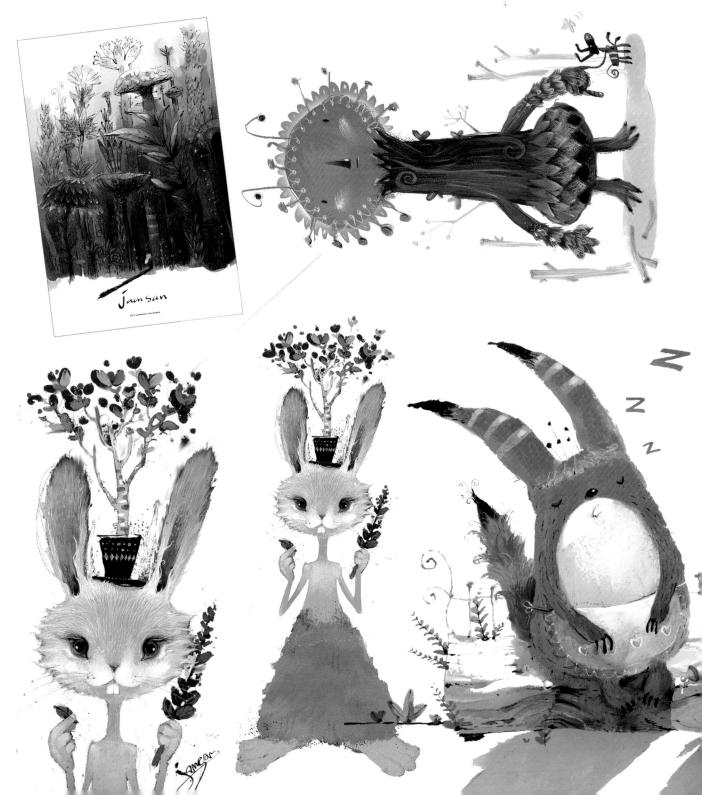

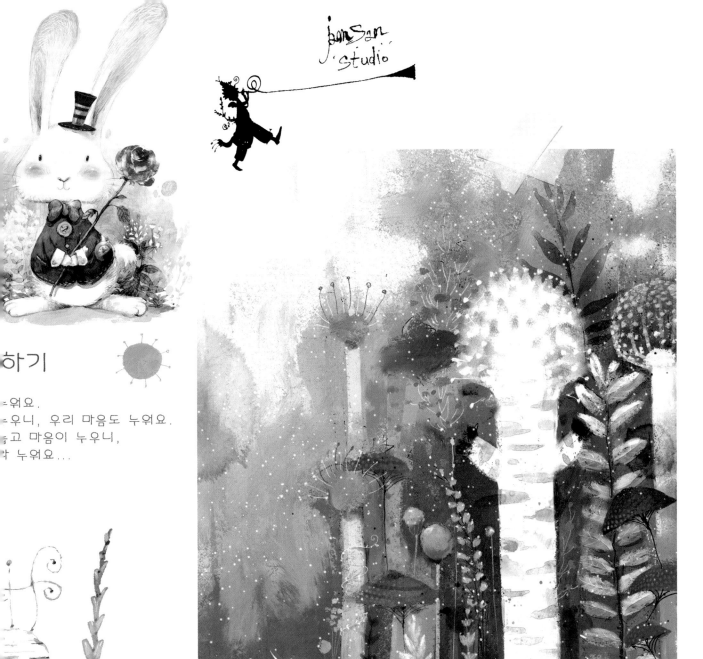

하기

누워요.
우니, 우리 마음도 누워요.
고 마음이 누우니,
누워요...

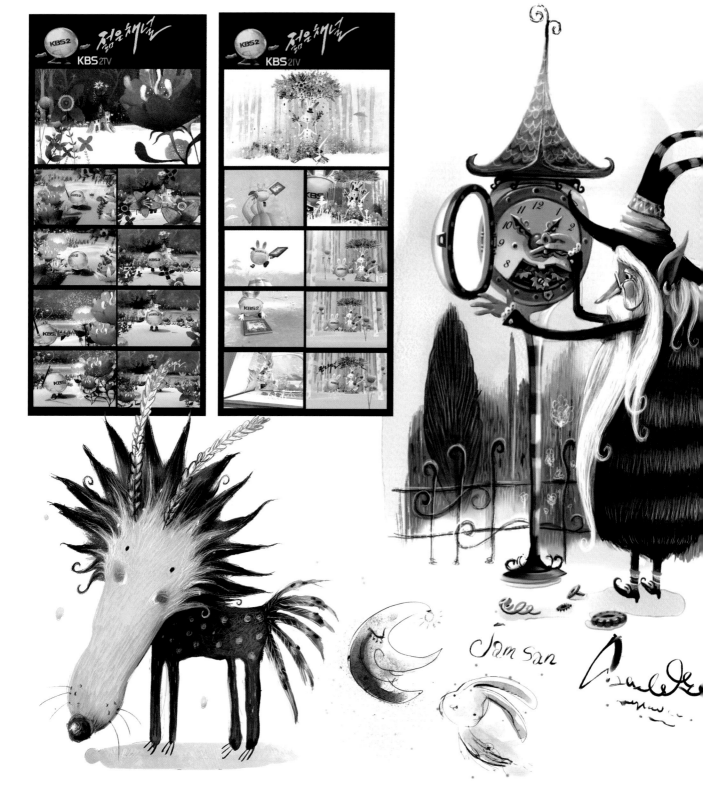

Jam san

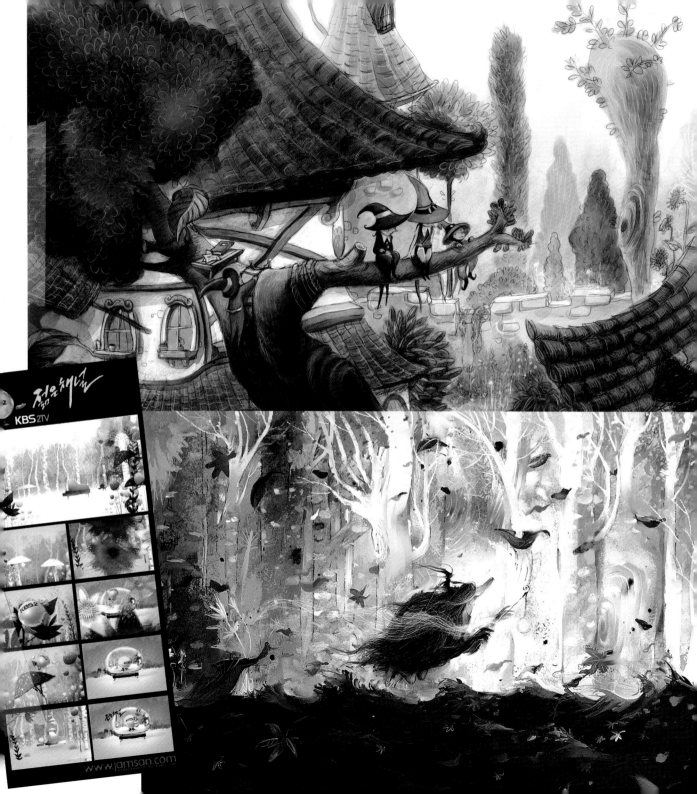

When is then leaves leave by the wind. Leave for the empty like a

Jam Son
illustrated by kang

늪거인 | 2002
digital art | 80×117cm

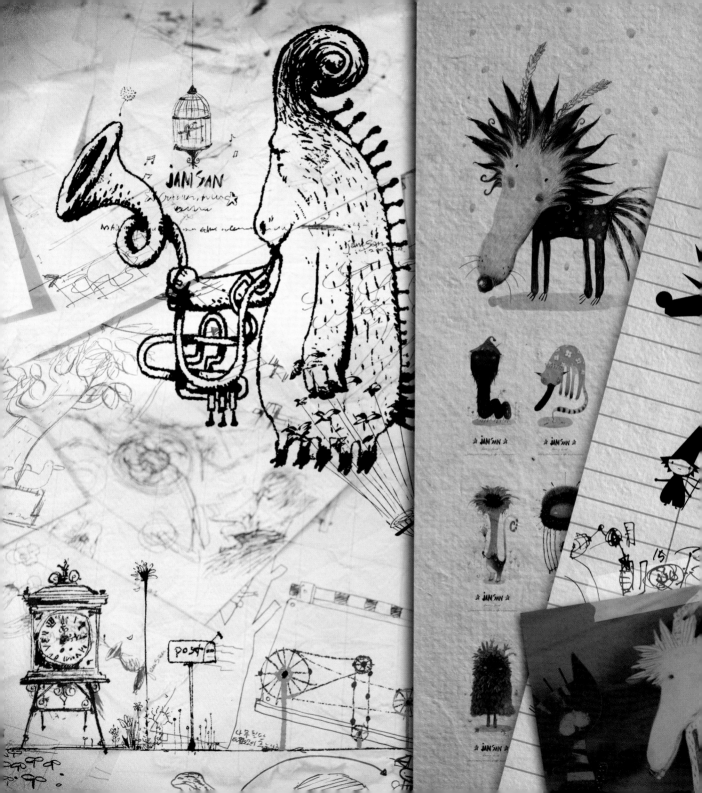

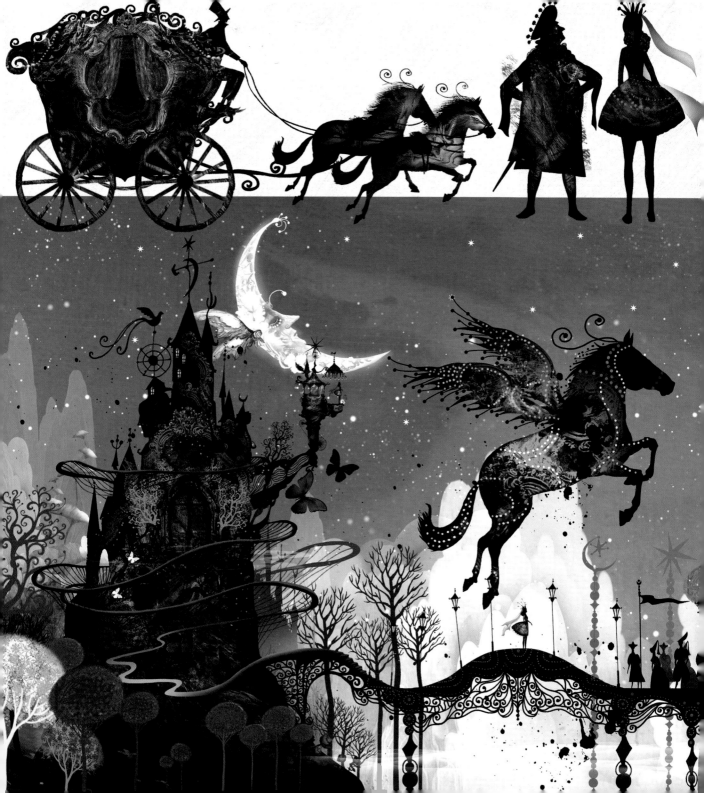

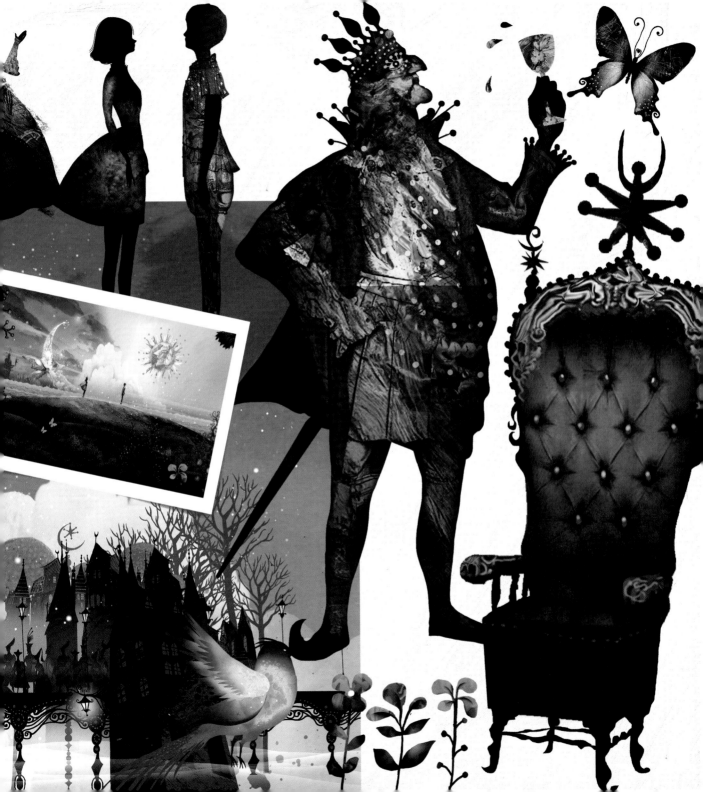

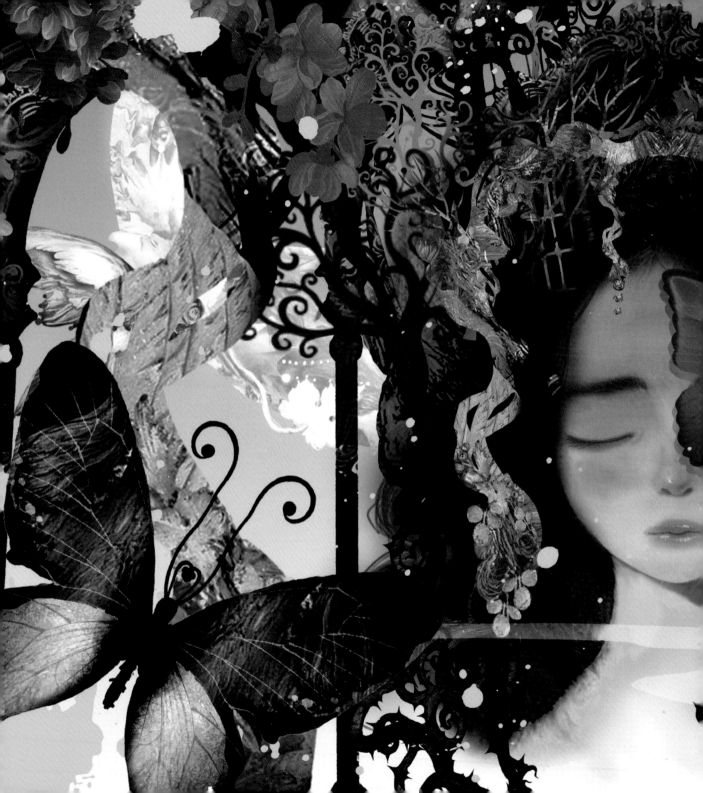

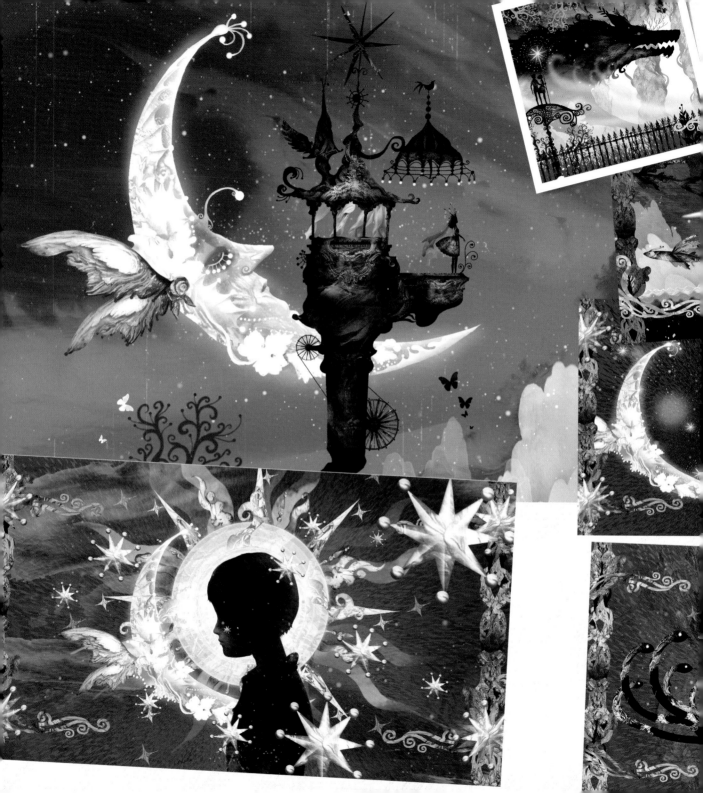

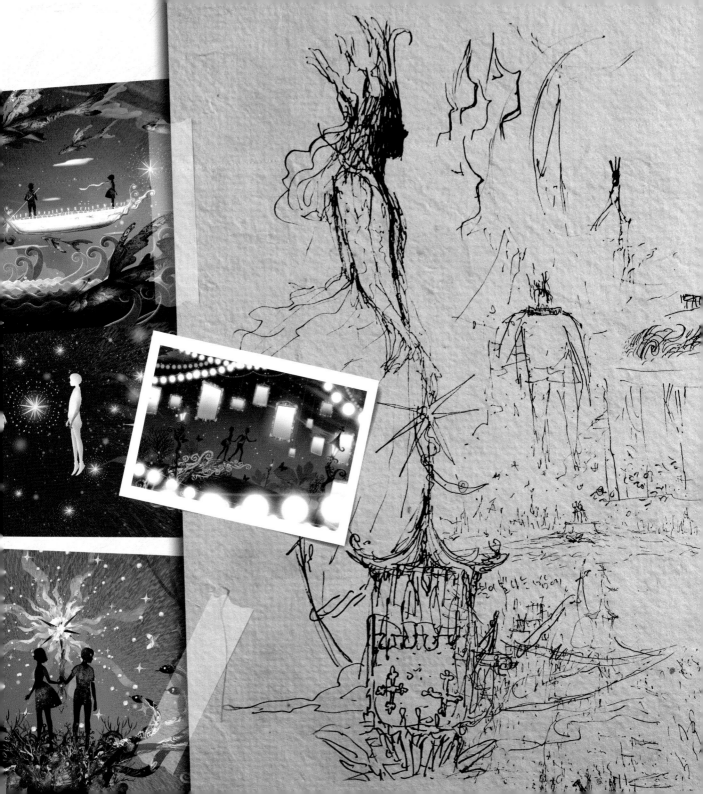

ARTIST JAMSAN
RED
CHAIR

JAMSAN
Art Weavers

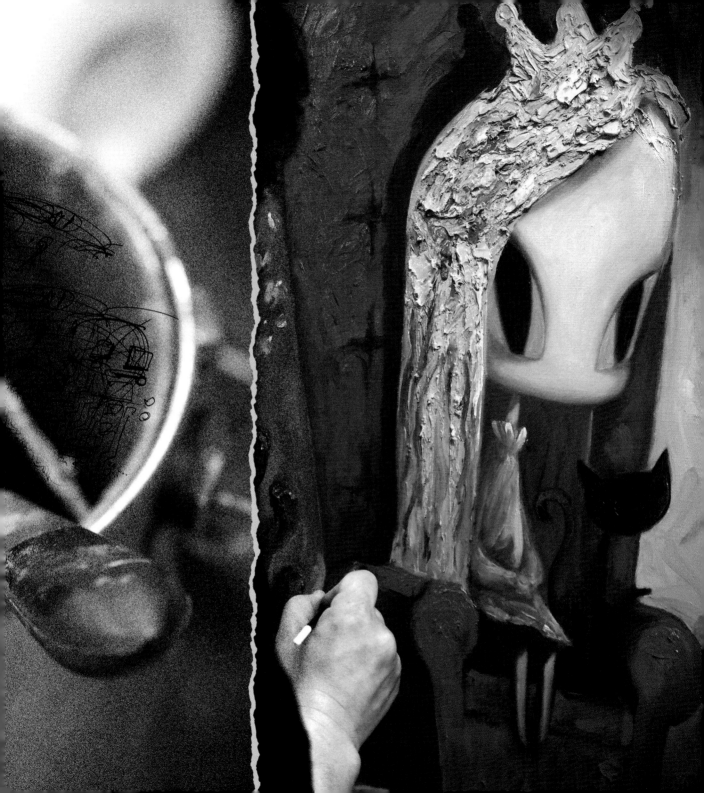

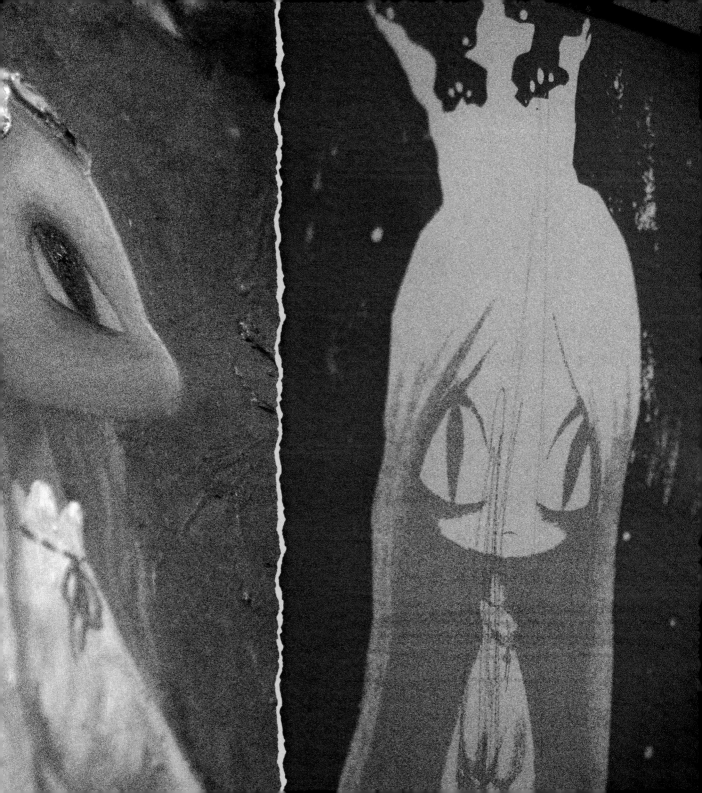

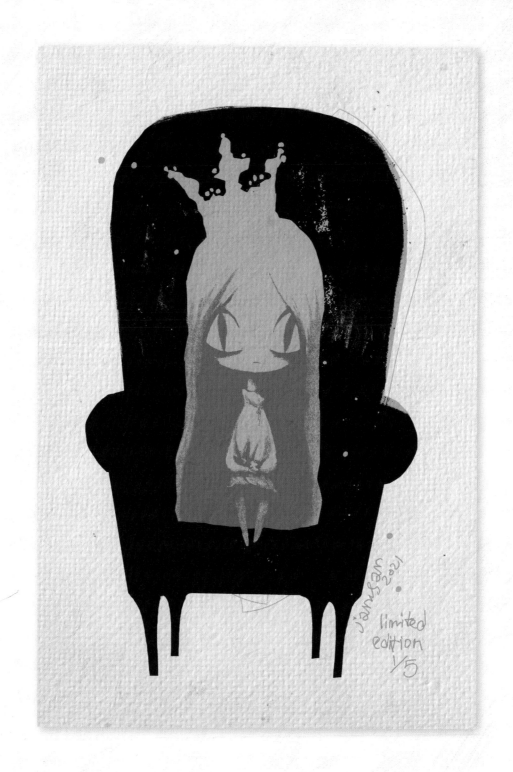

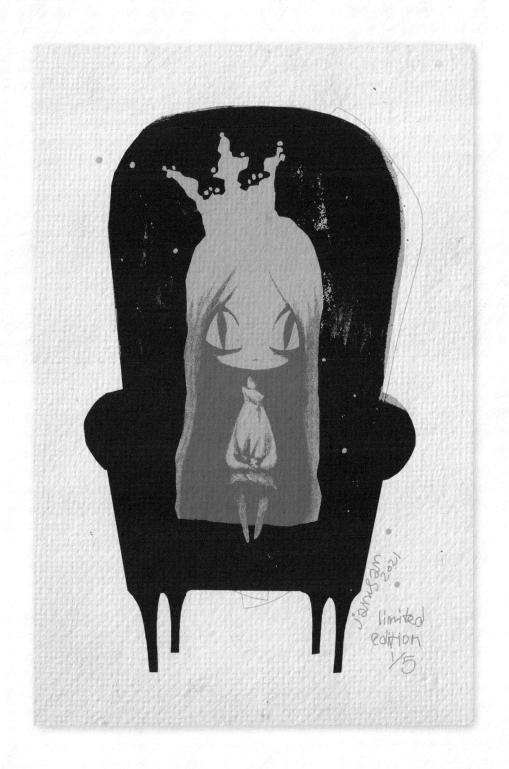

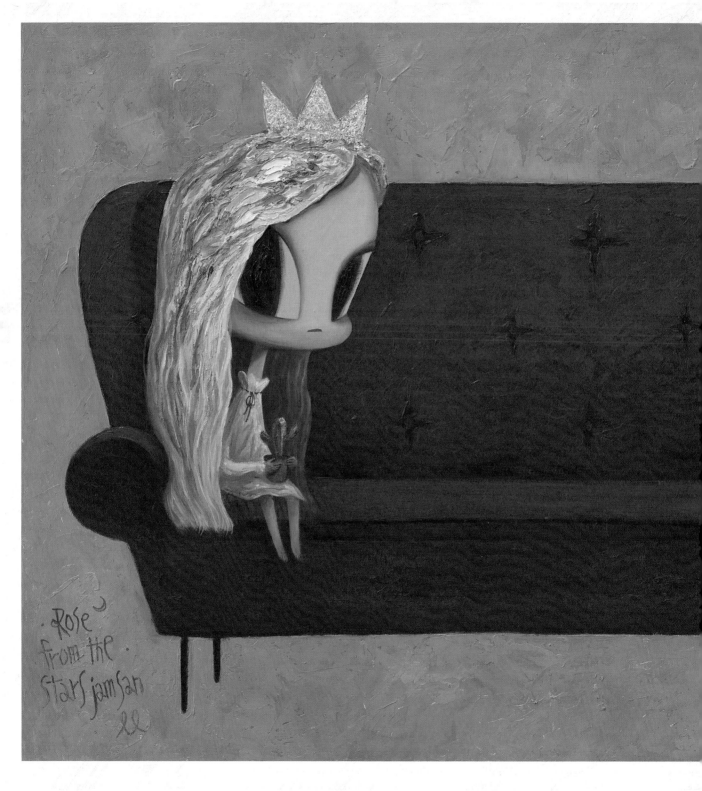

Rose from the Stars | 2022
oil on canvas | 90×65cm

www.jamsan.com

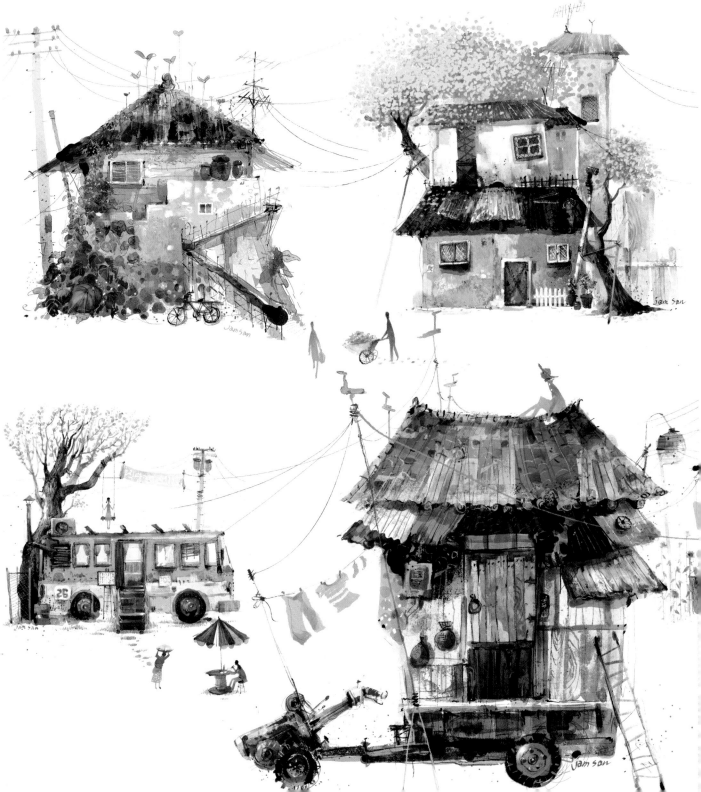

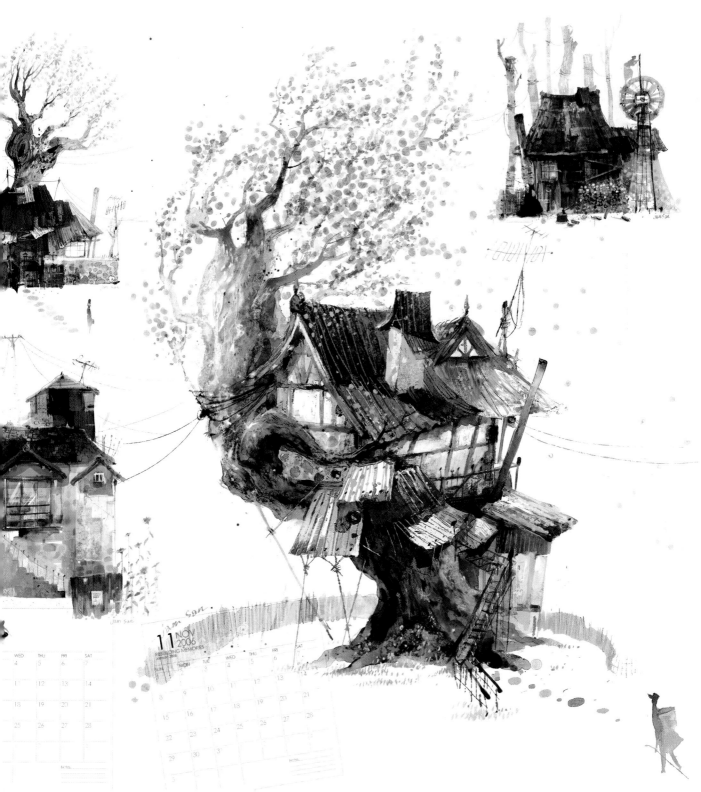

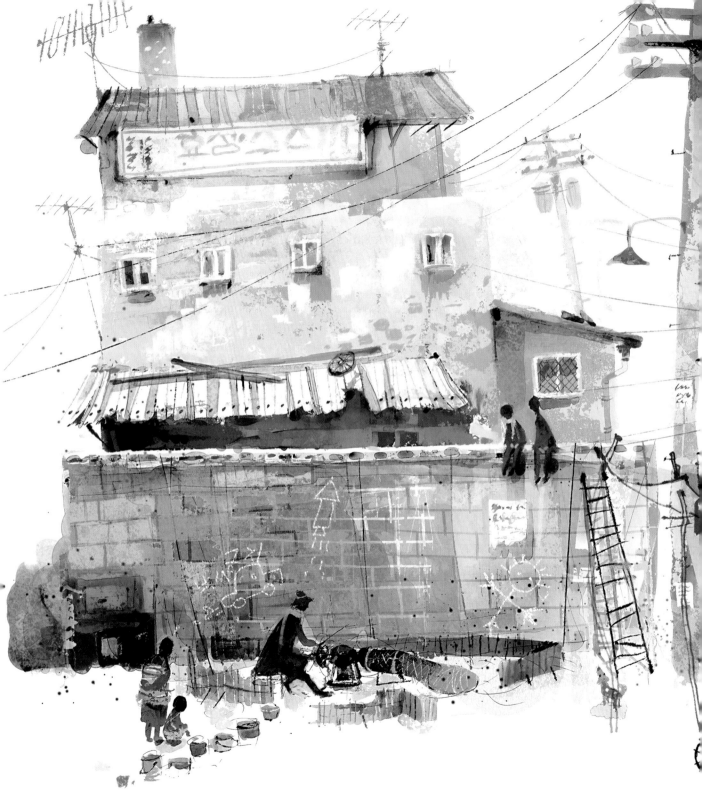

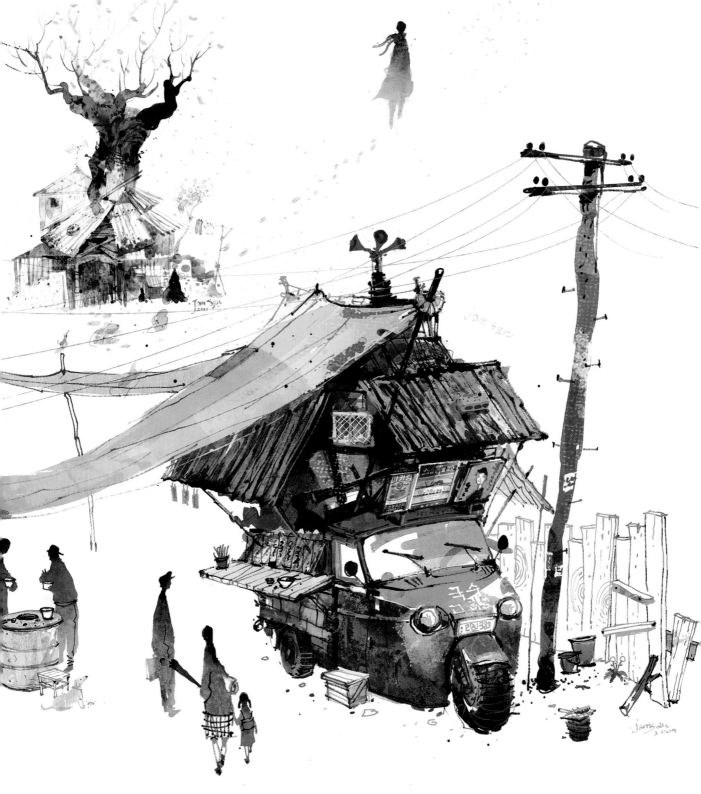

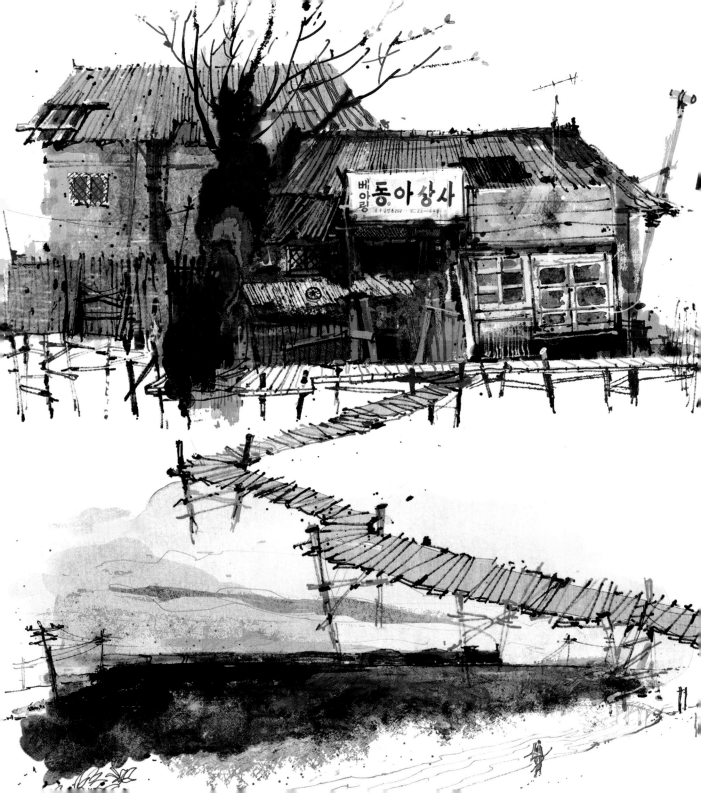

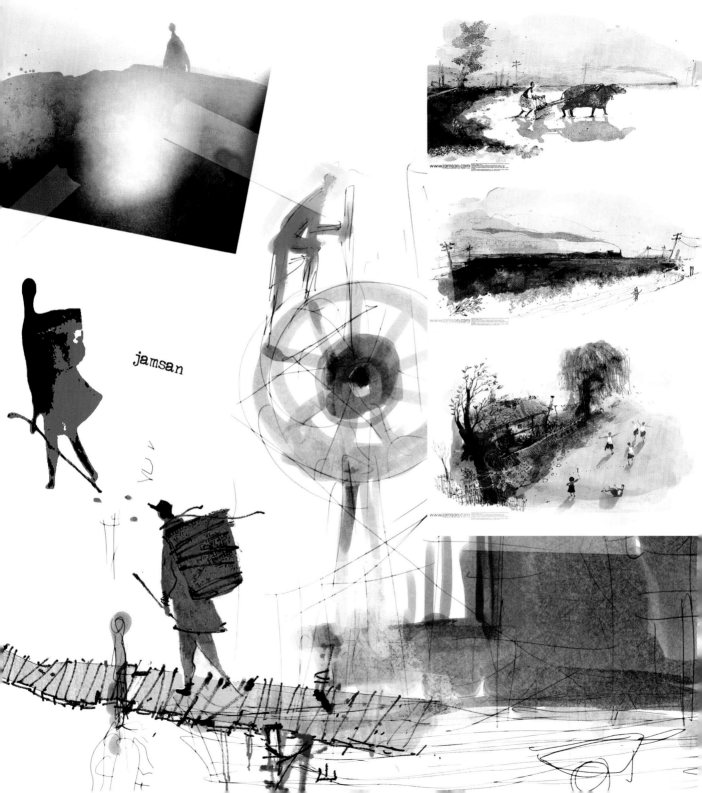

jamsan

www.jamsan.com

www.jamsan.com

www.jamsan.com

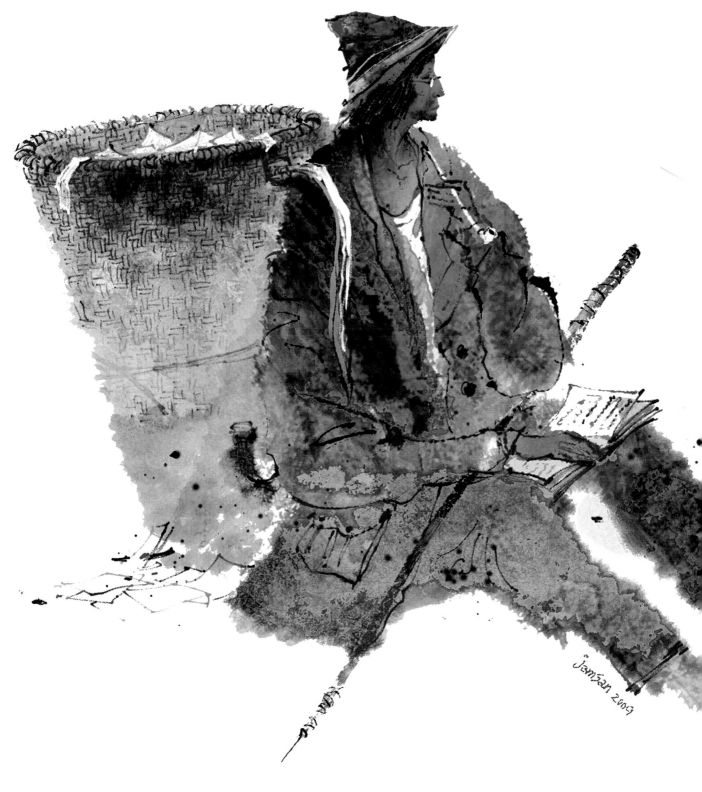

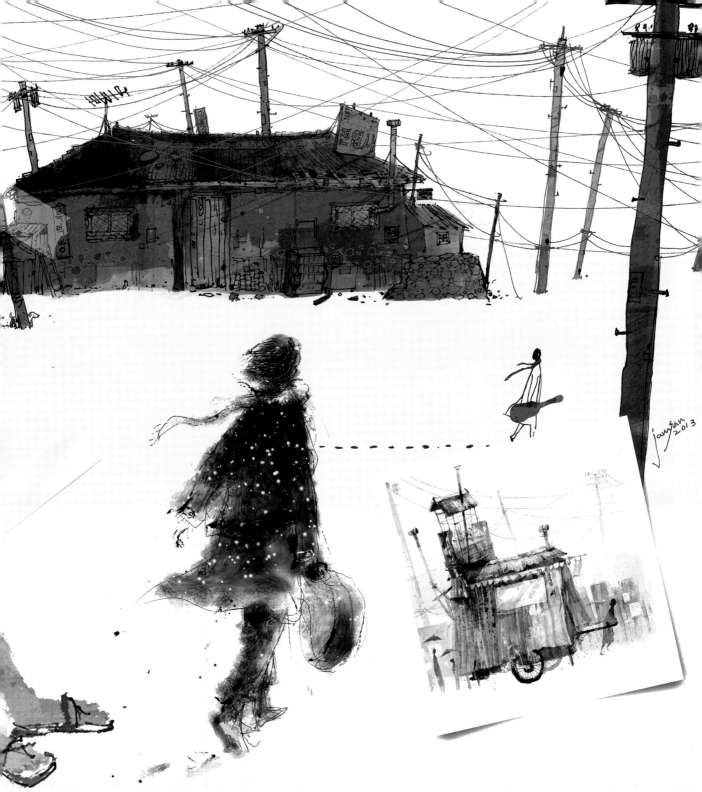

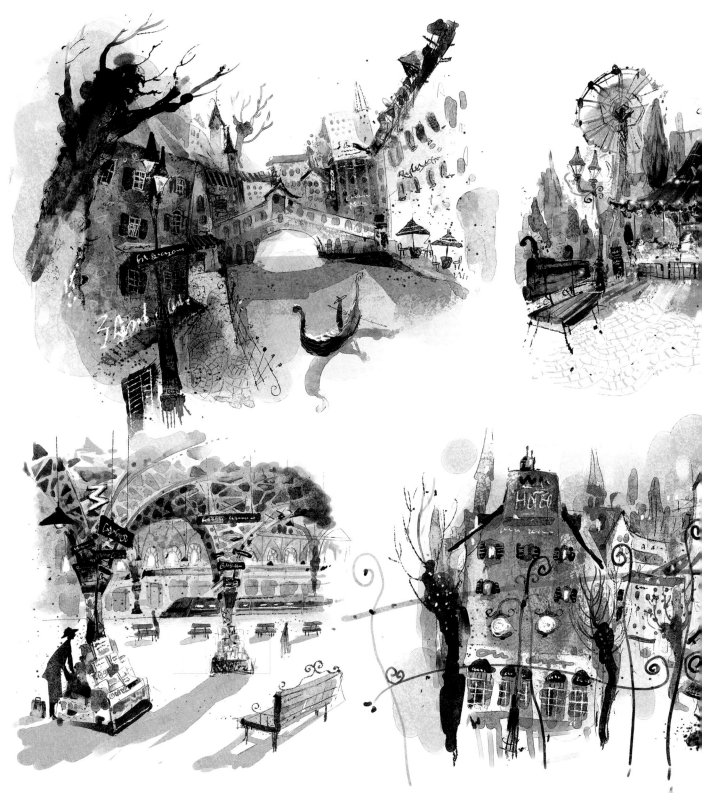

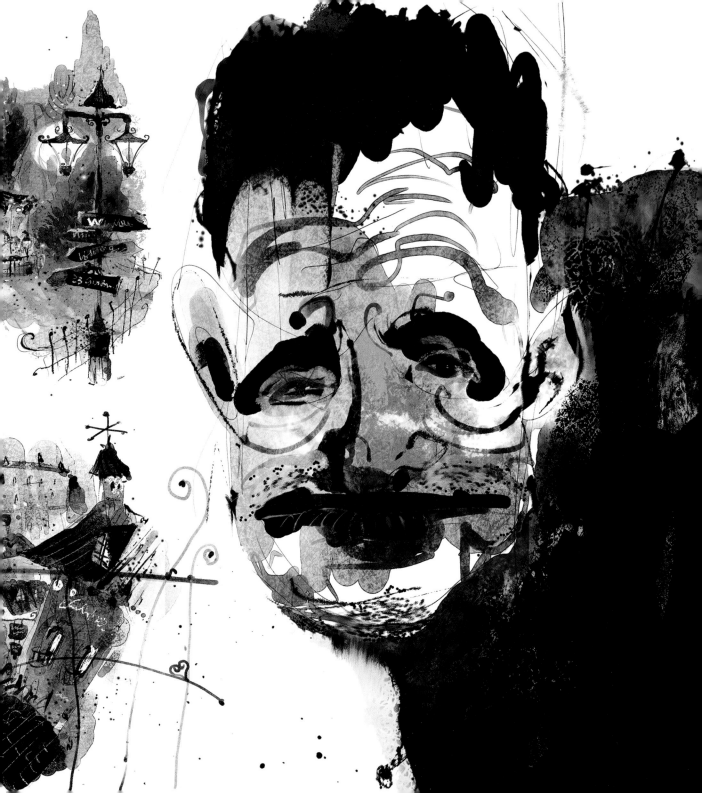

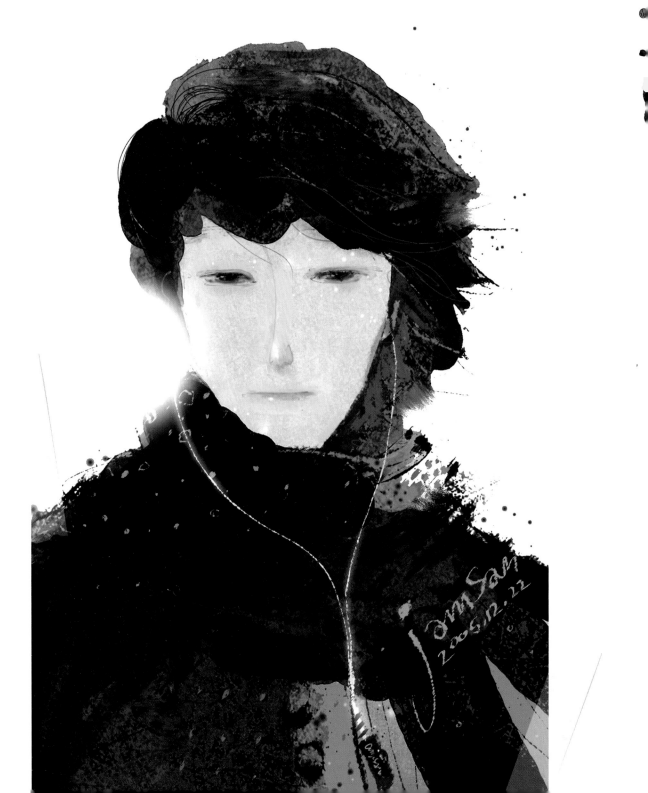

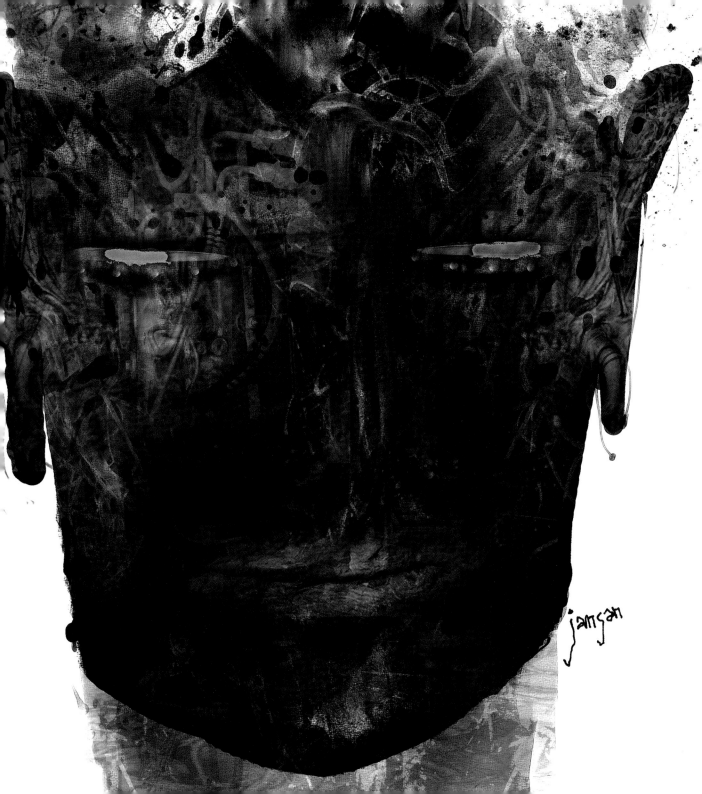

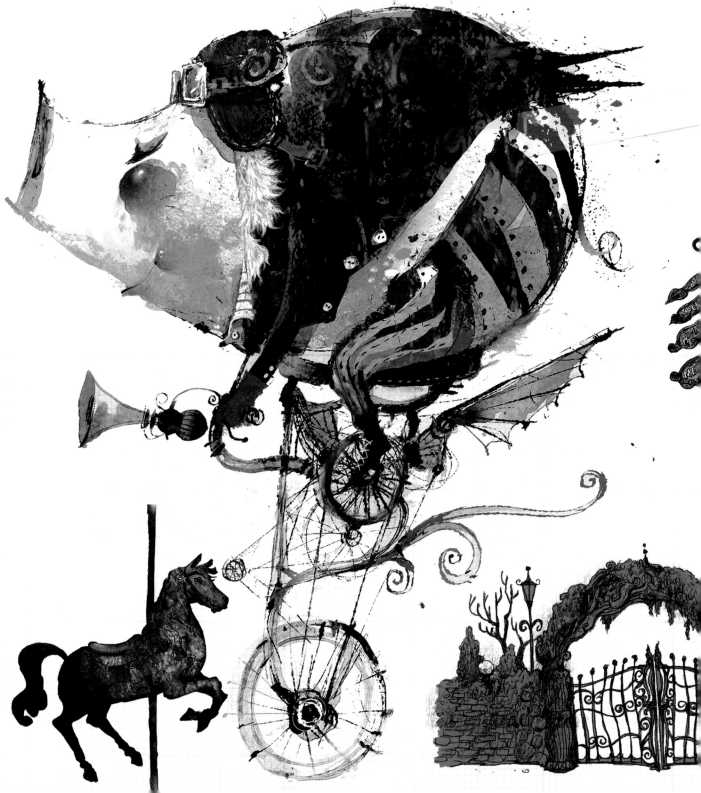

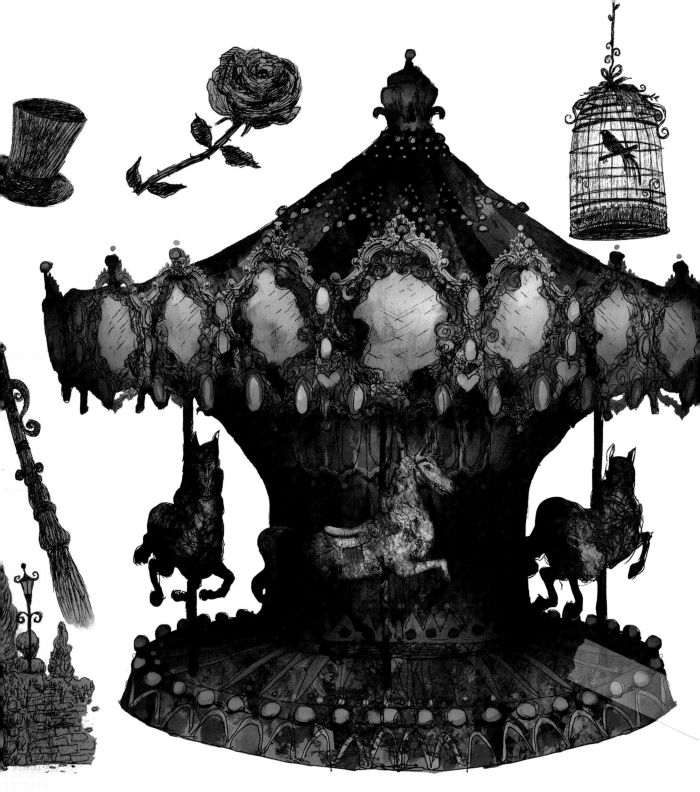

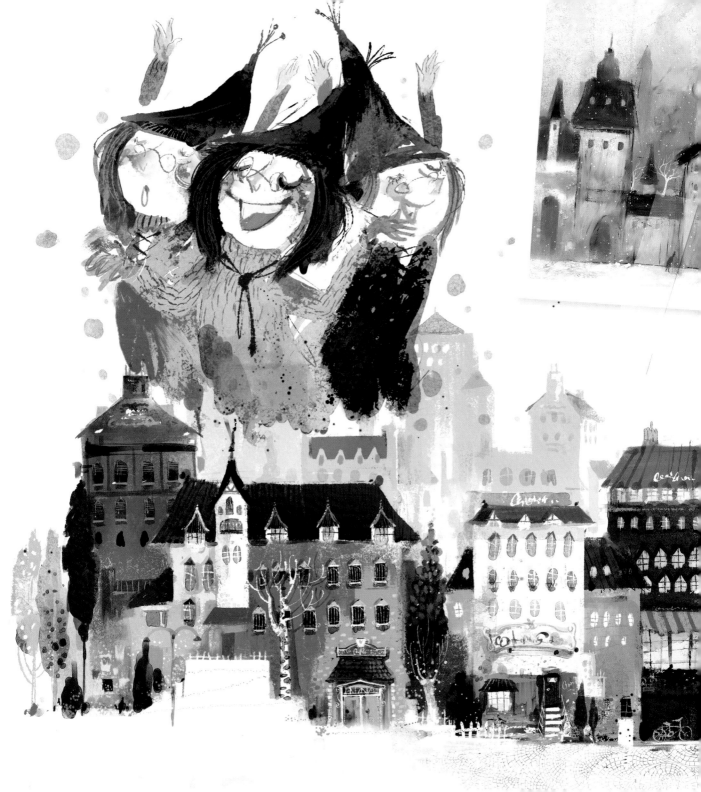

www.jamsan.com
illustrated by kang san

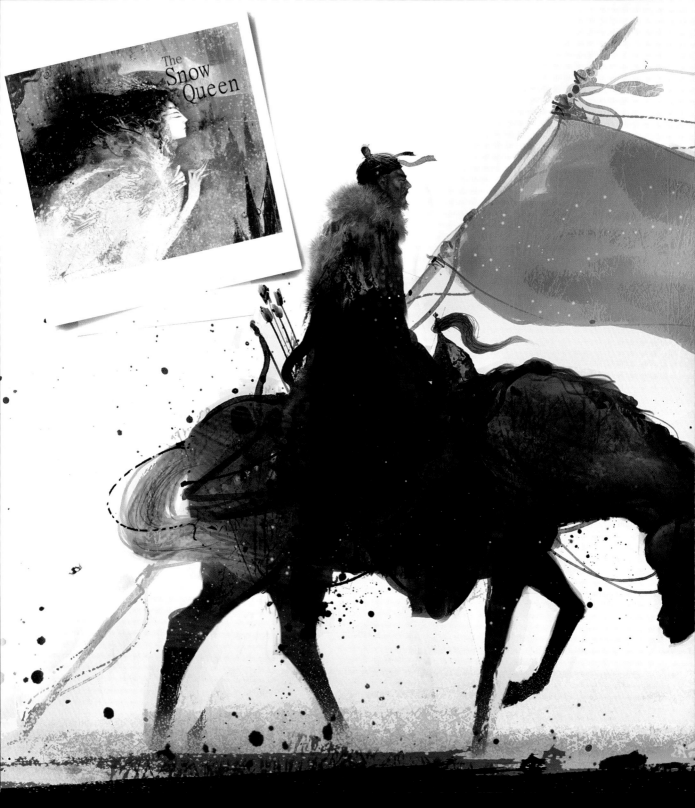

The
Snow
Queen

Don Quixote

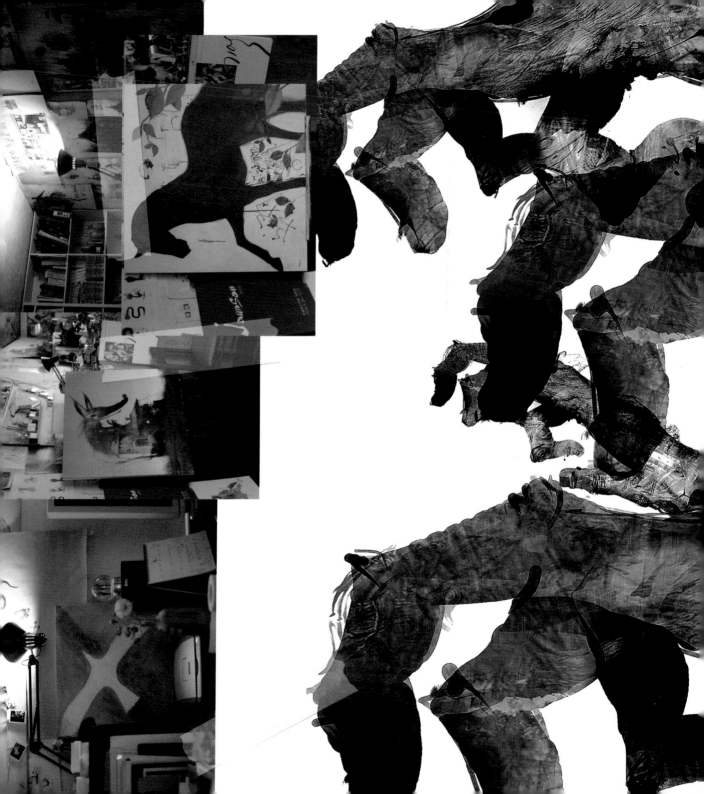

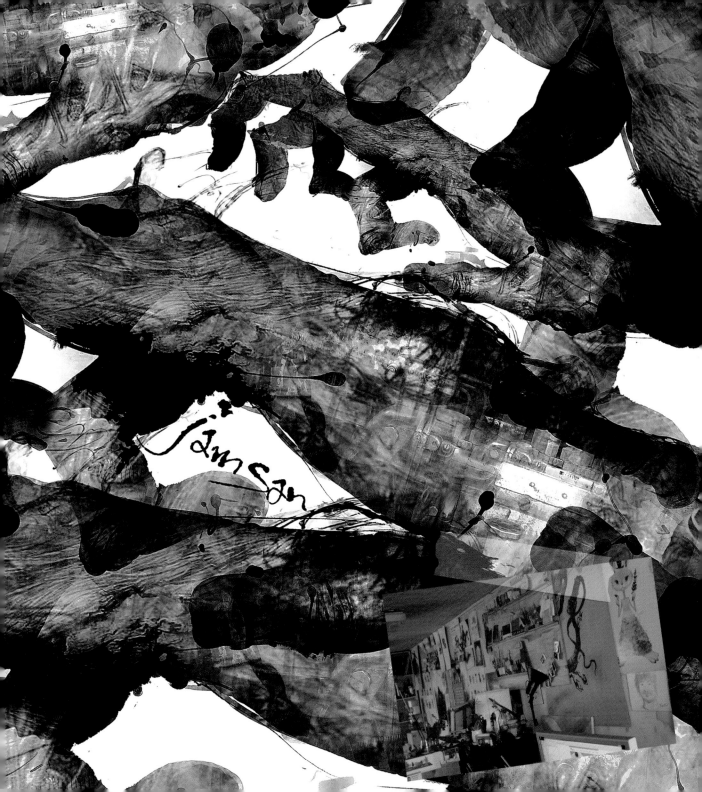

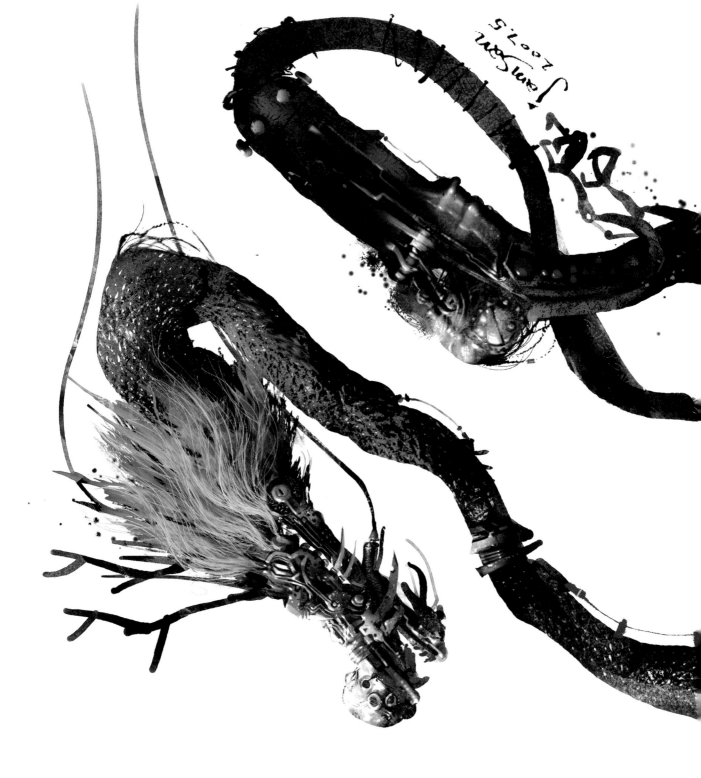

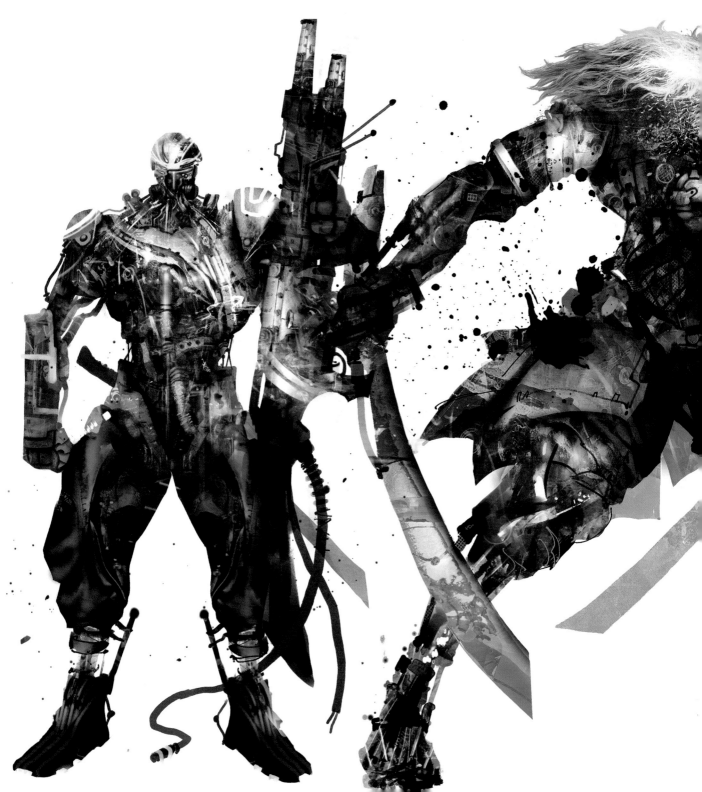

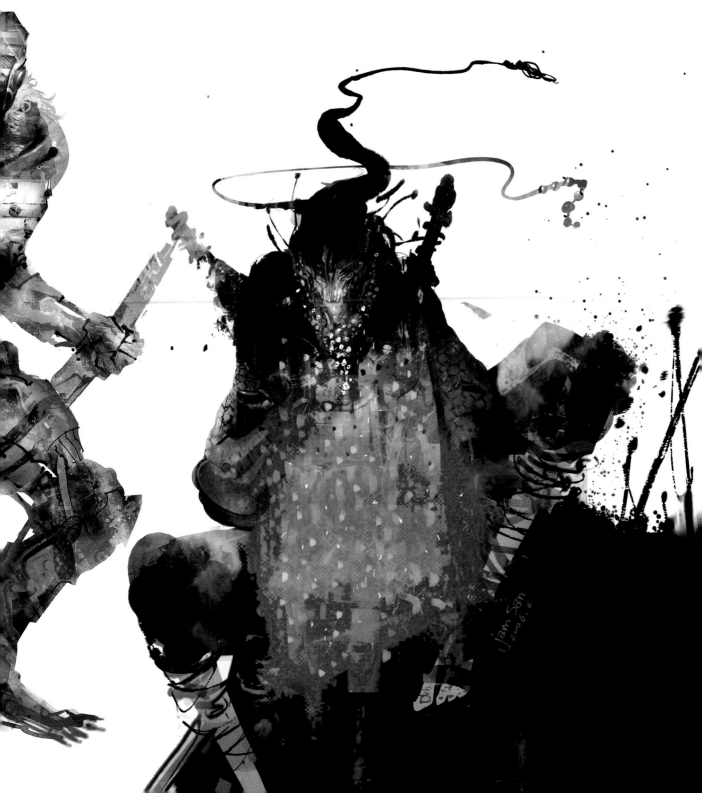

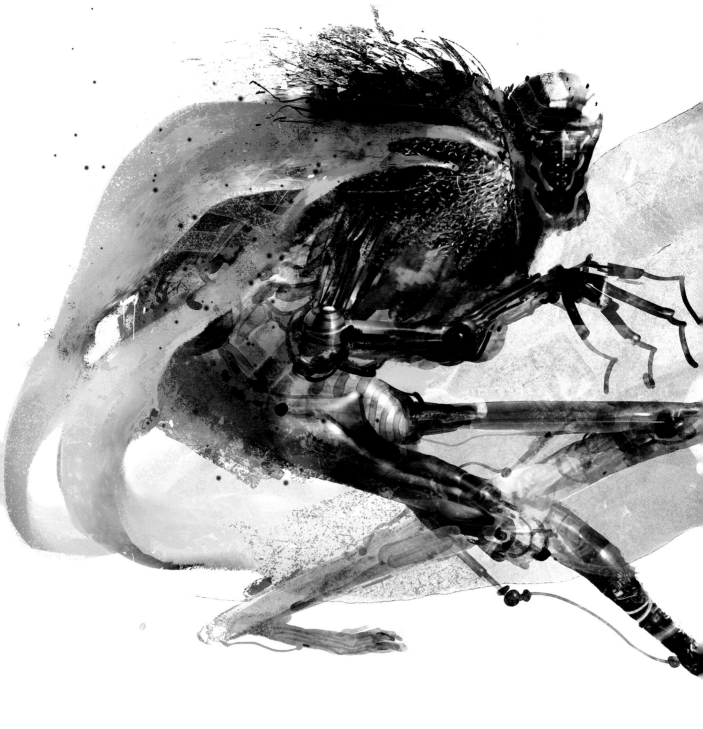

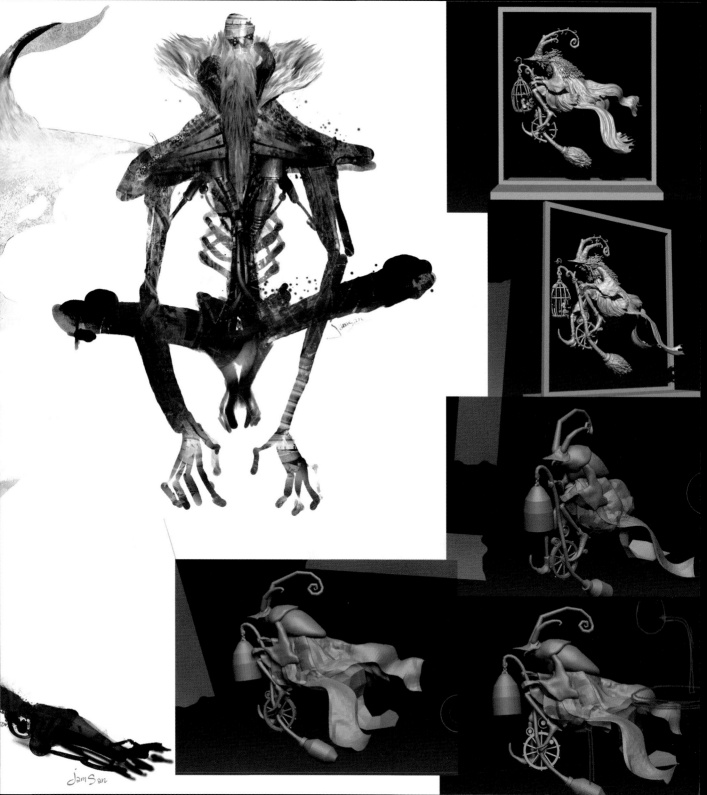

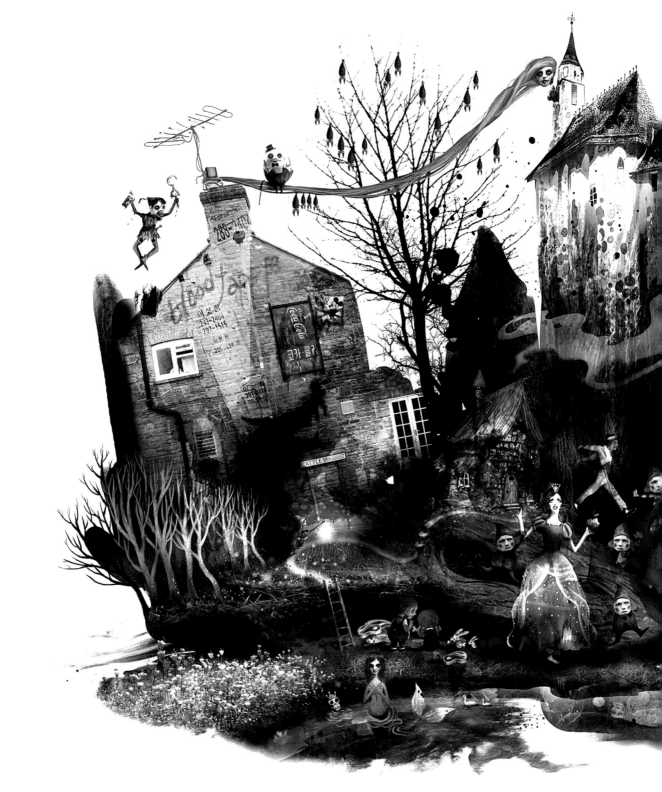

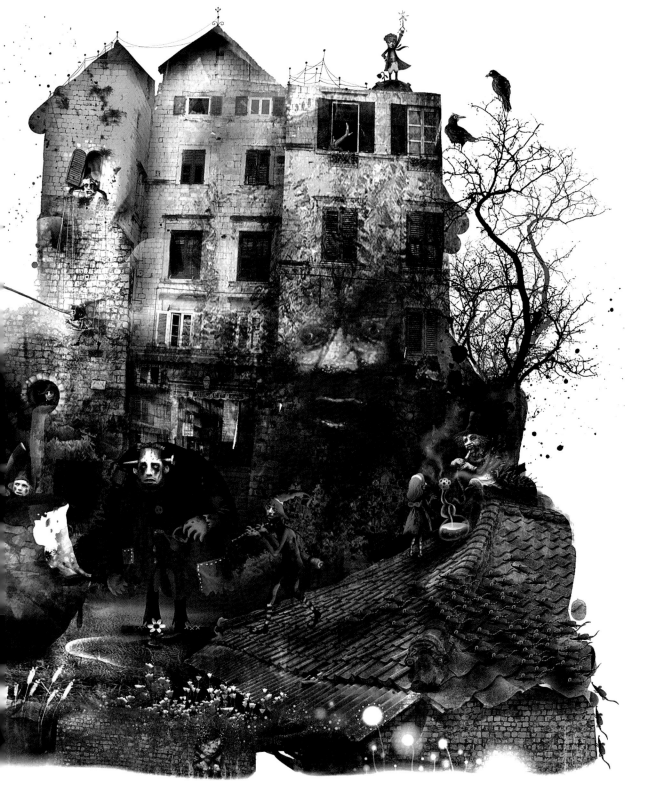

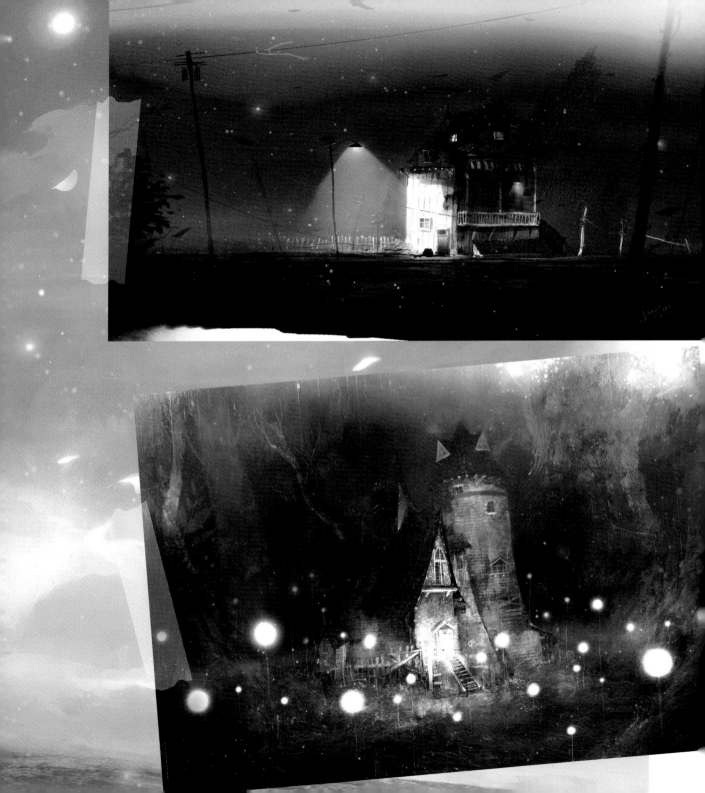

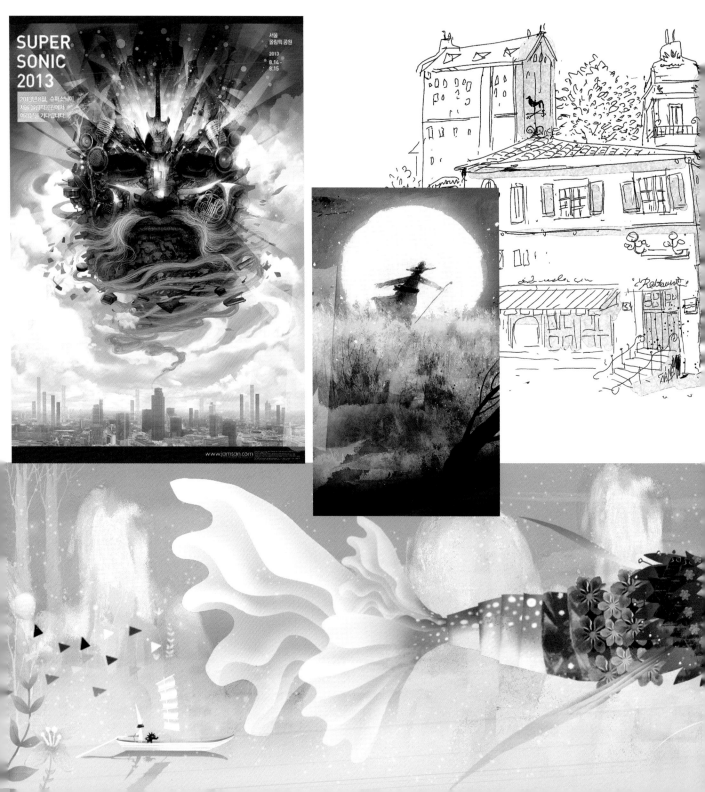

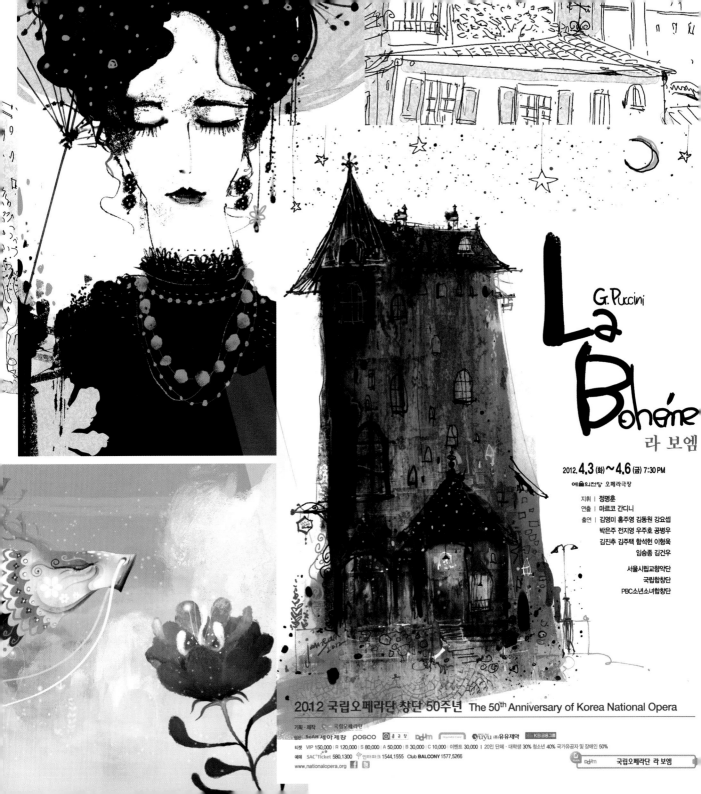

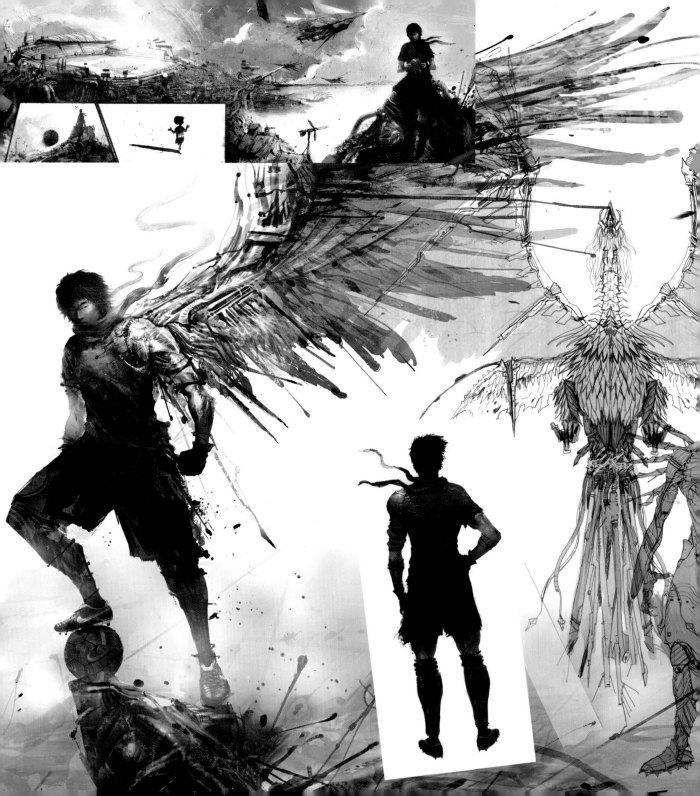

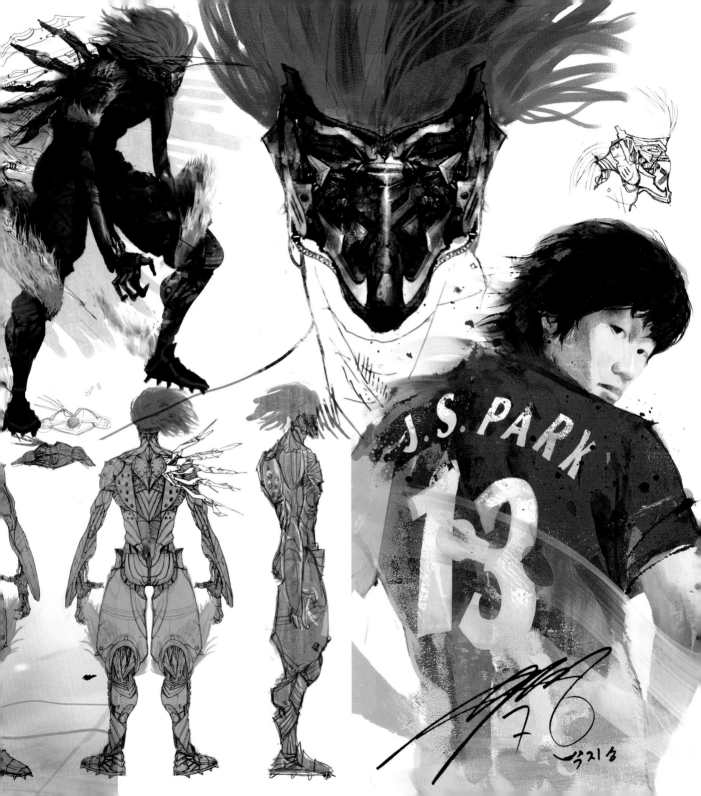

J.S.PARK

13

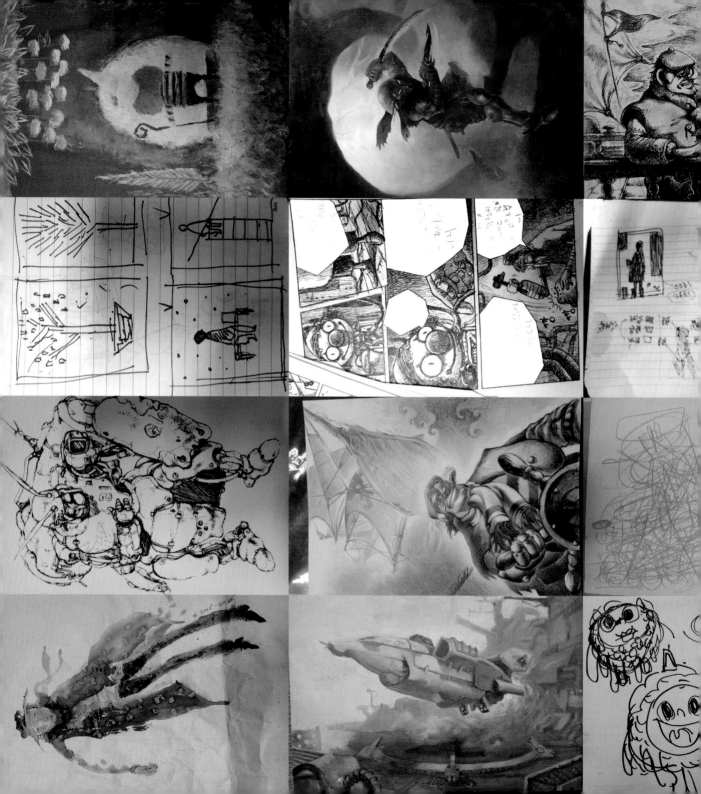

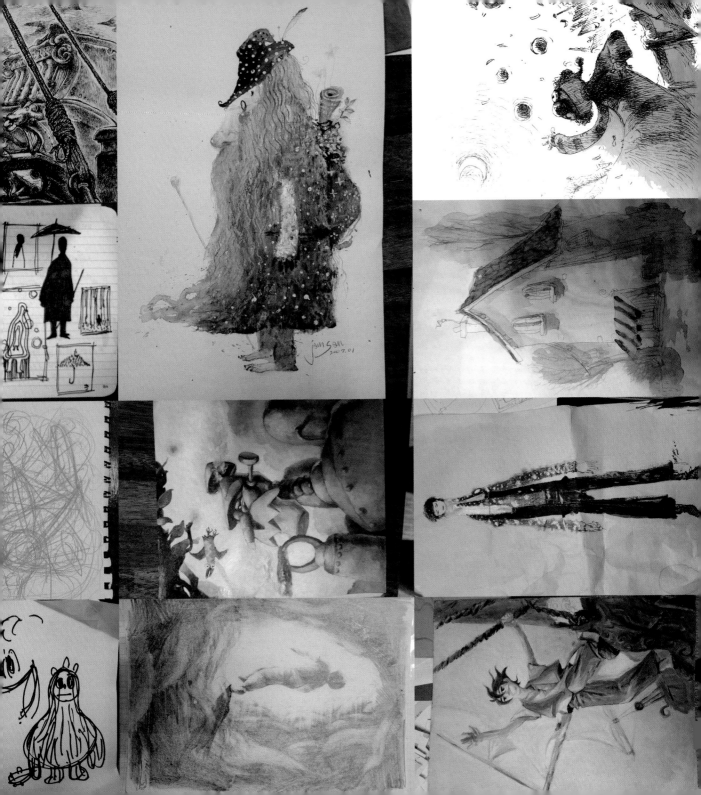

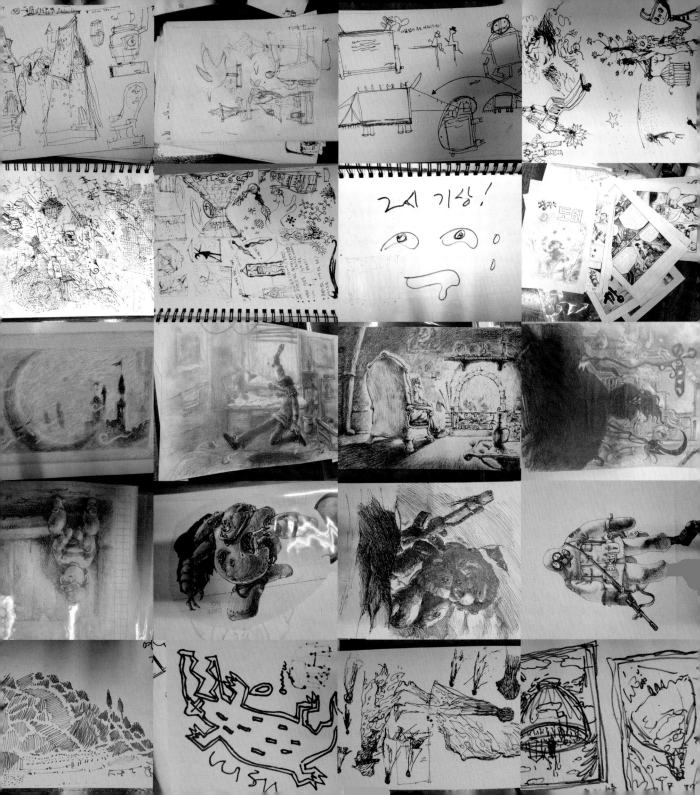

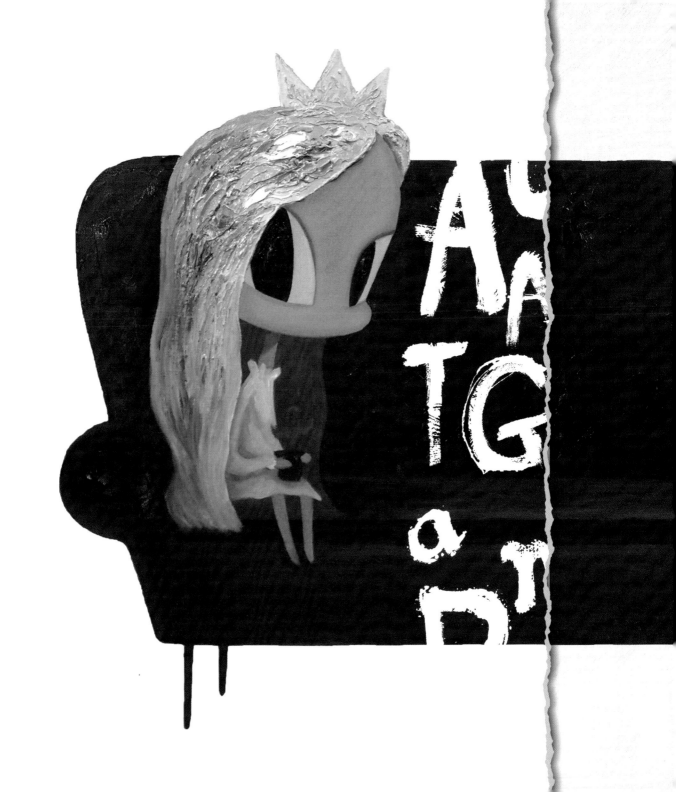

h e j o o Z M e M
e j J i Z M e M
A U B B D E T M M
A A b c d e F f S
T G g H h i l L K
a p m n Q s r W
P C R R Y u O N
Q abc defing

AUBBET MM
AbcdeFf Ss y
Gg Hhill K j
mnQ srw W
PCR YUON
Q abc defing
VX R Ryhi M

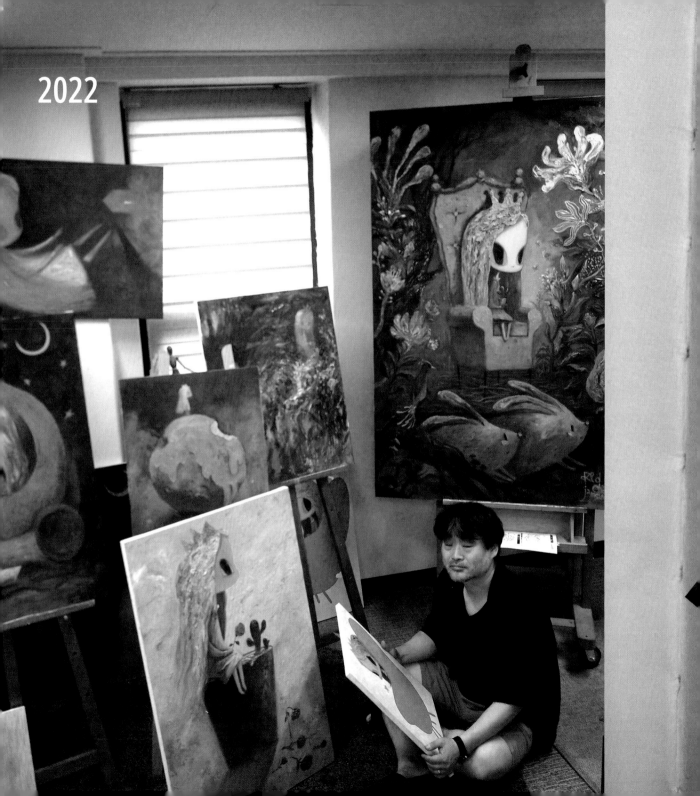

2022

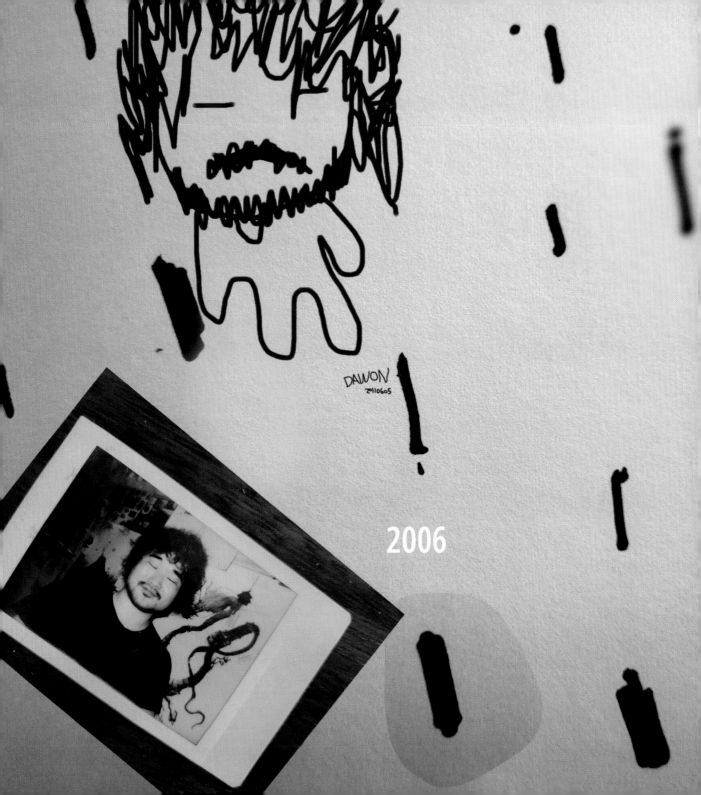

보고 싶은 것들을 마음속으로 그려보기만 합니다.

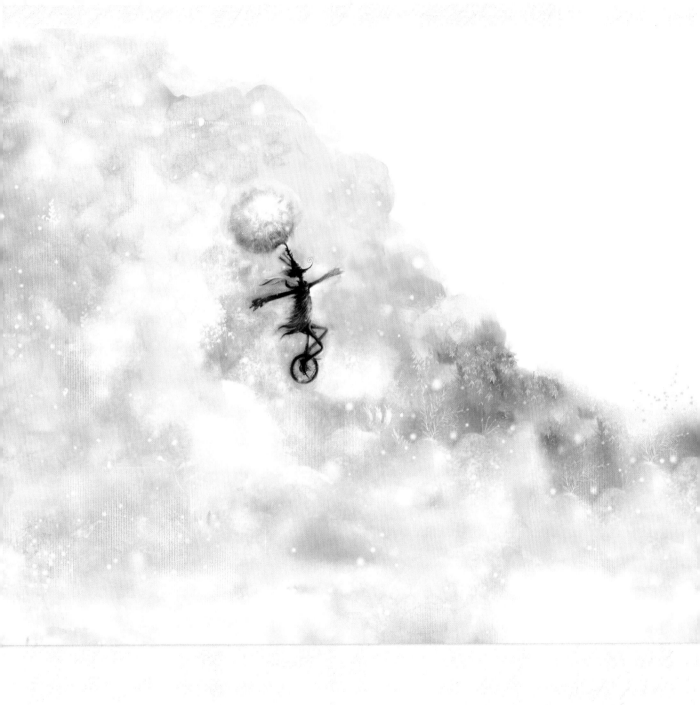

보지 못했던 새로움이 저 문 너머 어딘가에 있길 바라봅니다.

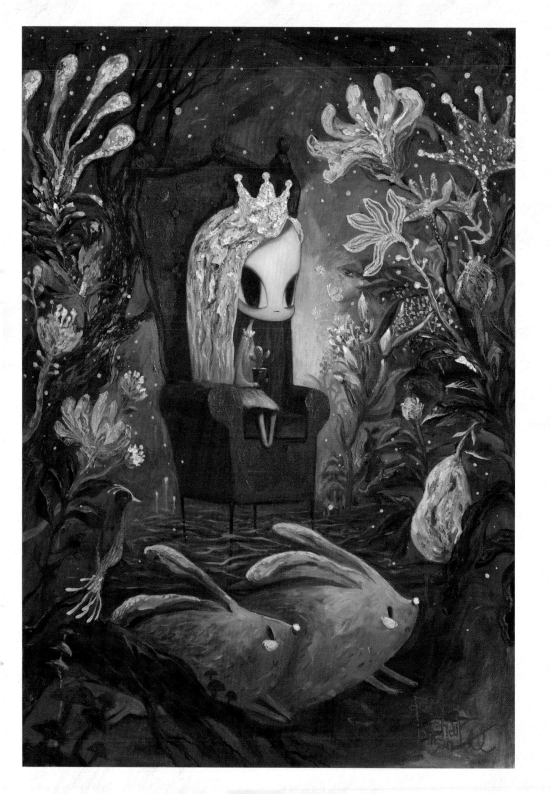

Red Chair｜2022
oil on canvas｜112×162cm

Red Chair | 2022
oil on canvas | 112 × 162cm

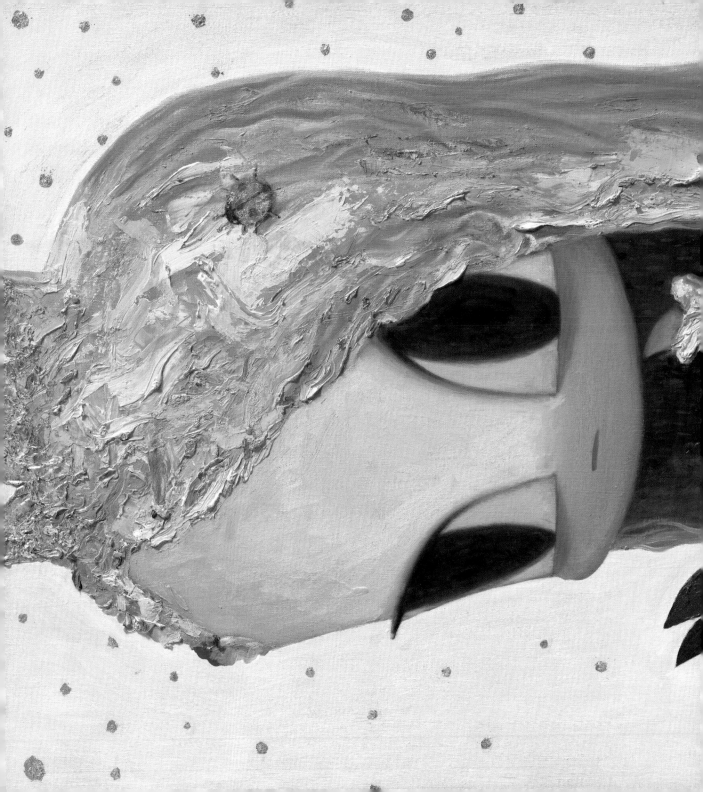

Red Horse │2021
oil on canvas │80×116cm

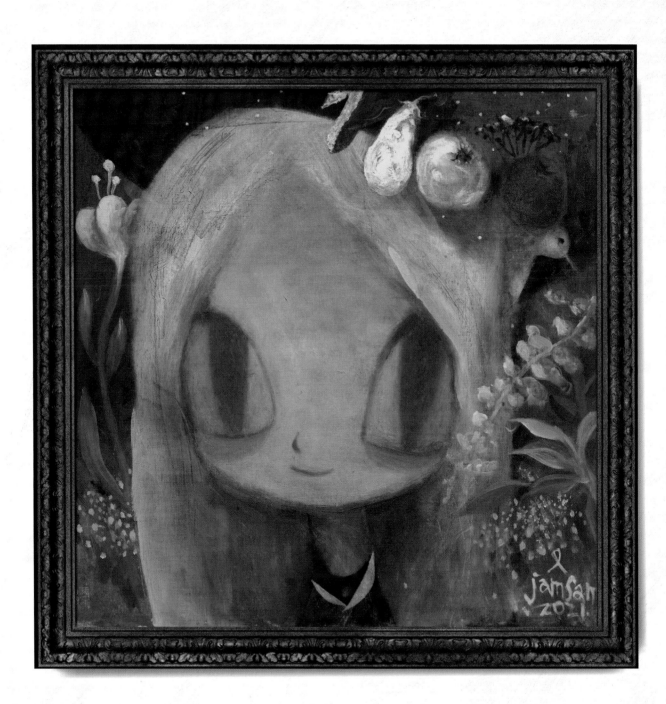

Rose from the Stars
2021
oil on canvas
75×100cm

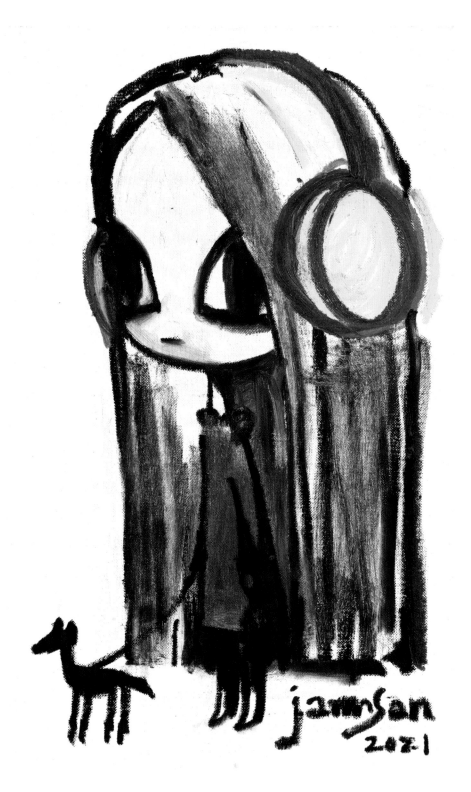

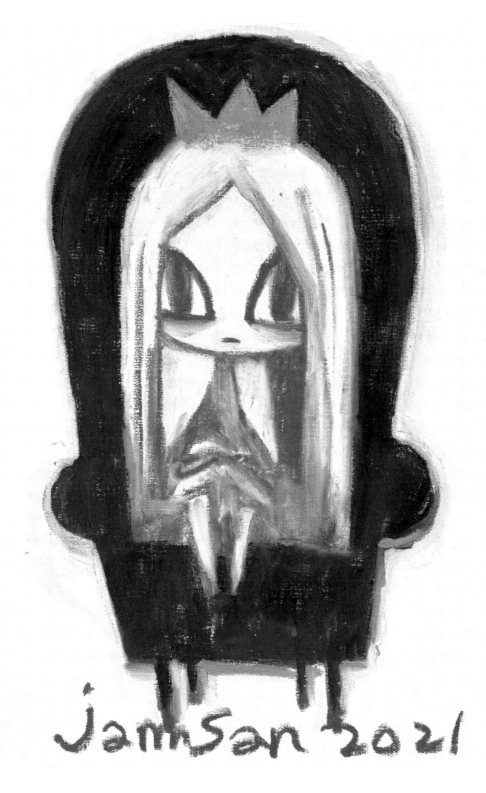

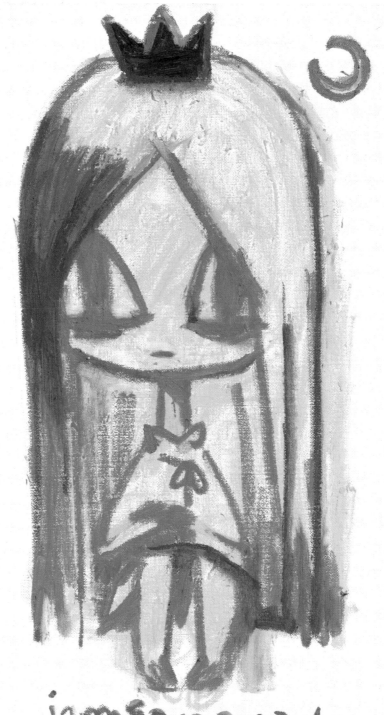

jamsan 2021

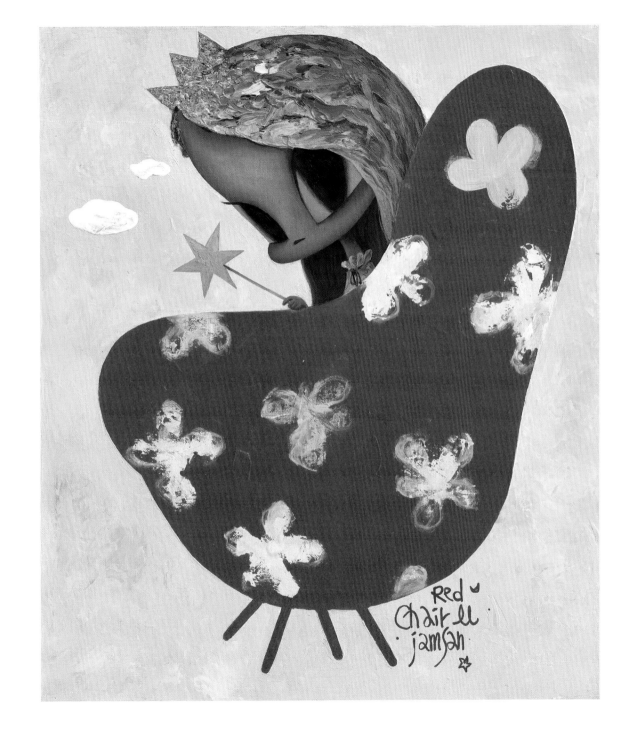

Red Chair | 2022
oil on canvas | 40 × 53cm

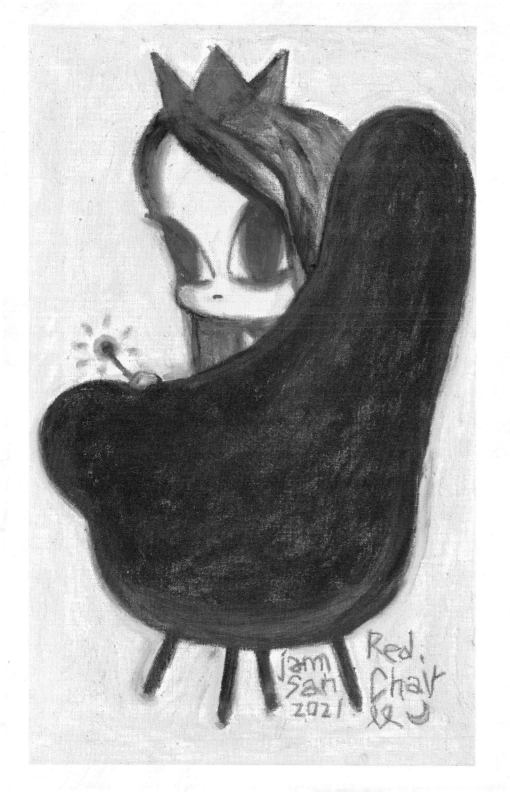

Red Chair | 2021
oil on canvas | 40 × 53cm

Red Chair | 2021
oil on canvas | 40×53cm

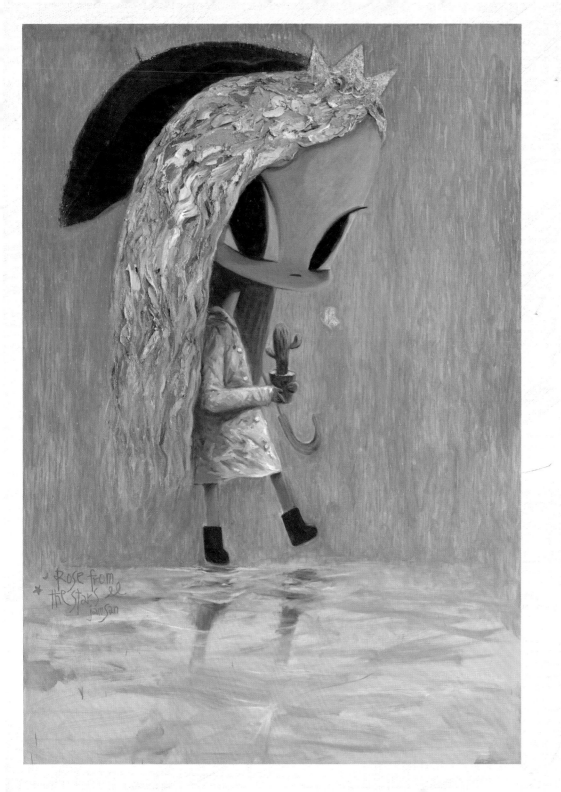

Rose from the Stars | 2022
oil on canvas | 112×162cm

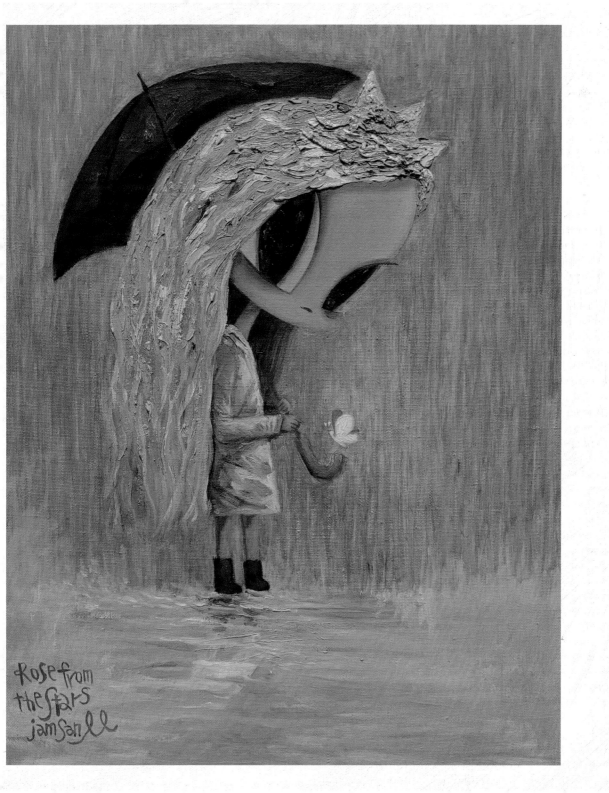

Rose from the Stars │2022
oil on canvas │40×53cm

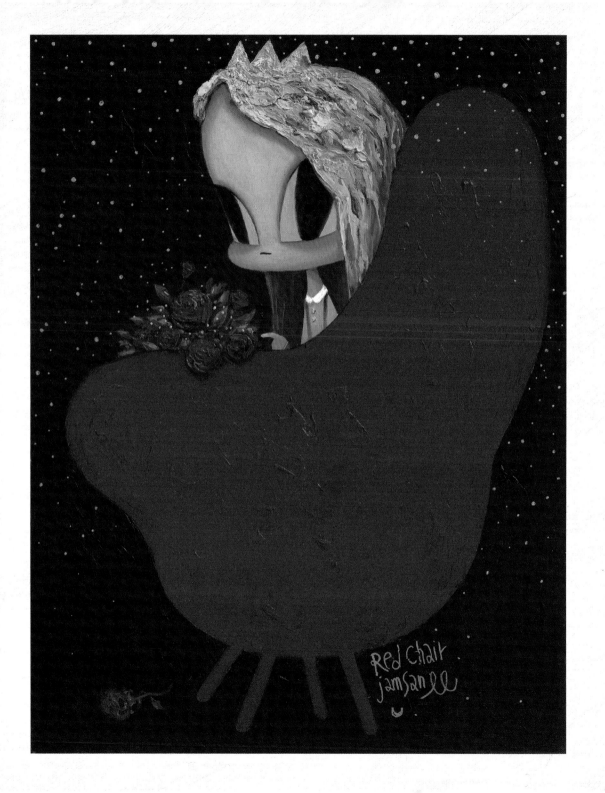

Red Chair | 2022
oil on canvas | 40 ×53cm

Red Chair │ 2022
oil on canvas │ 60×90cm

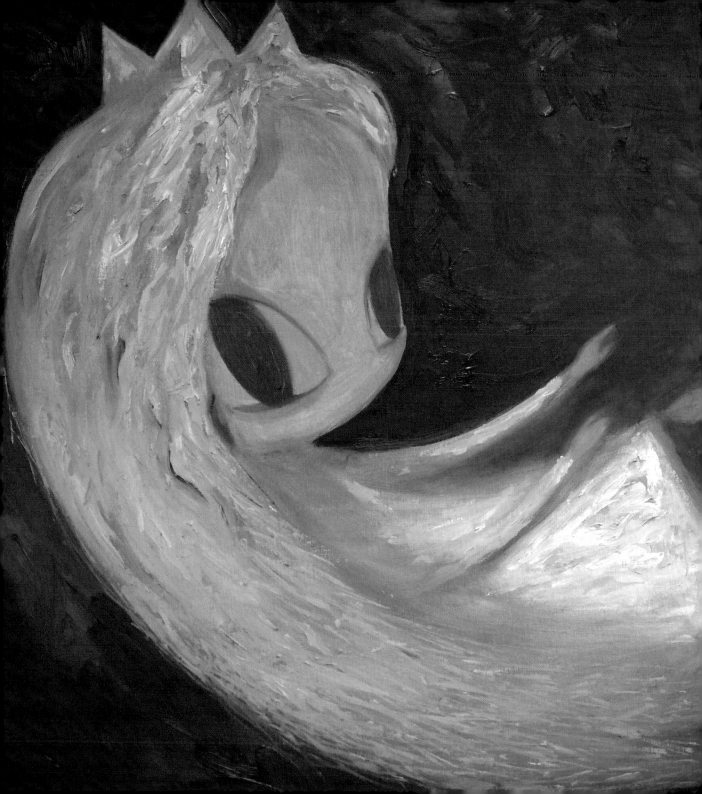

The girl is a blossom of rose.
Hugging everything she encounters,
the rose from a faraway star continues on her journey.

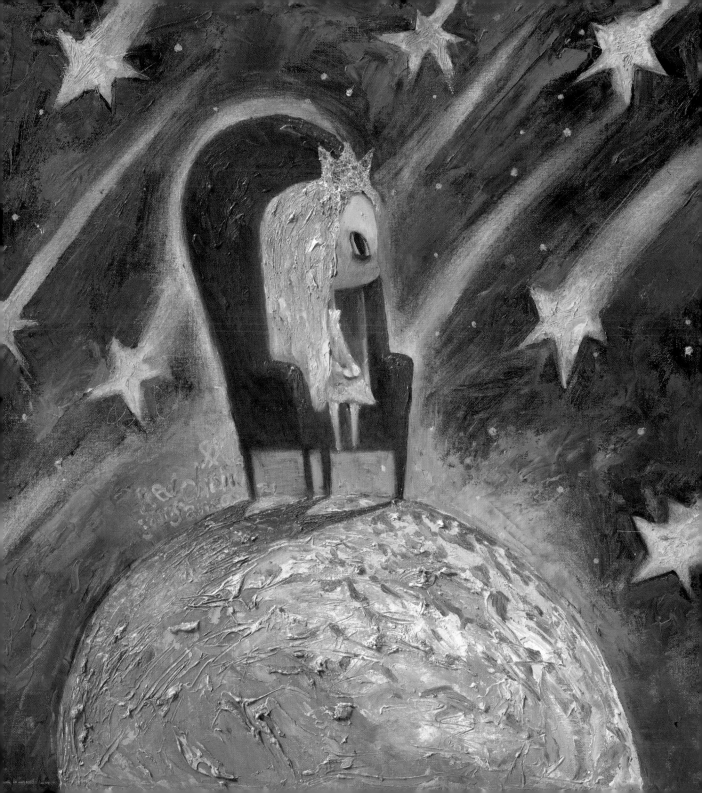

Red Chair | 2021
oil on canvas | 53 ×53cm

Red Chair | 2022
oil on canvas | 50 ×65cm

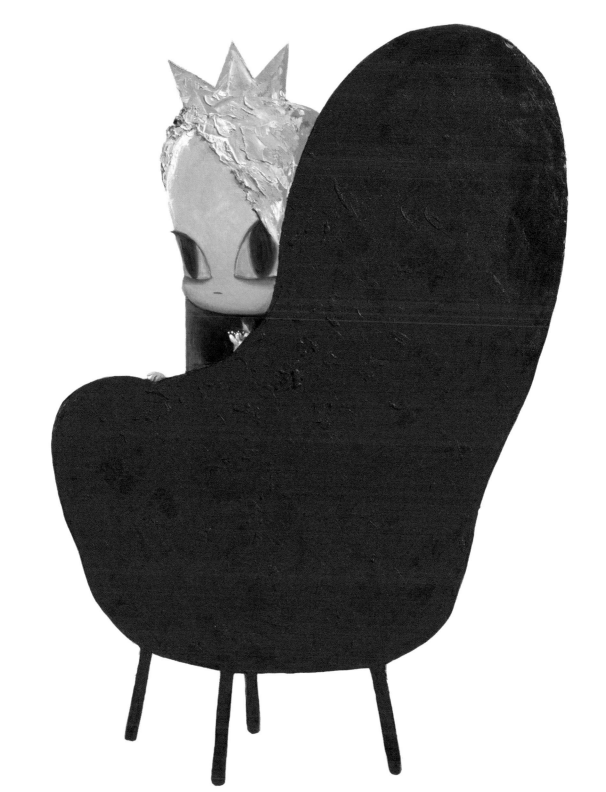

JAMSAN X SSOLUX

(ART WEAVERS FAIR)

18-31
october
2021

RED CHAIR

JAMSAN
SOLO EXHIBITION

IMPERIAL PALACE GALLERY 4WALLS

collast

ARTIST JAMSAN
RED CHAIR

A girl I found
knocking on my heart

Red Chair │ 2021
oil on canvas │ 80 ×116cm

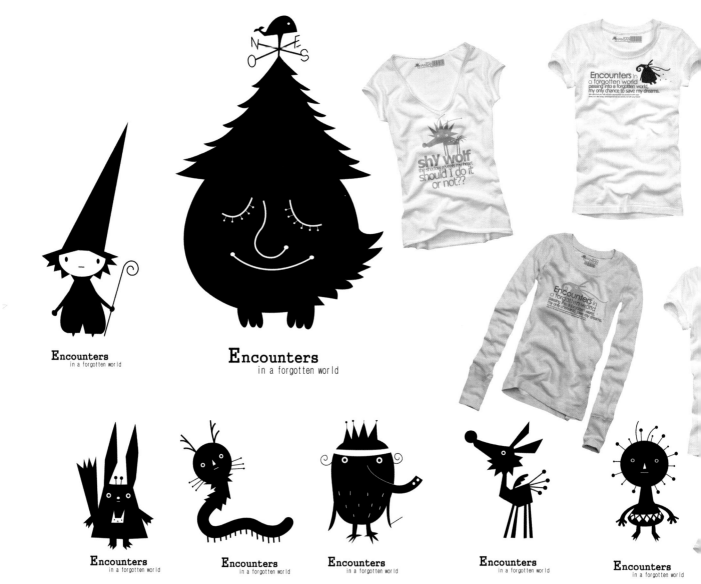

Encounters
in a forgotten world

Encounters
in a forgotten world

Encounters
in a forgotten world

Encounters
in a forgotten world

Encounters
in a forgotten world

Encounters
in a forgotten world

Encounters
in a forgotten world

Encounters
in a forgotten world

Encounters
in a forgotten world

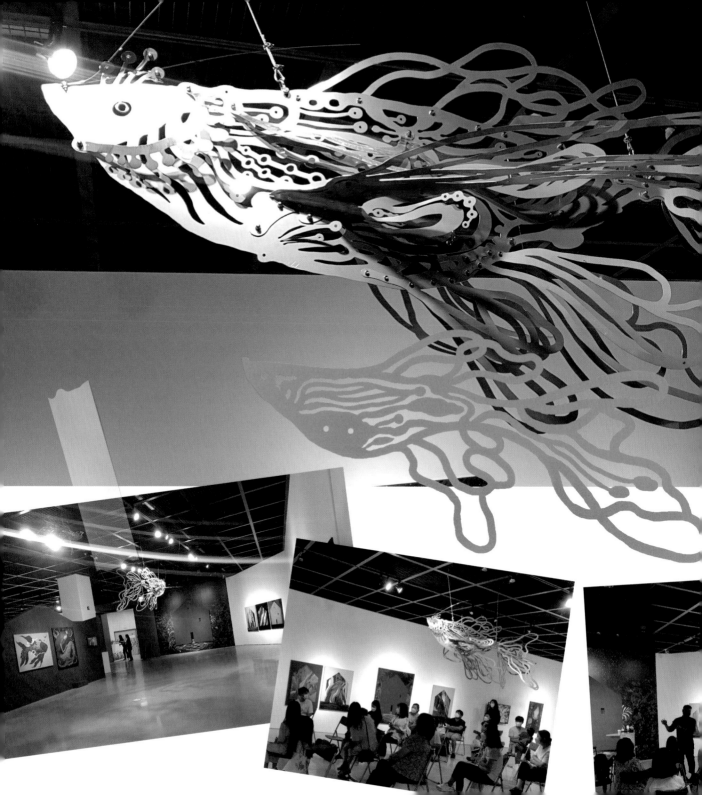

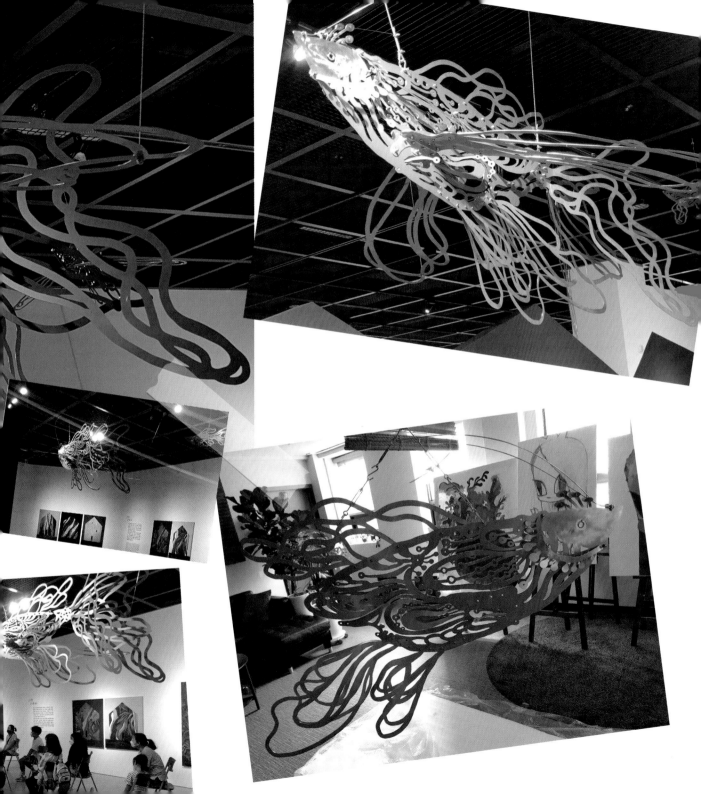

어린 방랑자 | 2007
digital art | 80×117cm

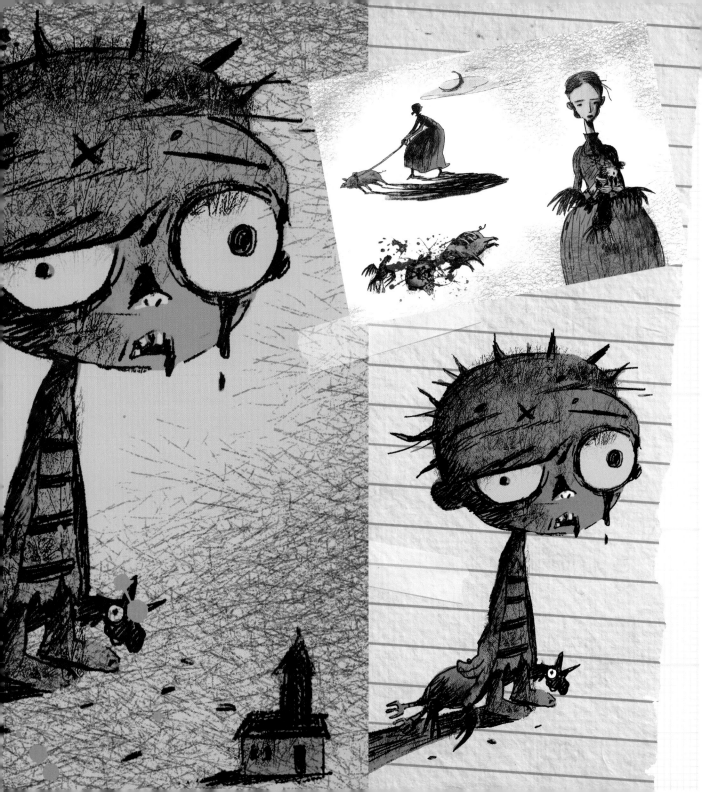

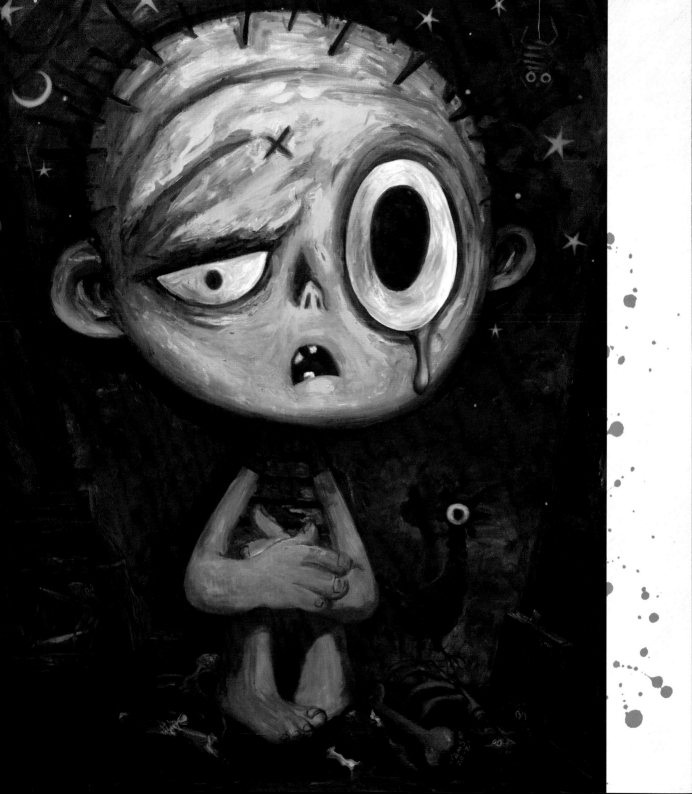

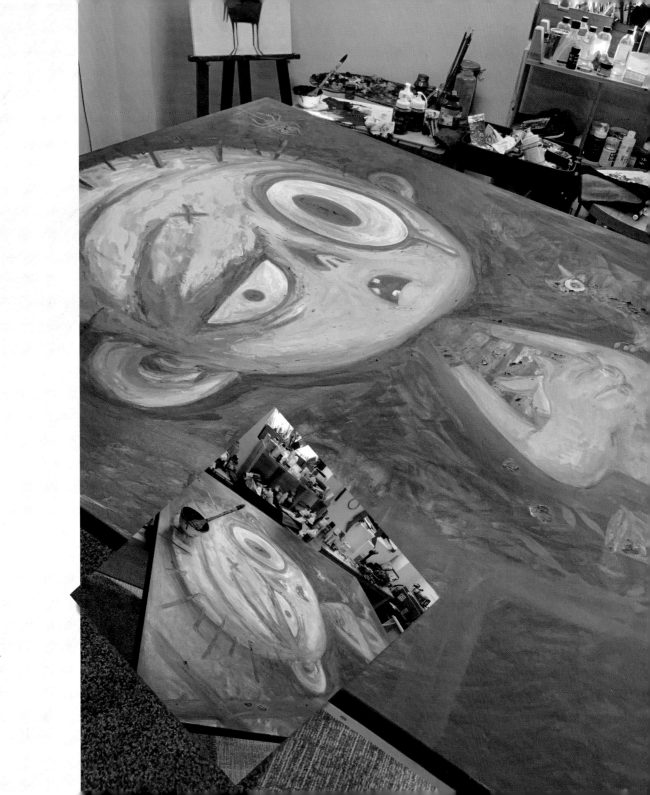

좀비 아이 | 2021
oil on canvas | 112×162cm

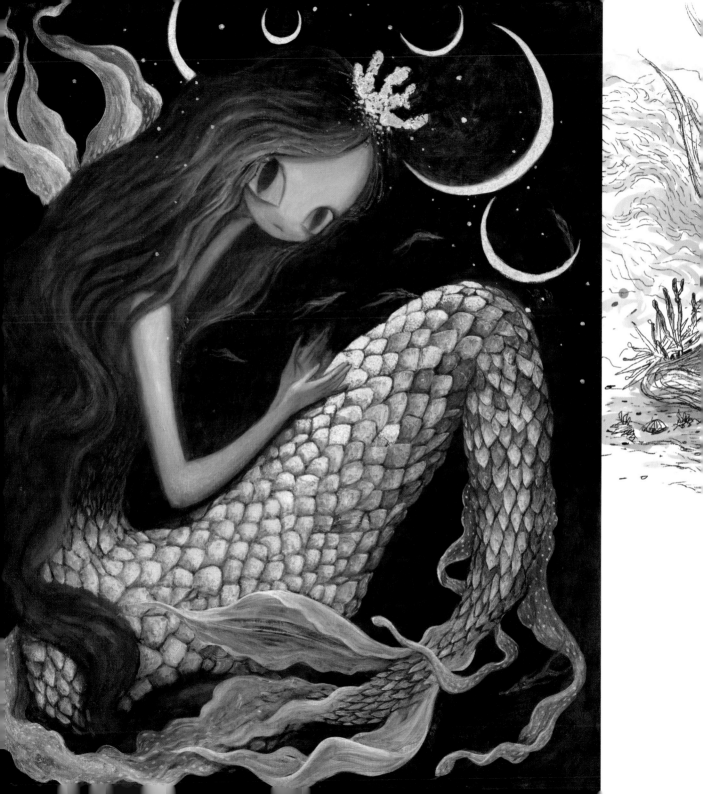

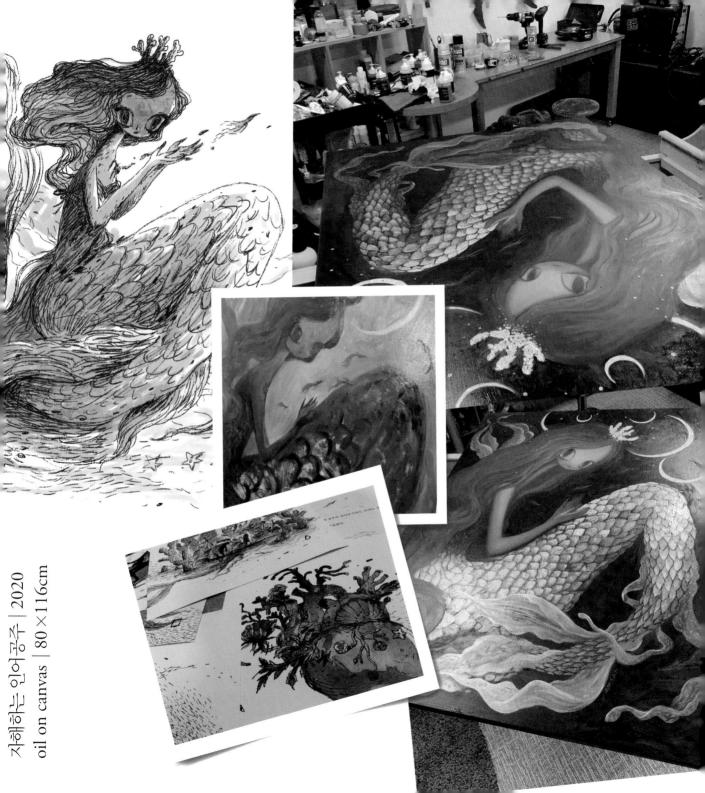

자해하는 인어공주 | 2020
oil on canvas | 80×116cm

The
Macabre
Mermaid
Bloody
Apple

The*
Macabre
Mermaid
Bloody
Apple

블러디애플 검

한 머메이드

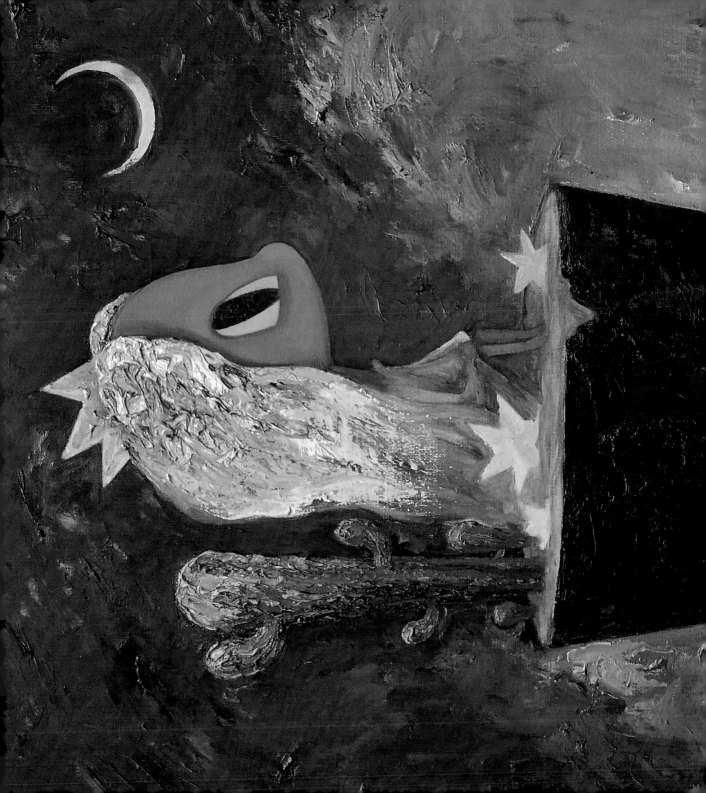

이제는 어둠이 좋다.
어둠마저 따뜻하다.
고개를 들면
네가 수도 없이 내린다.

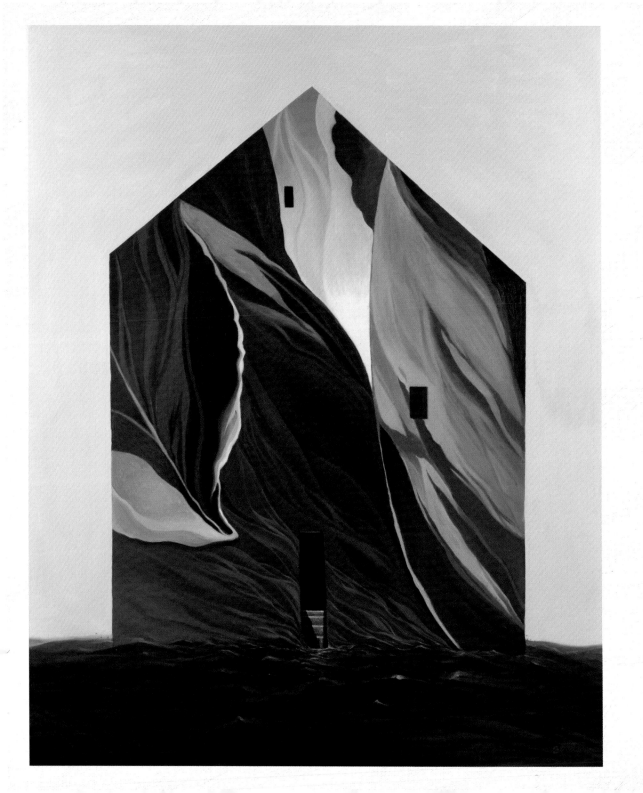

내 작은 집 | 2018
oil. acrylic | canvas | 116.8×91.0cm

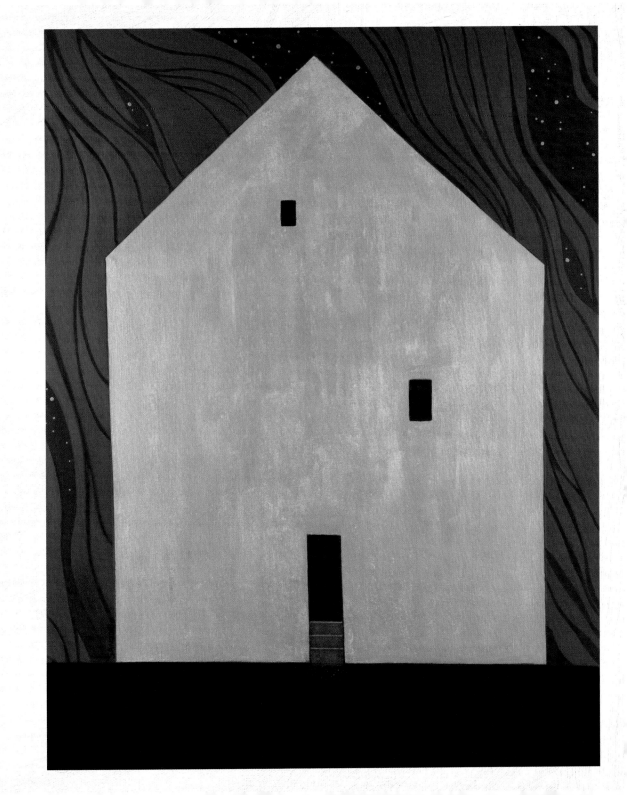

내 작은 집 | 2018
oil. acrylic | canvas | 116.8×91.0cm

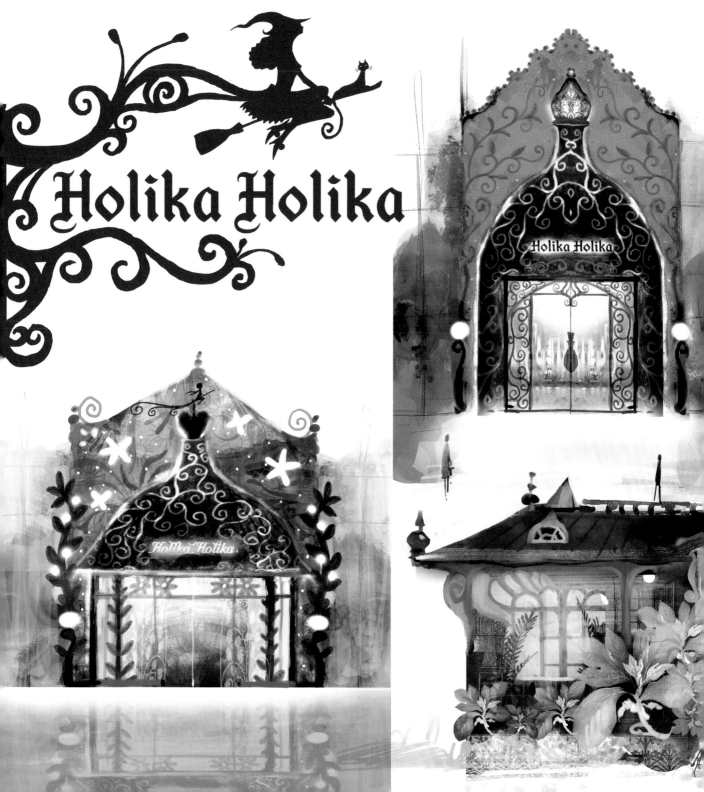

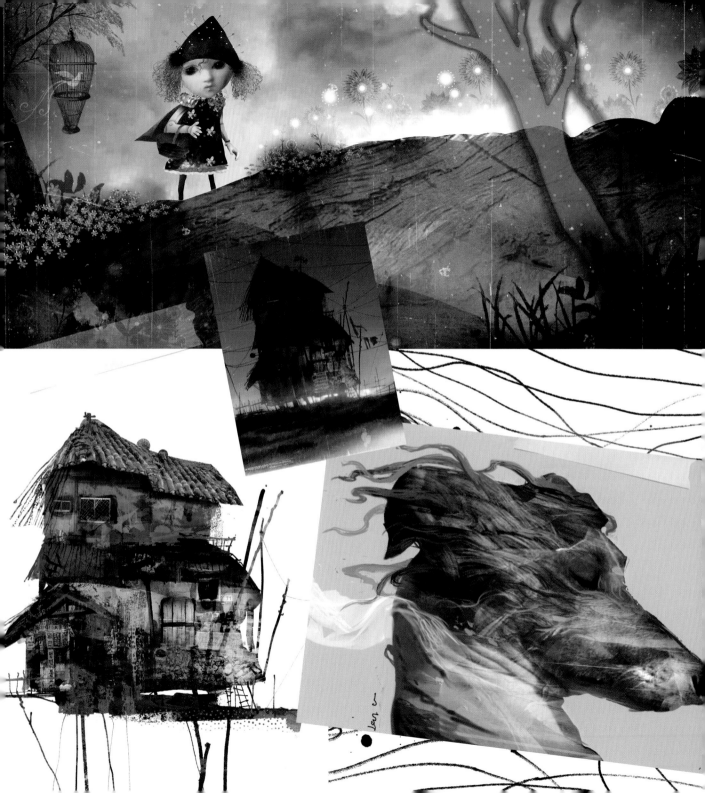

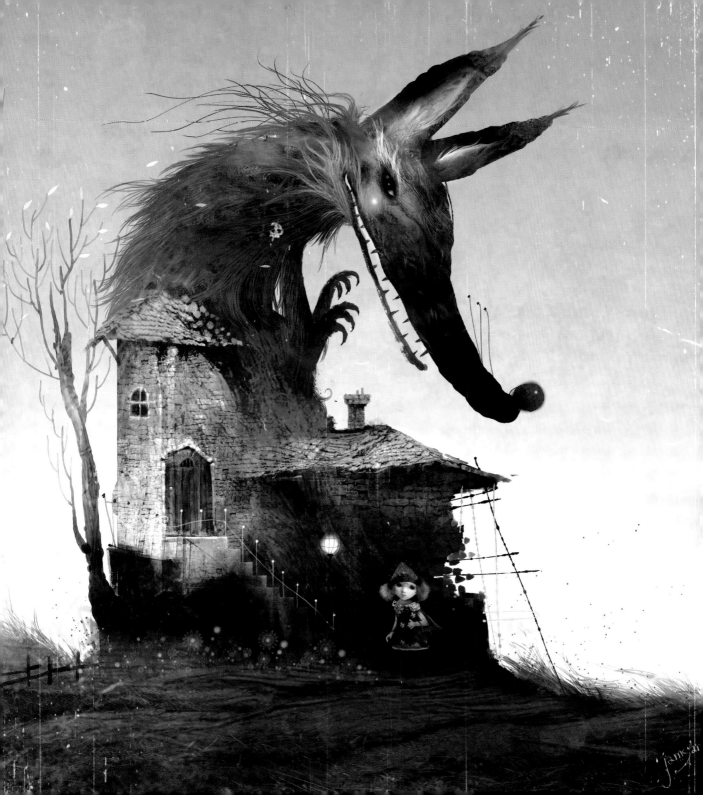

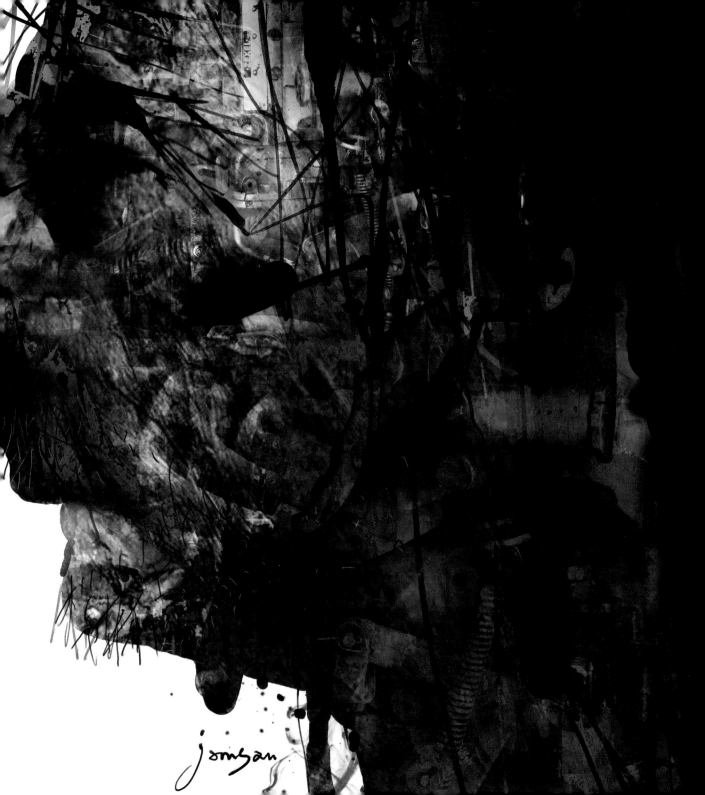

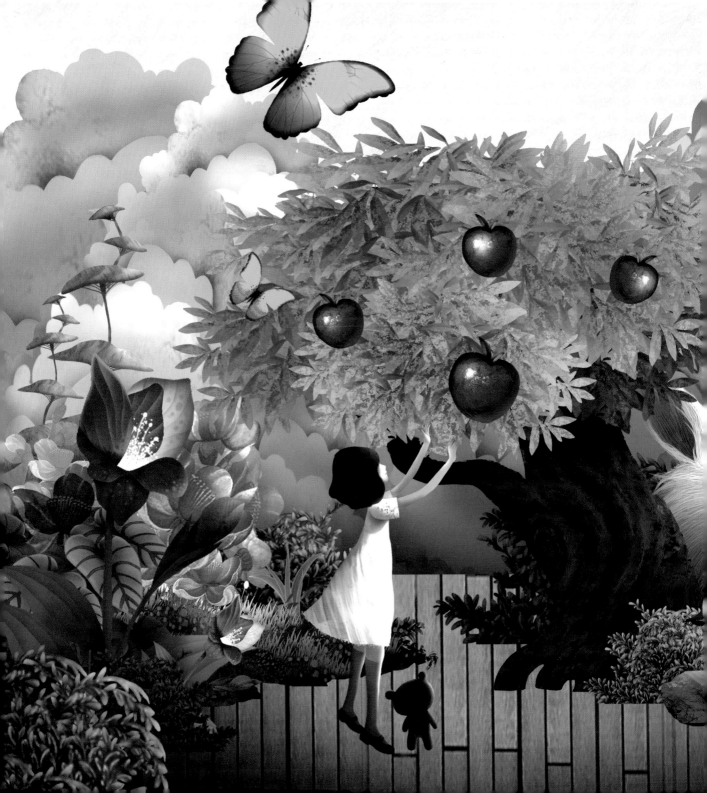

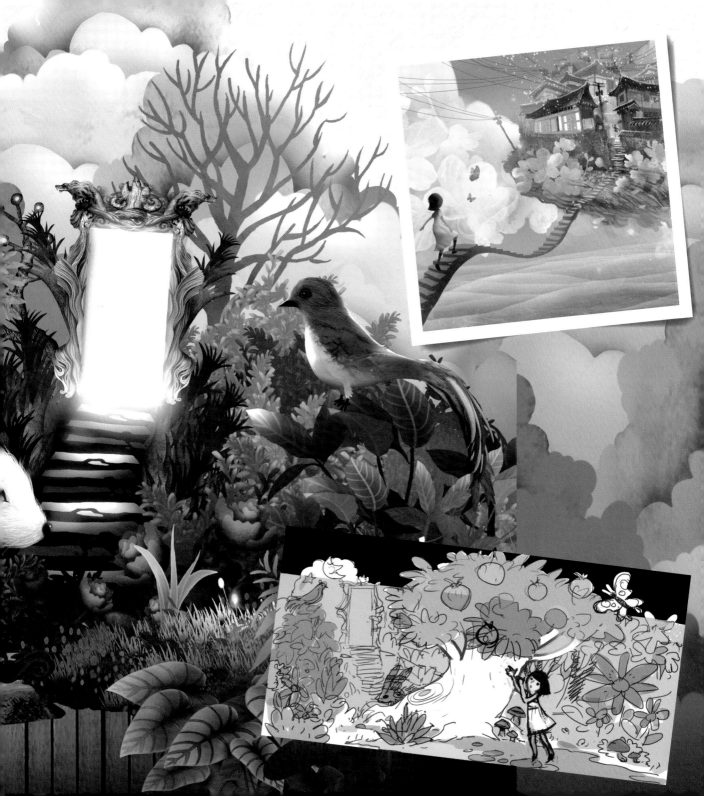

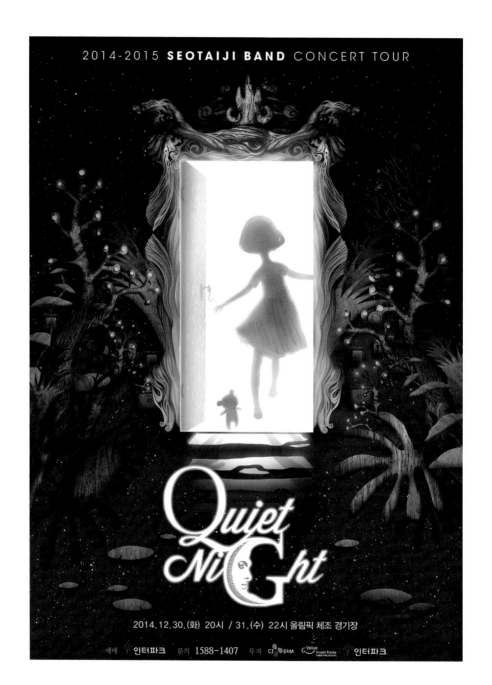

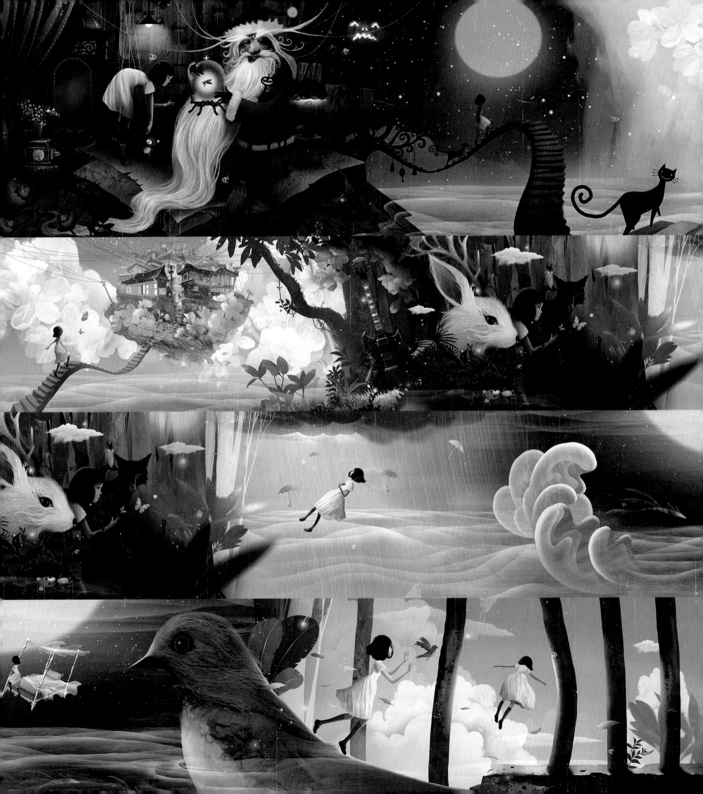

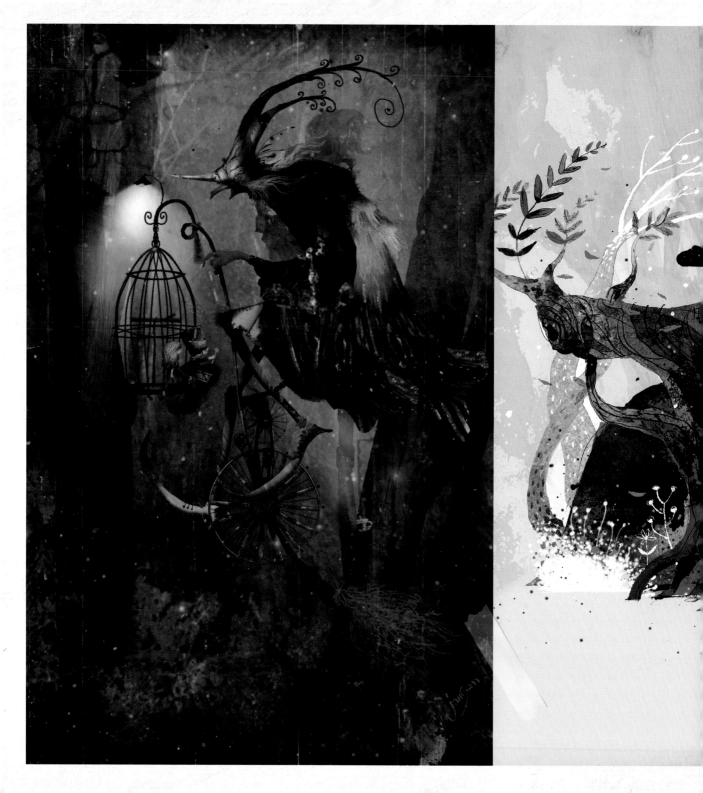

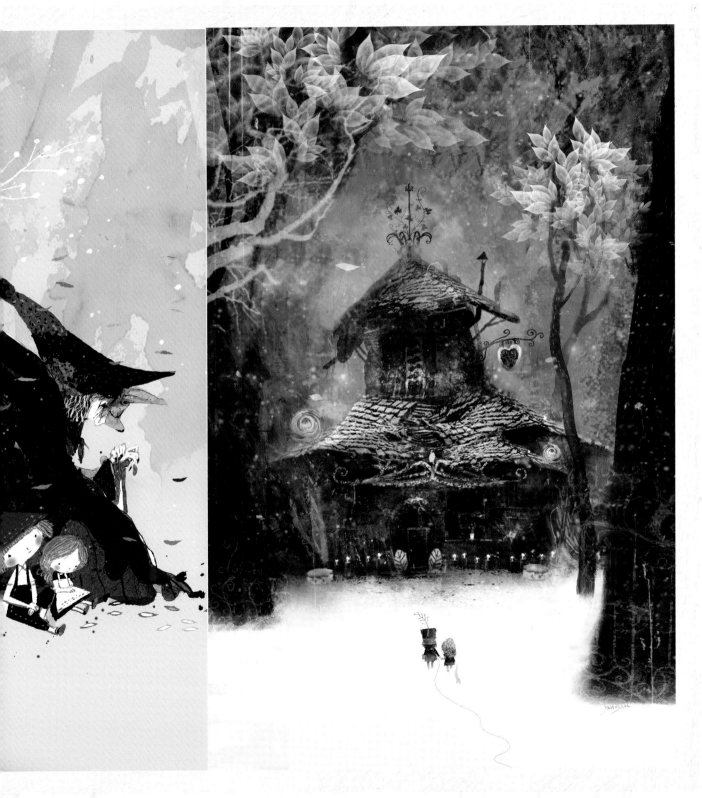

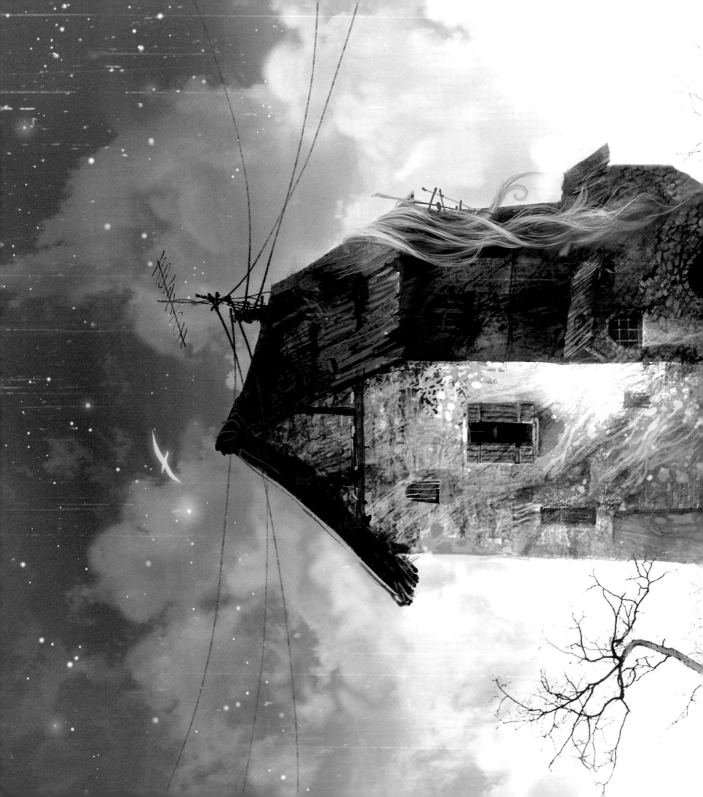

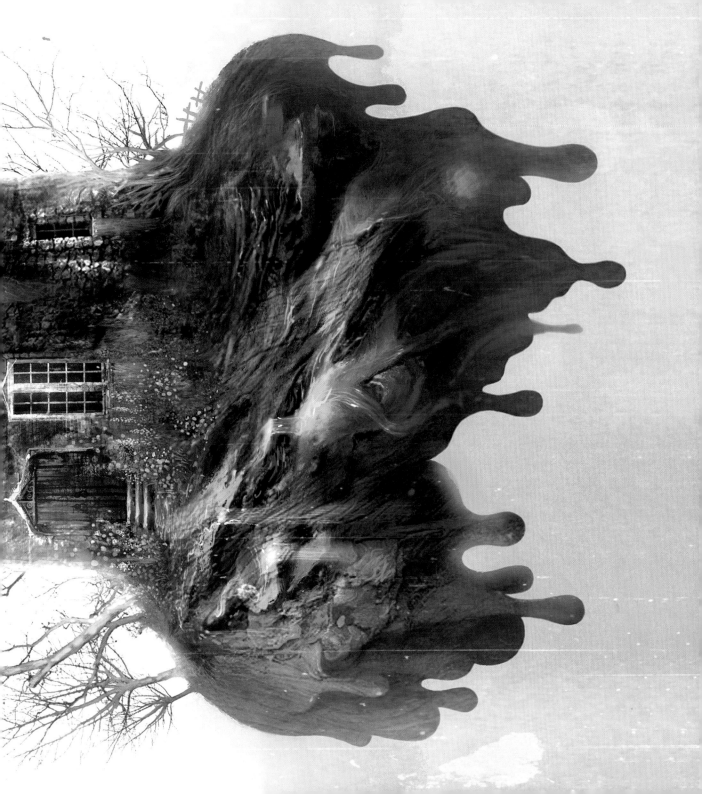

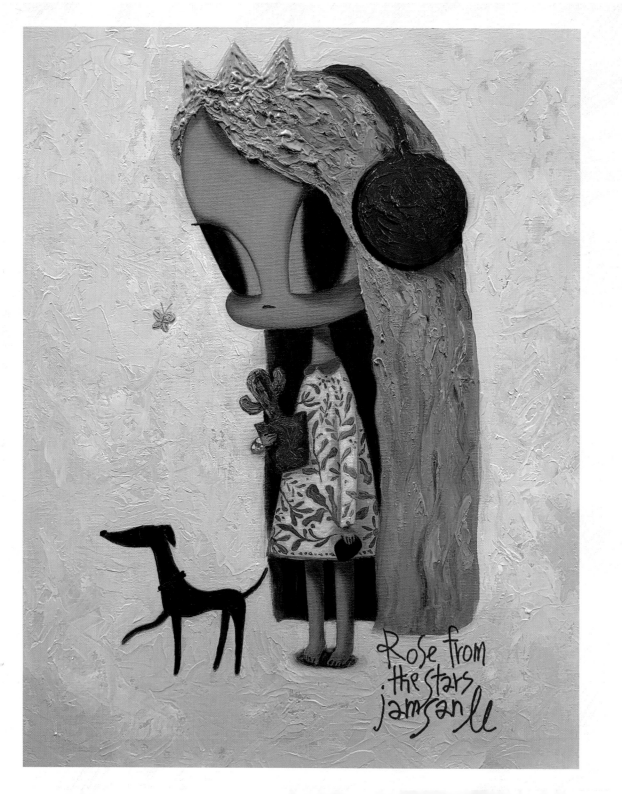

Rose from the Stars | 2022
oil on canvas | 40×53cm

Red Chair | 2022
oil on canvas | 40×53cm

Rose from the Stars | 2022
oil on canvas | 33 ×53cm

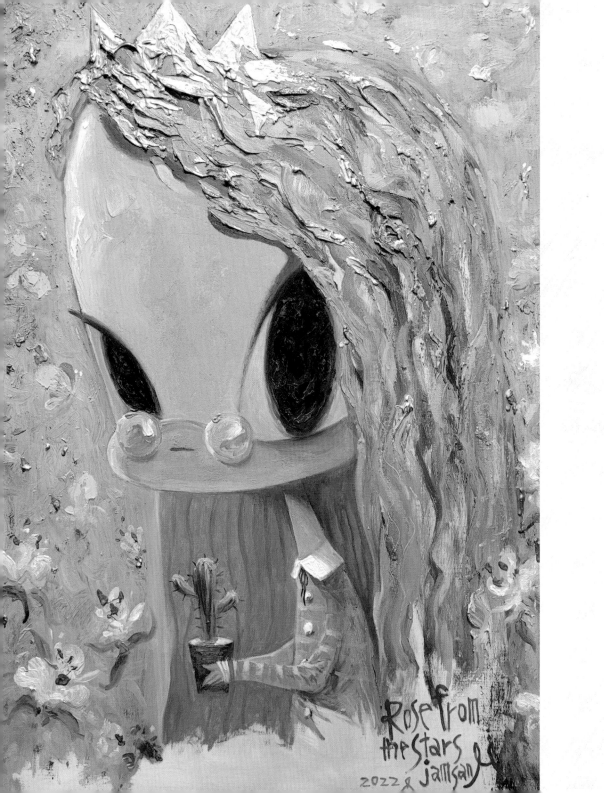

Rose from the Stars｜2022
oil on canvas｜80×116cm

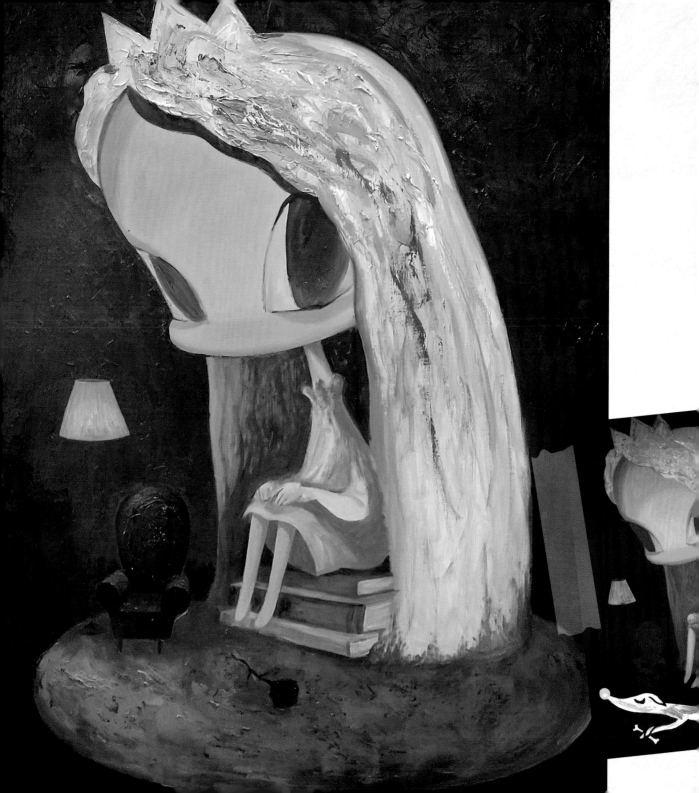

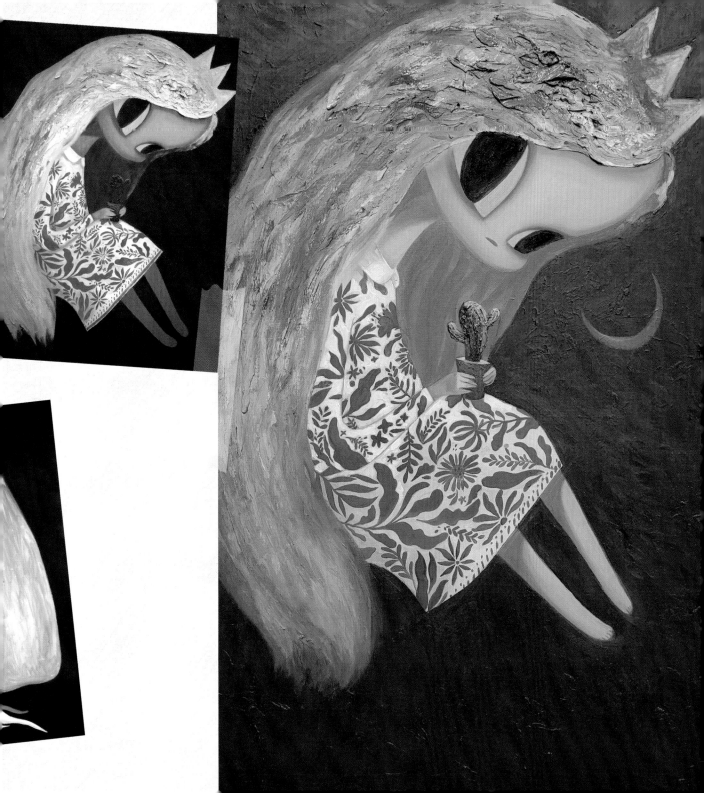

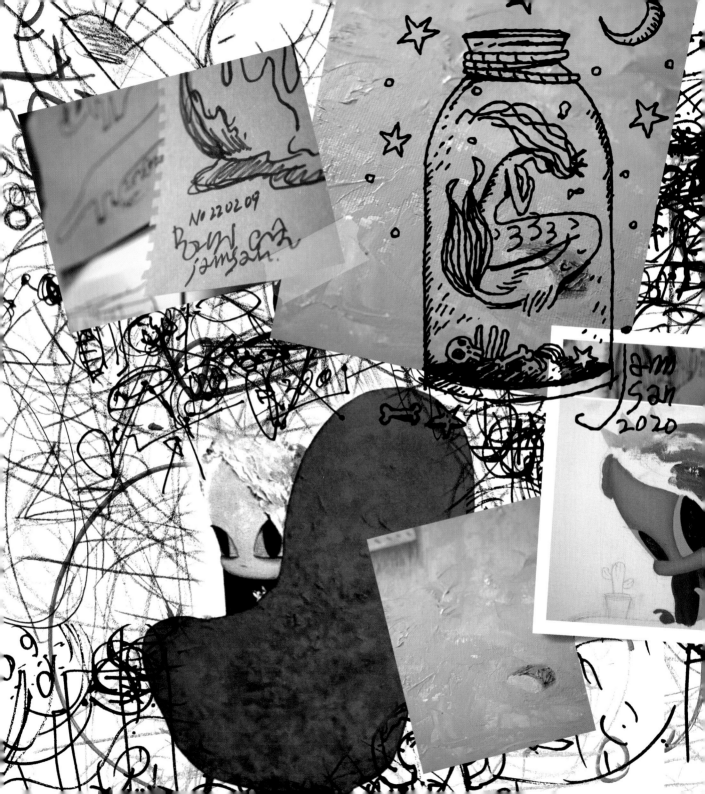

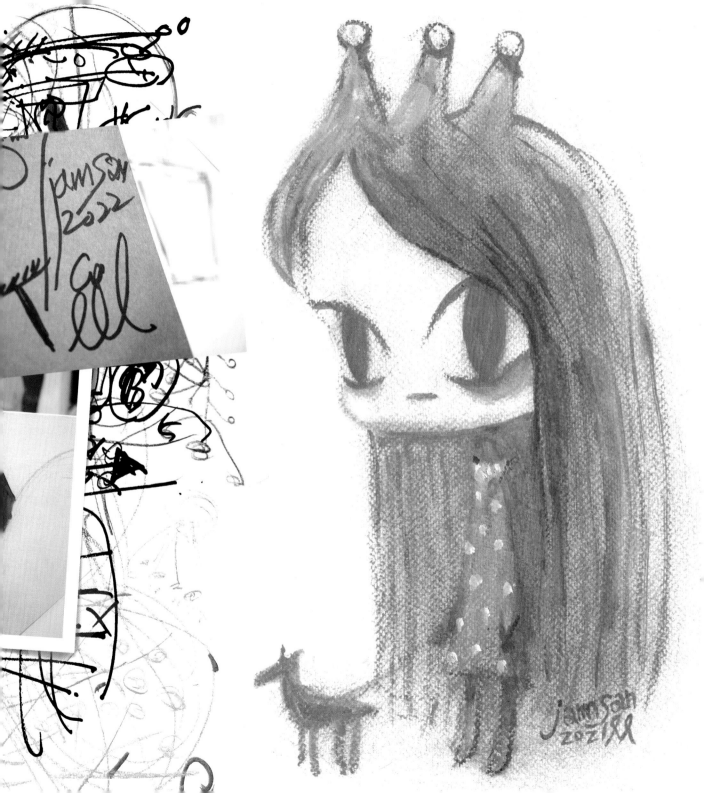

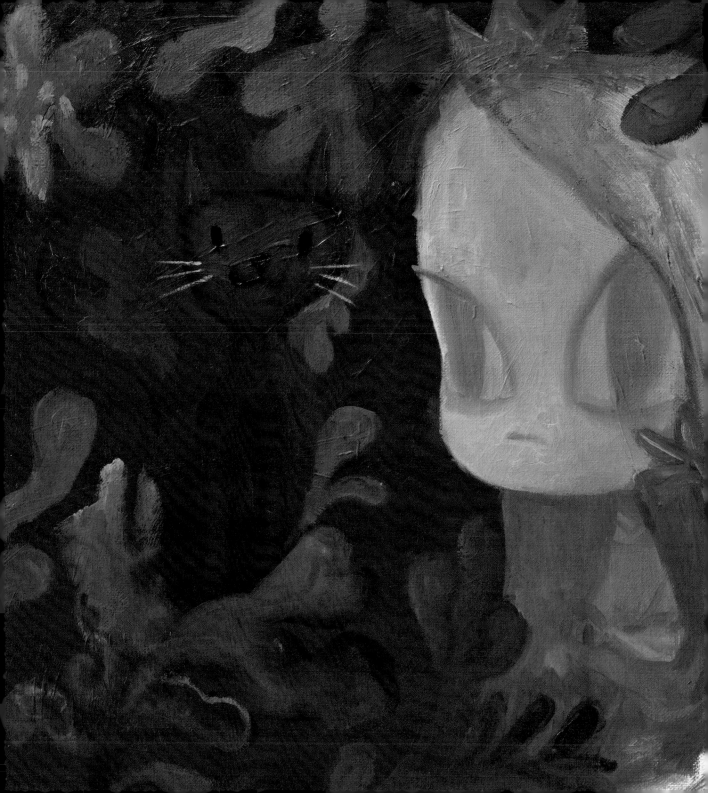

Rose from the Stars | 2021
oil on canvas | 40×53cm

Red Chair | 2022
oil on canvas | 40 ×53cm

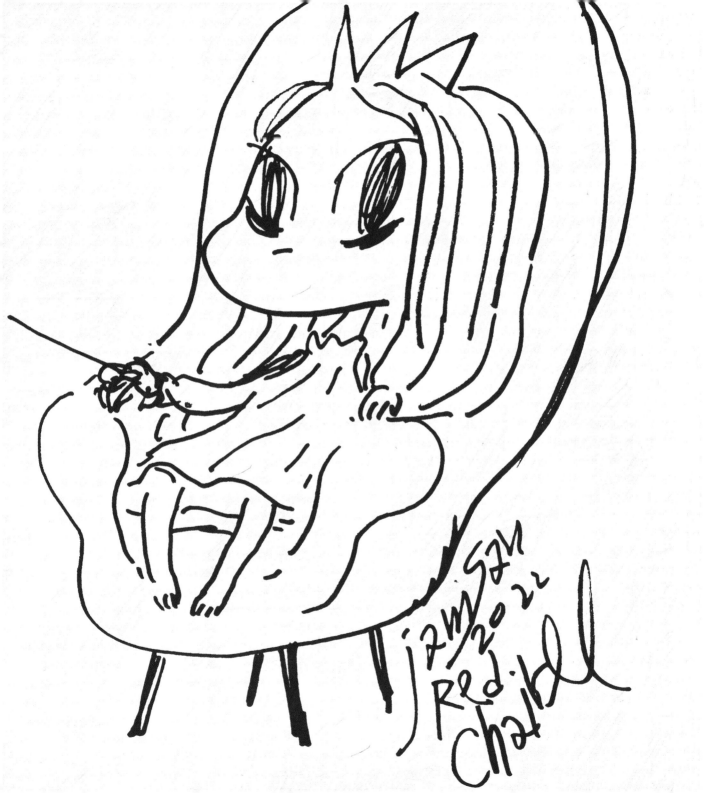

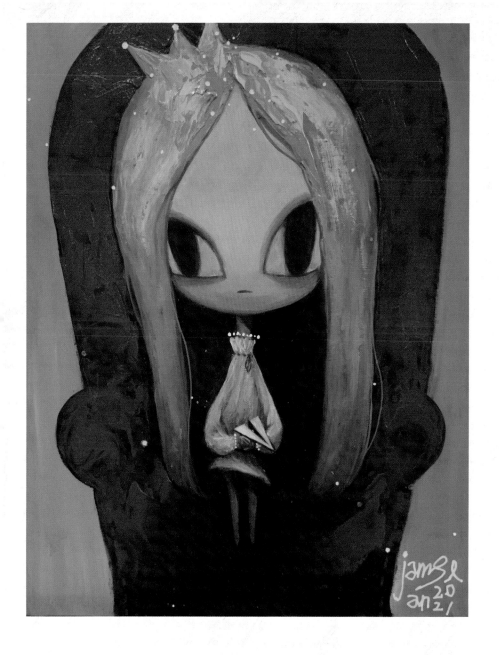

Red Chair │ 2021
oil on canvas │ 40×53cm

Red Chair | 2021
oil on canvas | 40×53cm

Rose from the Stars｜2022
oil on canvas｜53×72cm

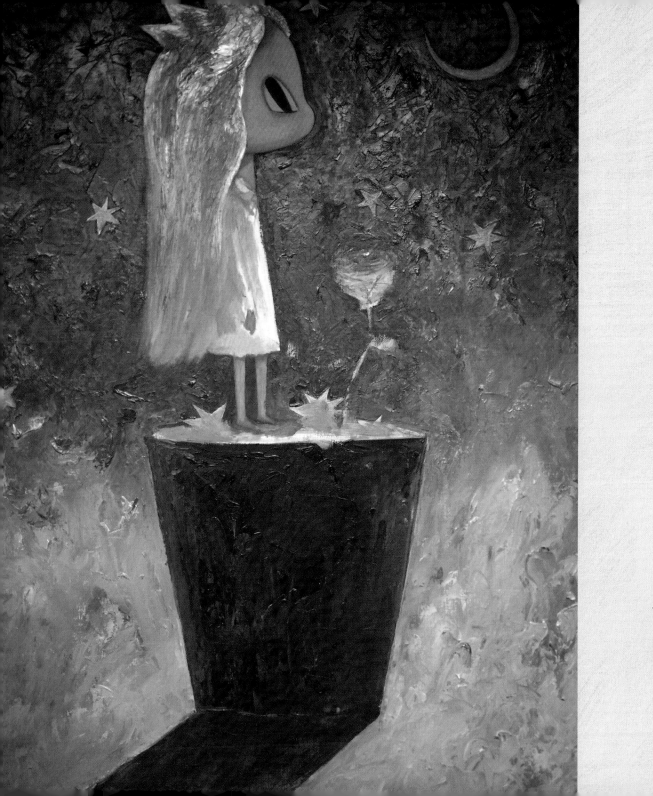

Rose from the Stars｜2022
oil on canvas｜53×72cm

Rose from the Stars | 2022
oil on canvas | 53 ×72cm

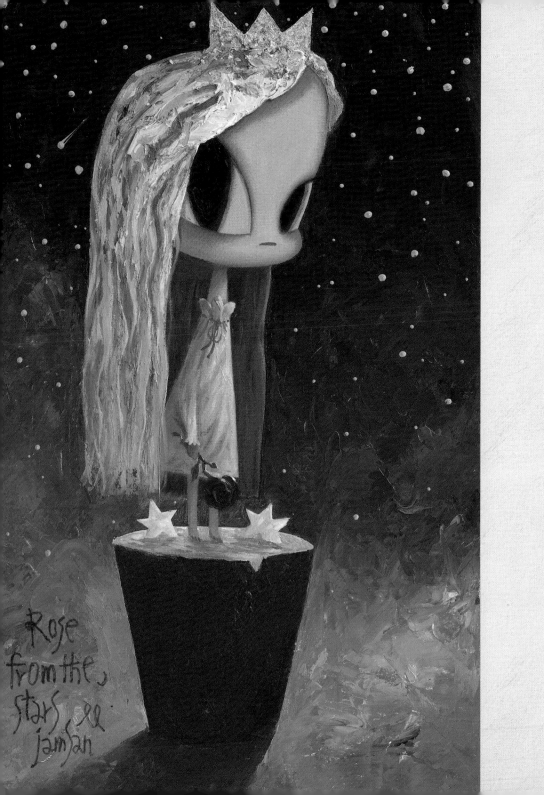

Rose from the Stars | 2022
oil on canvas | 40×53cm

Rose from the Stars | 2022
oil on canvas | 72×100cm

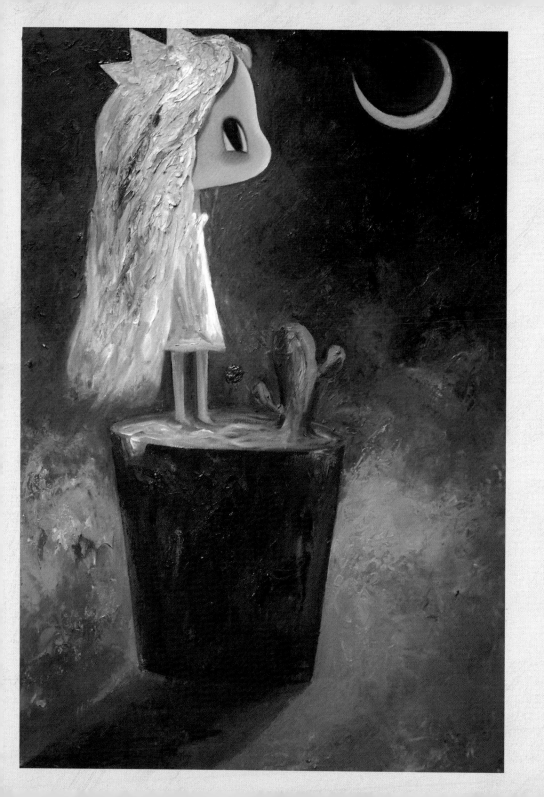

Rose from the Stars | 2022
oil on canvas | 53×72cm

Rose from the Stars | 2022
oil on canvas | 50×65cm

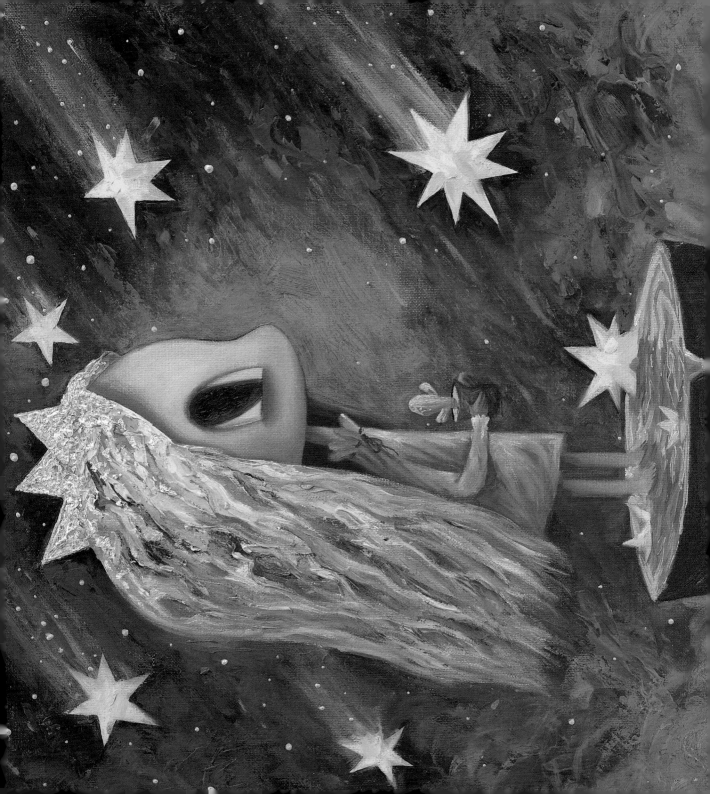

Rose from the Stars │ 2022
oil on canvas │ 40×53cm

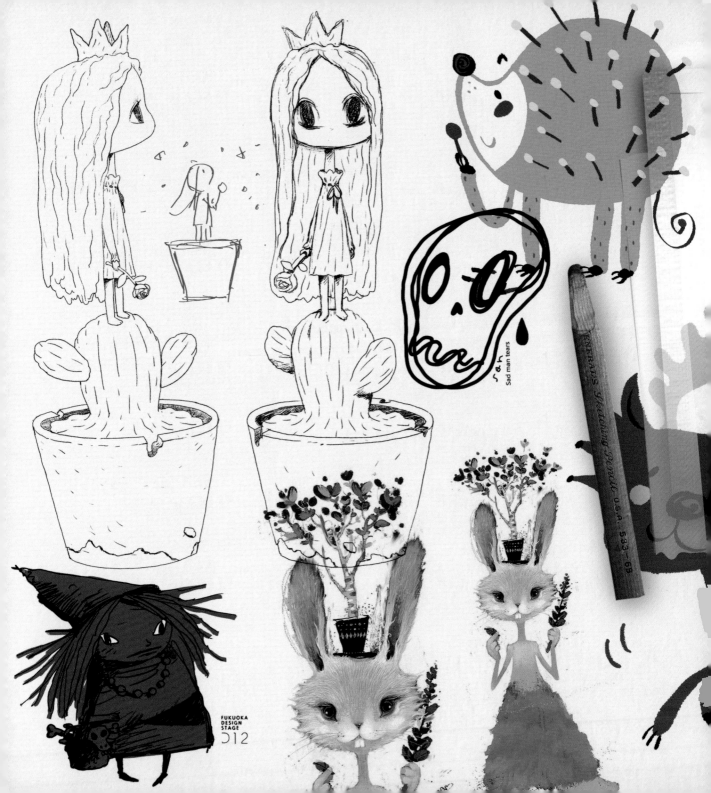

Sad man tears

ENRAUS Sketching Pencil U.S.A. 533-6B

FUKUOKA
DESIGN
STAGE
D12

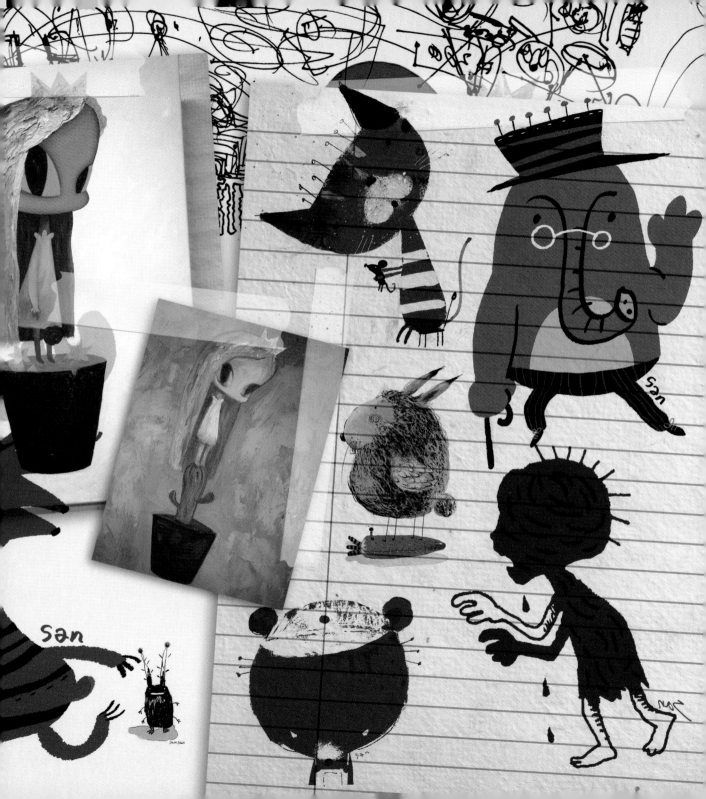

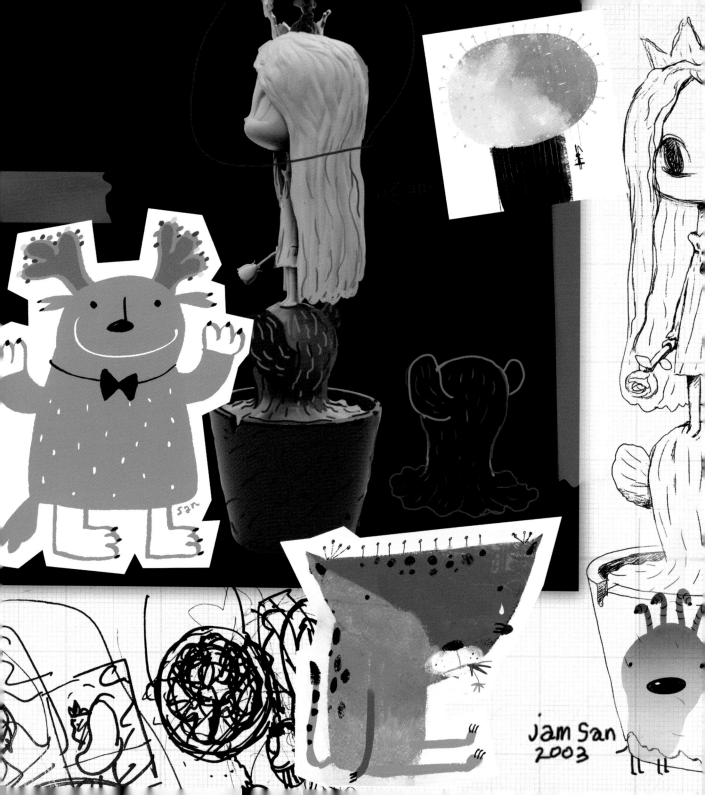

Jam San
2003

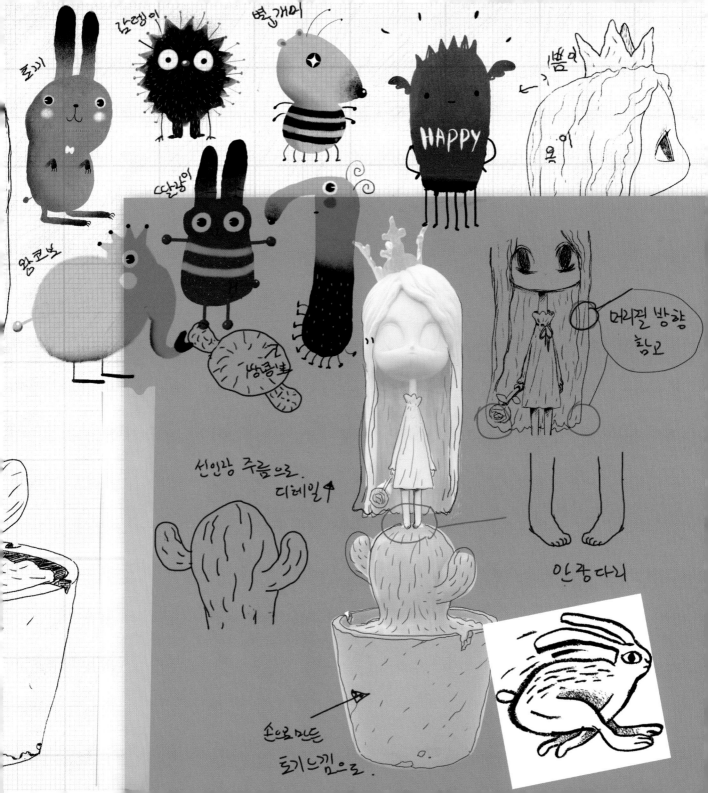

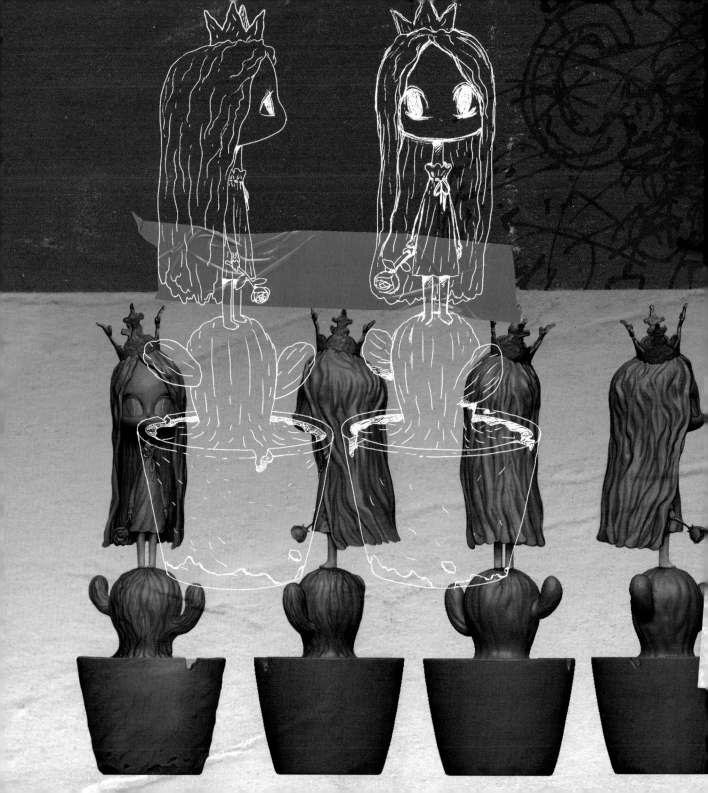

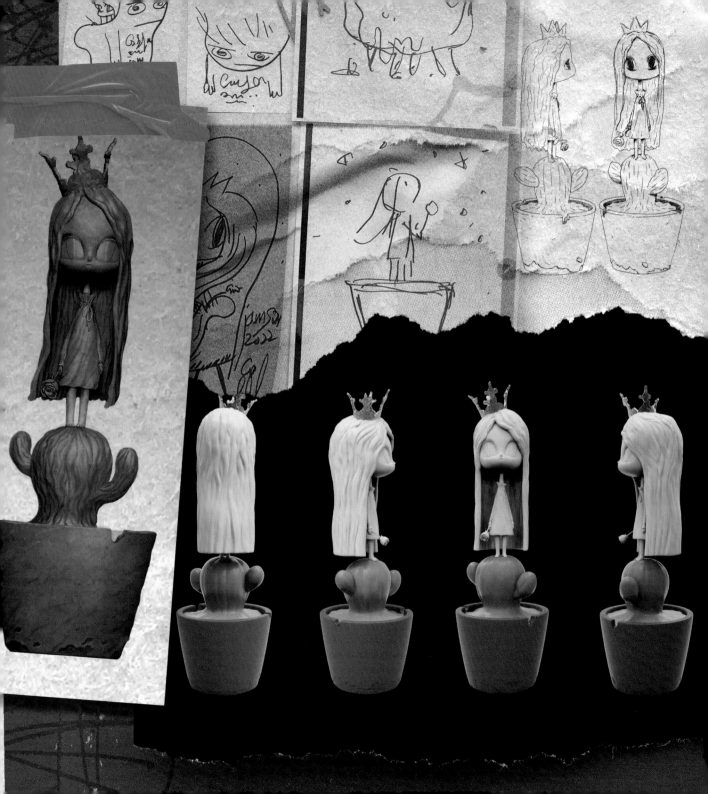

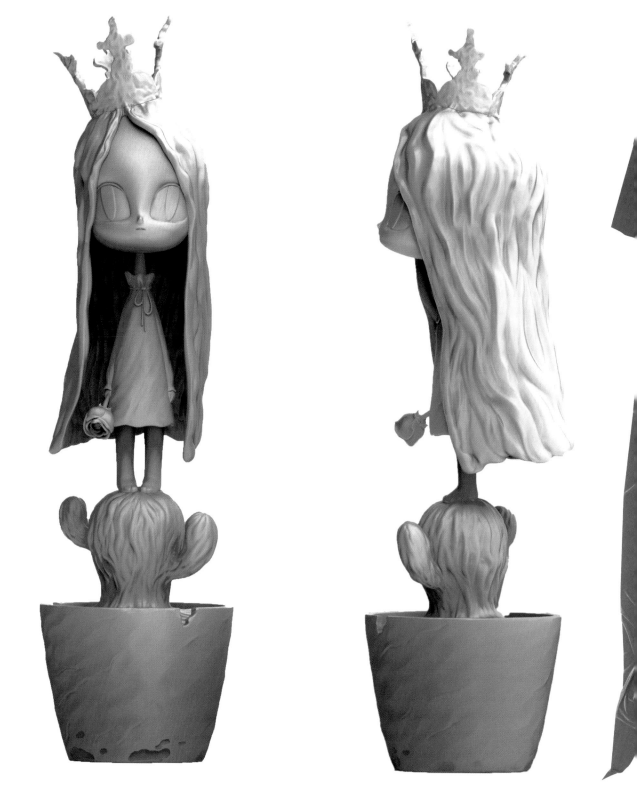

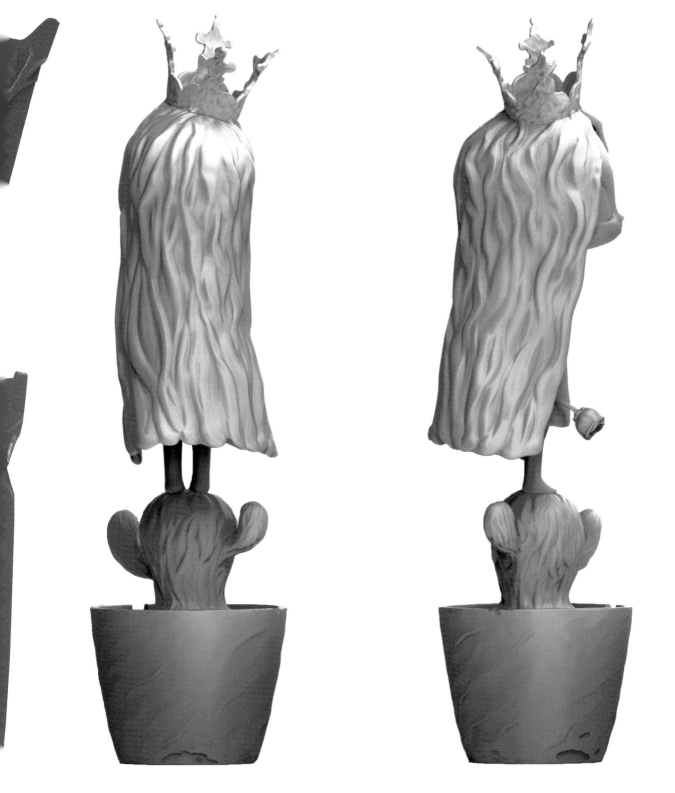

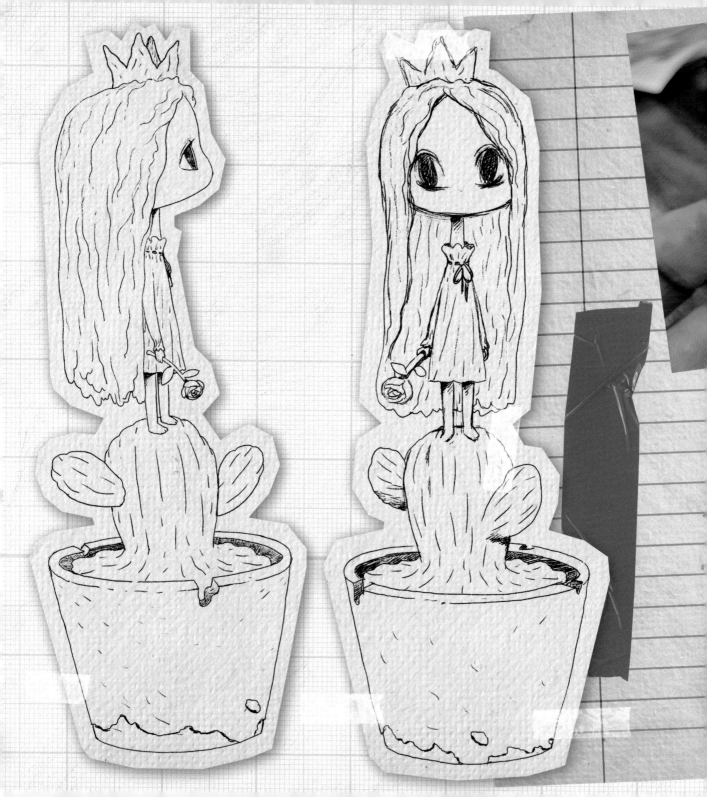

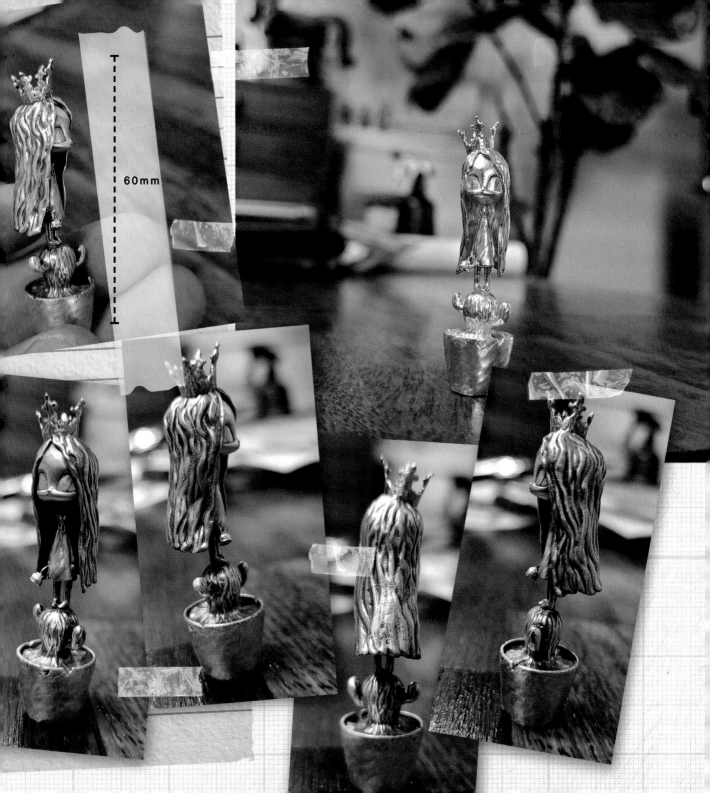

60mm

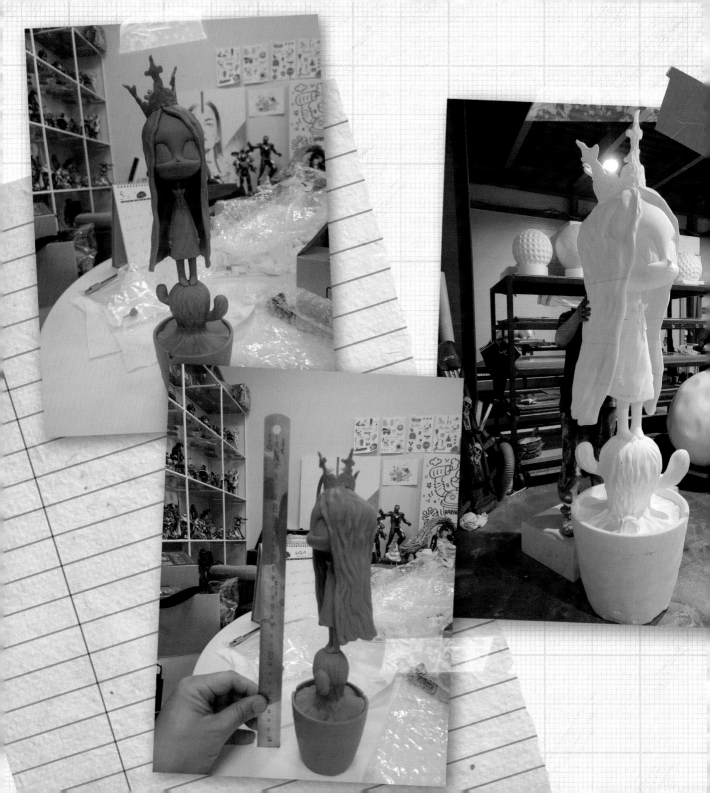

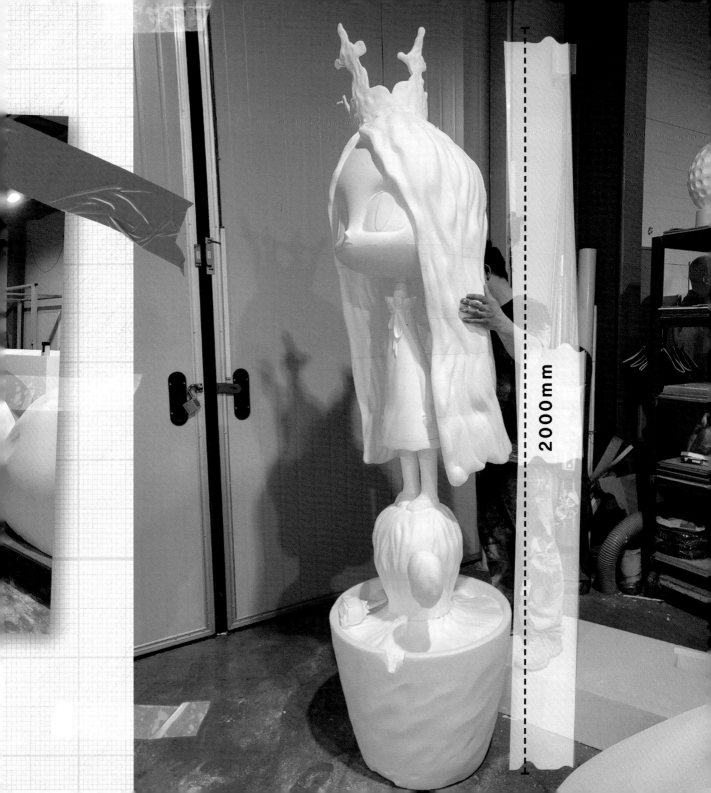

2000mm

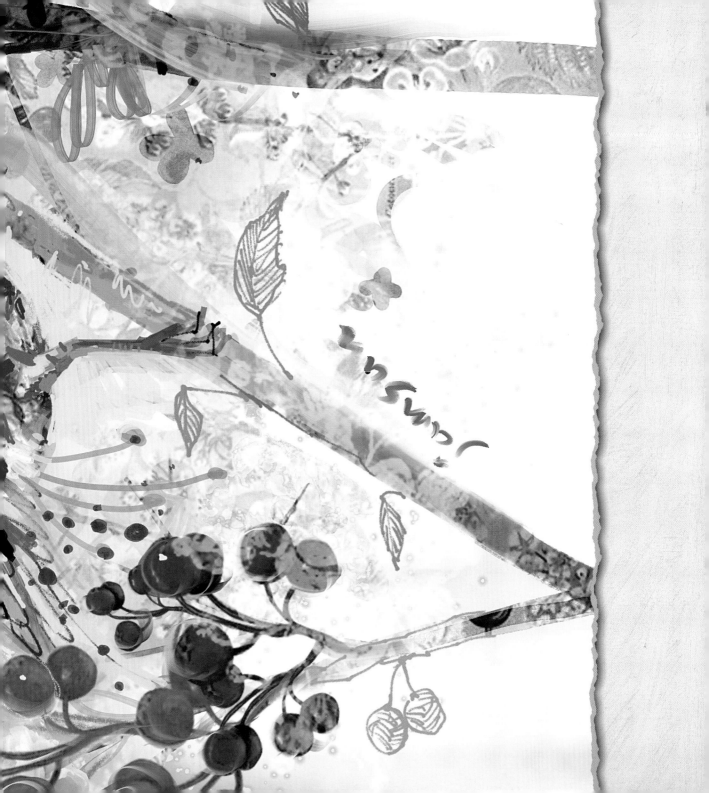

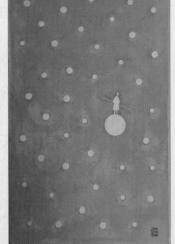
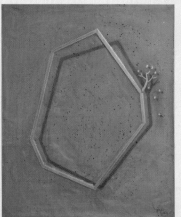
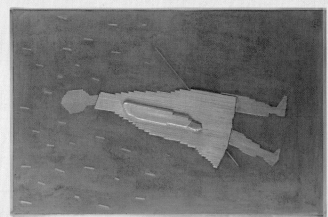

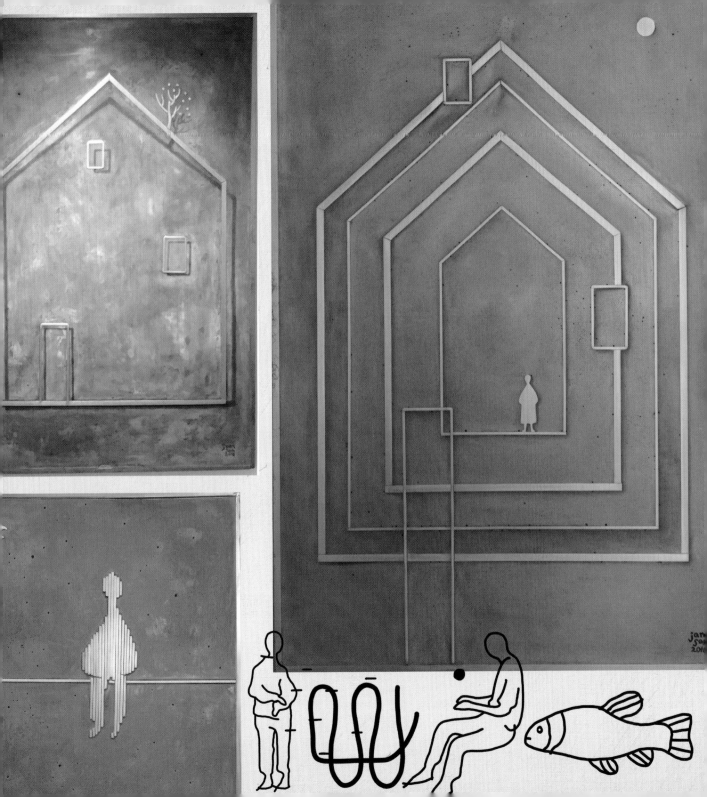

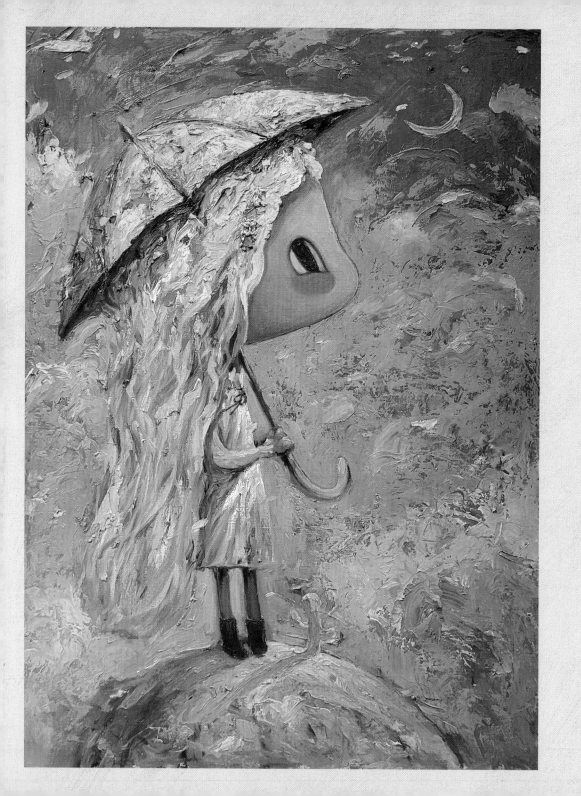

Rose from the Stars | 2022
oil on canvas | 50×65cm

Red Chair | 2022
oil on canvas | 53 ×72cm

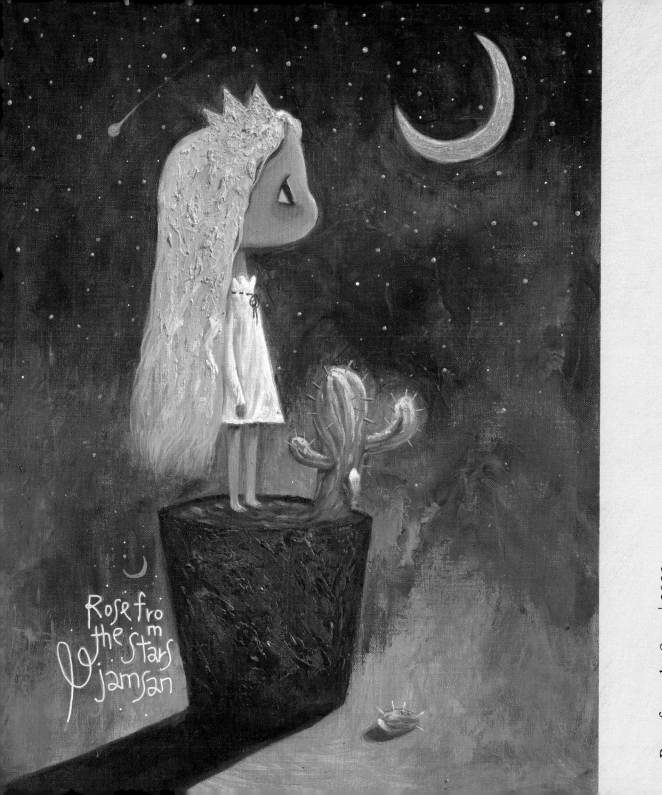

Rose from the Stars | 2022
oil on canvas | 50×65cm

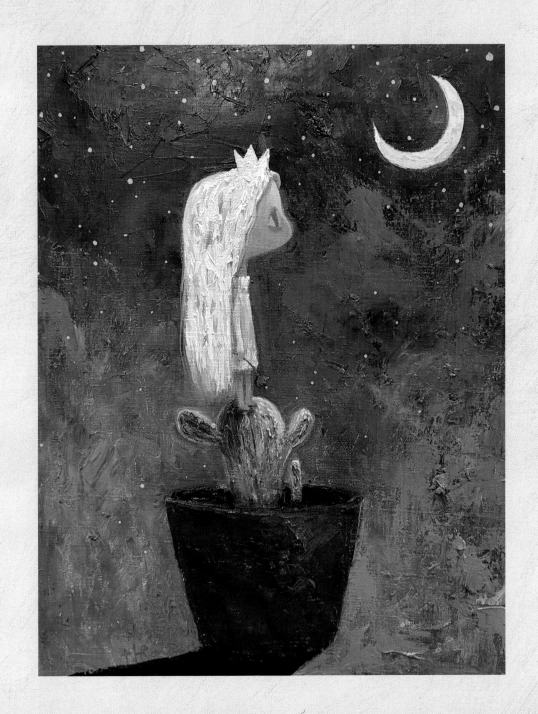

Rose from the Stars │ 2022
oil on canvas │ 27×40cm

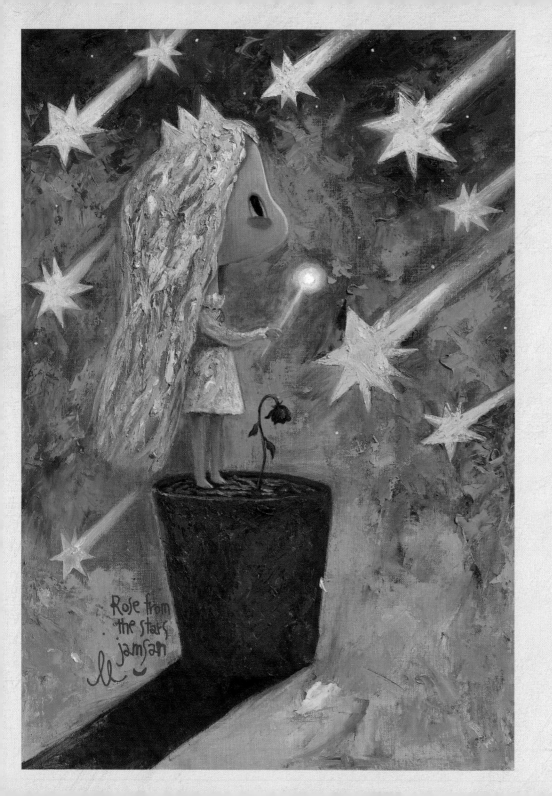

Rose from the Stars | 2022
oil on canvas | 53 × 72cm

Rose from the Stars │ 2022
oil on canvas │ 65×90cm

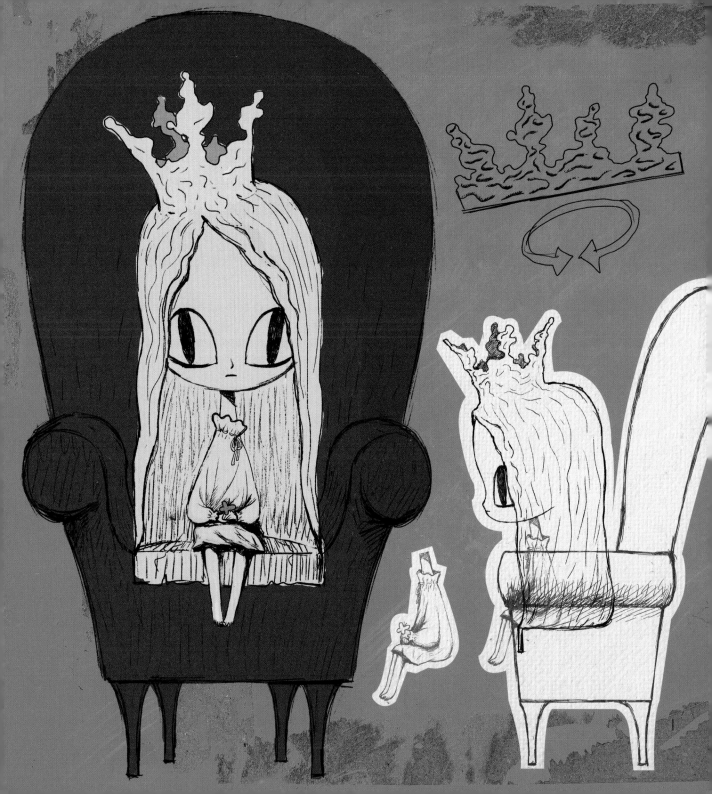

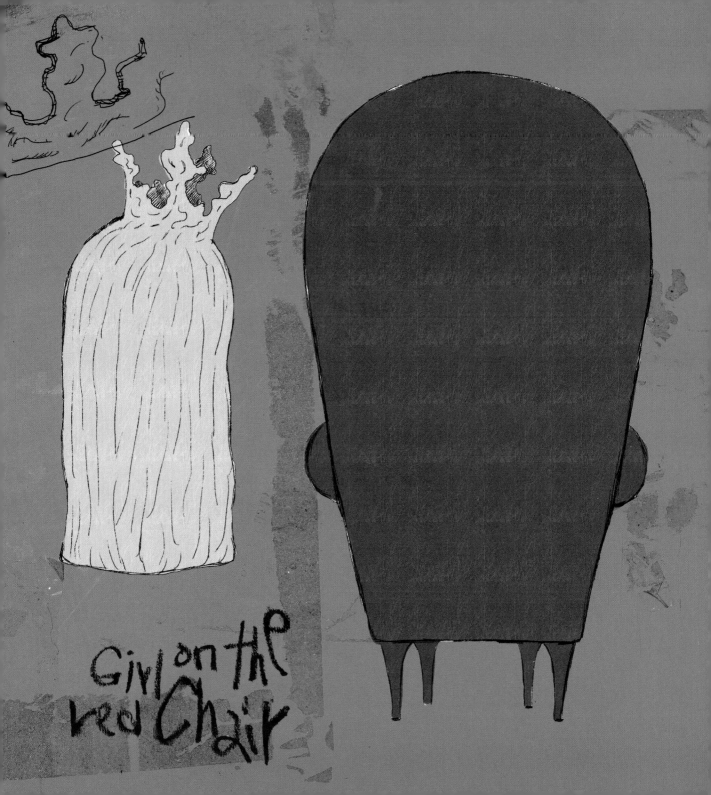

Girl on the
red Chair

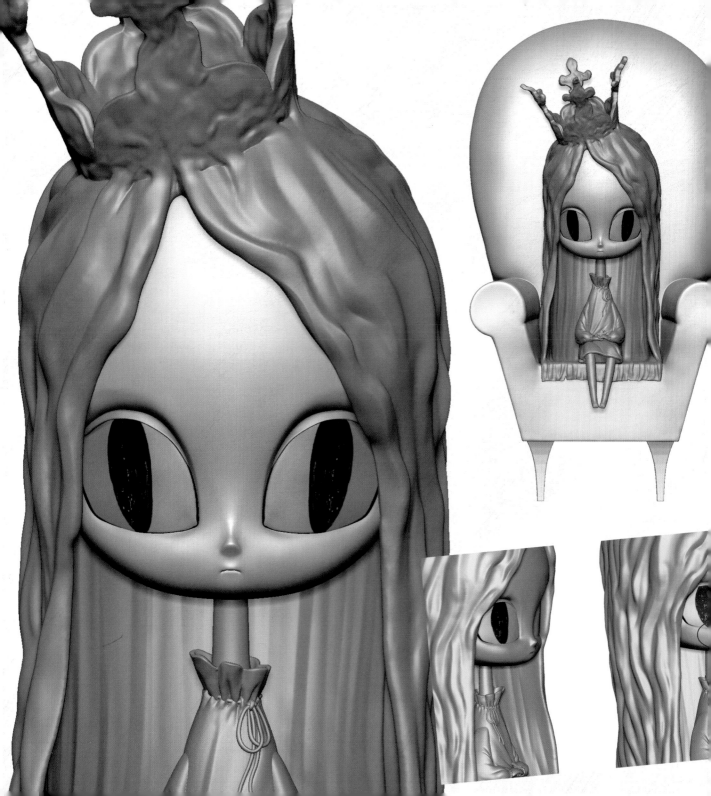

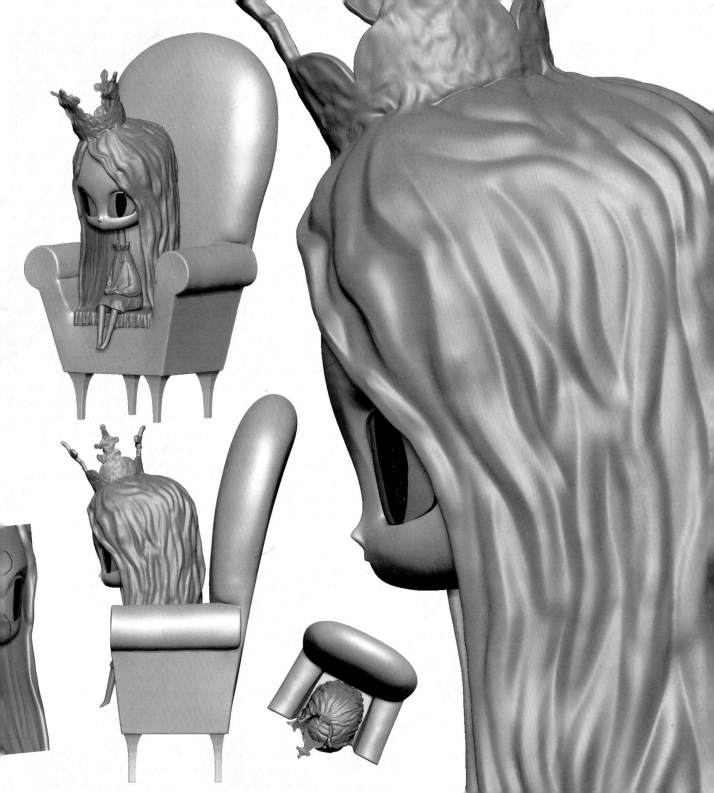

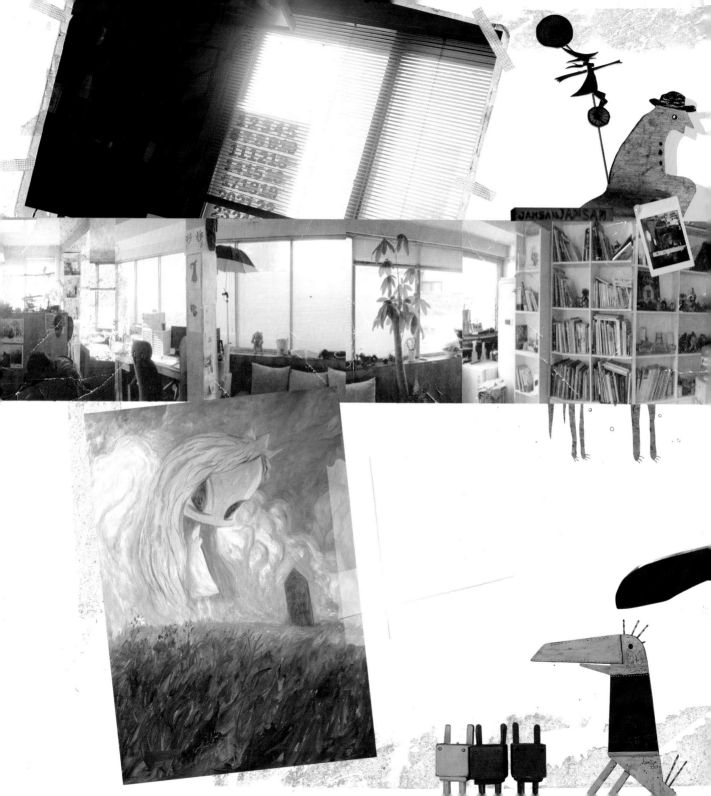

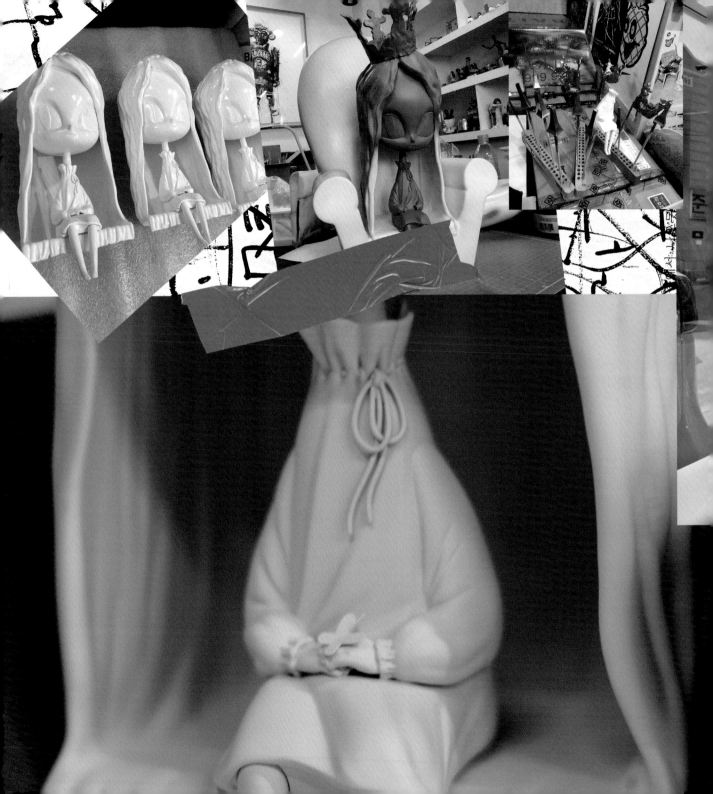

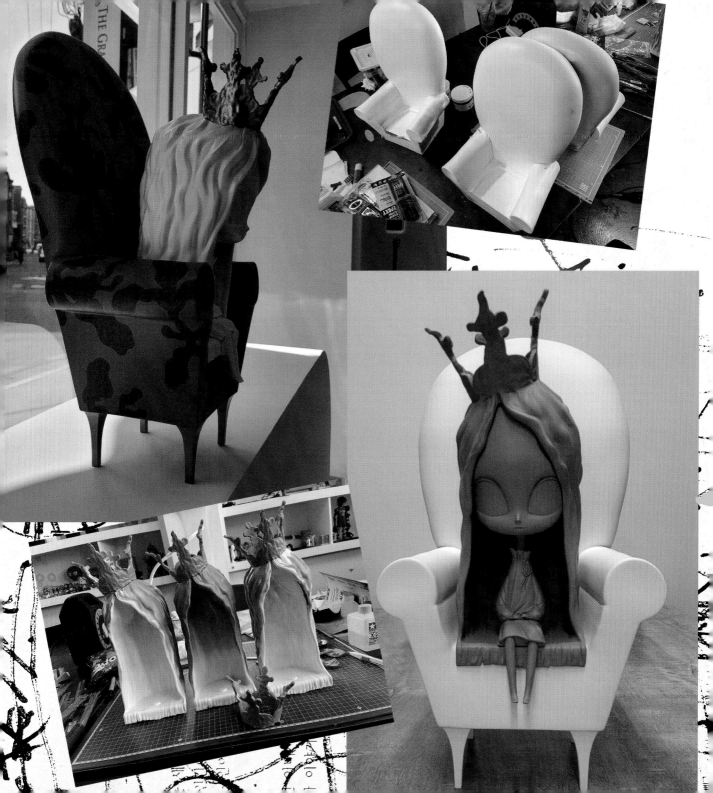

Q. 짧게 소개를 부탁 드립니다. + 작가님의 필명은 무슨 뜻인가요? A. 안녕하세요? 어쩌다 보니 30년 가까이 그림을 그리고 있는 아티스트 잠산입니다. 제 필명에 대한 소개는 다른 인터뷰에서도 많이 했었지만, '잠자는 산'을 줄여서 잠산입니다. 본명은 강산입니다. 오래전에 후배가 제가 잠이 많다고 붙여준 별명입니다. 어쩌다 보니 25년 넘게 잠산으로 활동하고 있습니다.

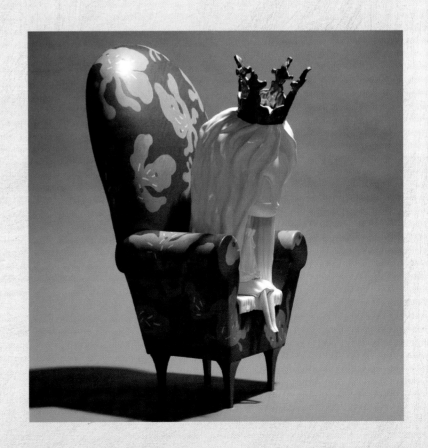

Q. 개인 작업을 할 때, 정신적에 더 고통이 따른다고 하시던데, 작가님은 어때신가요? A. 개인 작업은 과정에서 이루도 달달 해주지 않습니다. 오롯이 혼자만의 선택만이 있습니다. 개인 작업은 작업이 힘들다기보다는 마음이 너무 힘듭니다. 마음을 이주 많이 힘들게 합니다. 정답을 알 수 없기 때문에 개인 작업이 더 힘들 수밖에 없는 것 같습니다.

Q. 아티스트를 꿈꾸는 분들께 한 말씀 부탁드립니다. A. 저의 머릿속에서 언제나 되새기는 단어는 '예술'이 아닌 '다름' 입니다.

예술이라는 단어보다는 다름과 변화, 새로움이라는 단어를 가지고 작업을 하신다면, 무엇보다 본인이 재미를 찾을 수 있을 거

라 생각합니다.

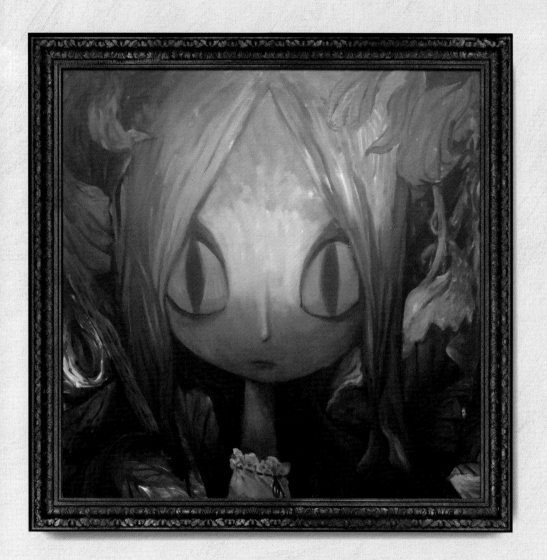

Rose from the Stars │2020
oil on canvas │50×50cm

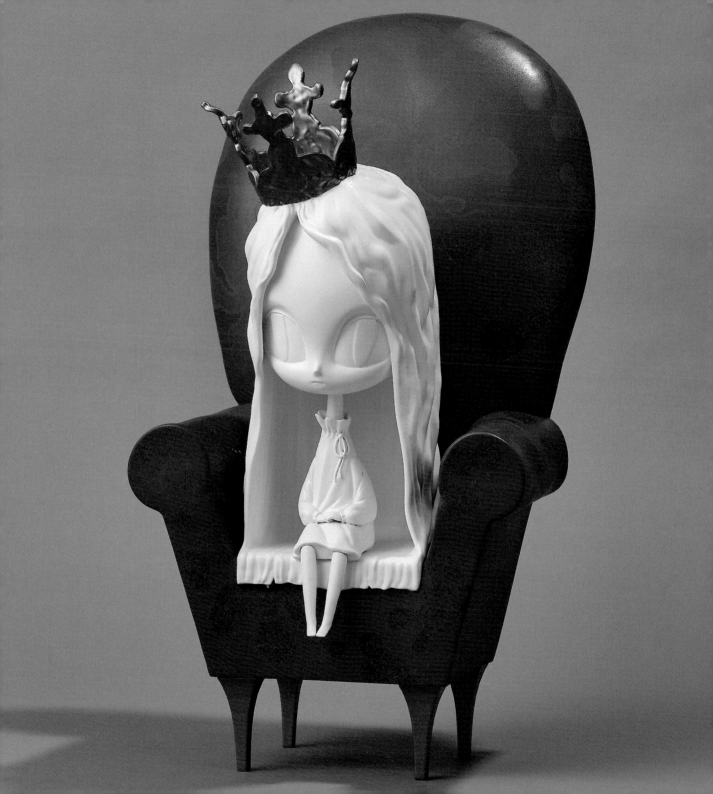

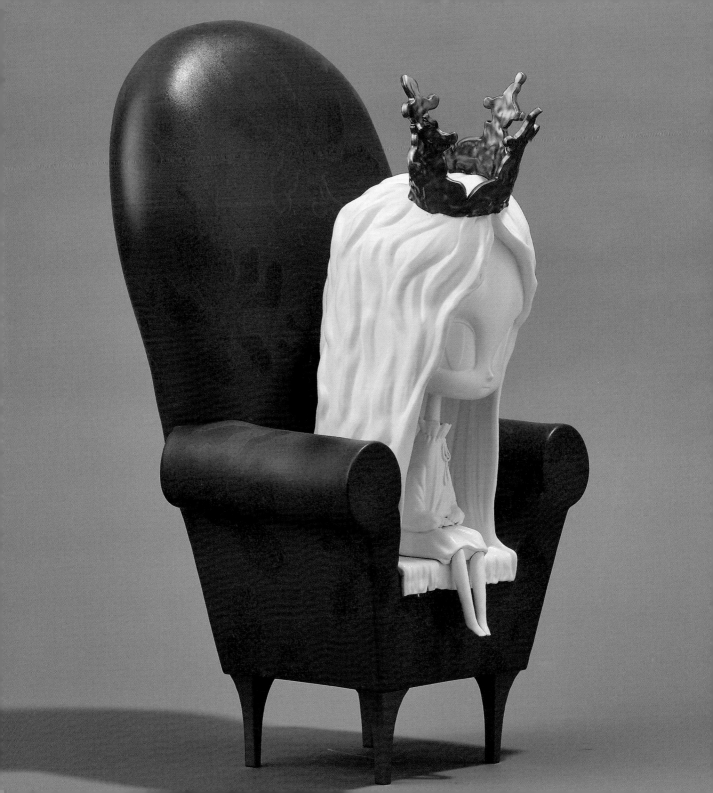

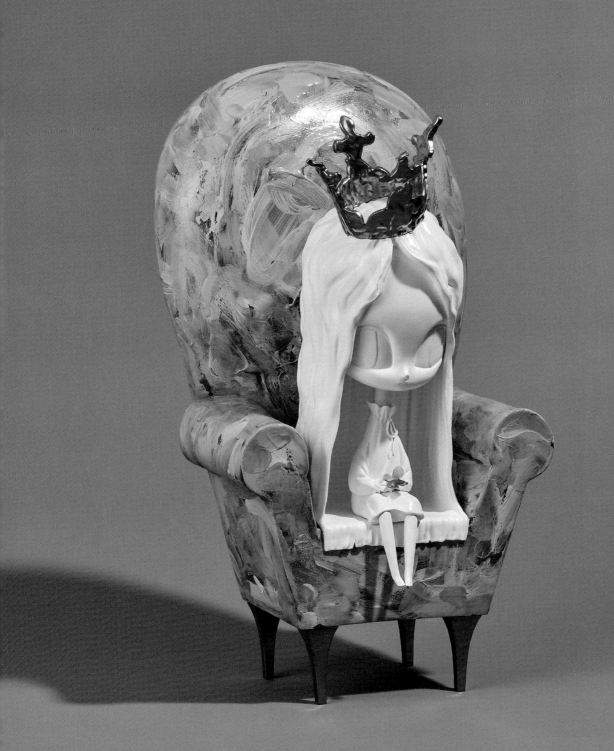

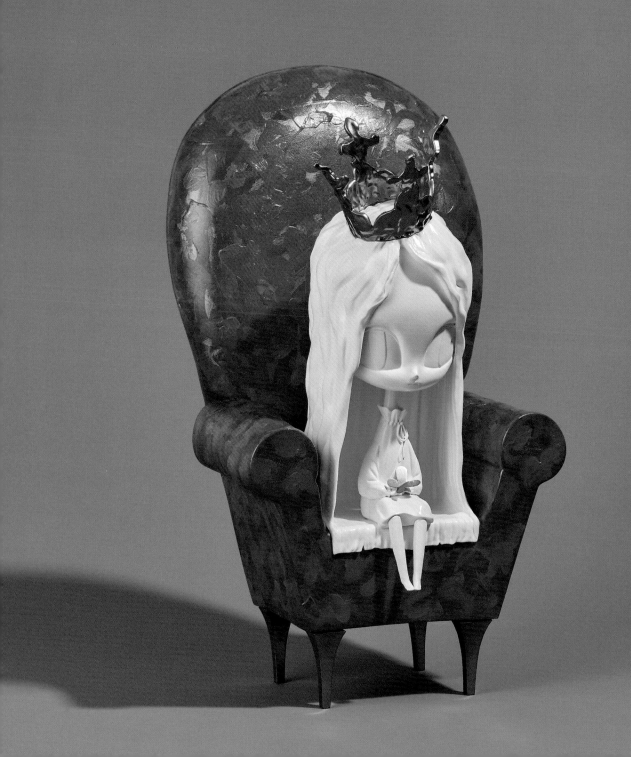

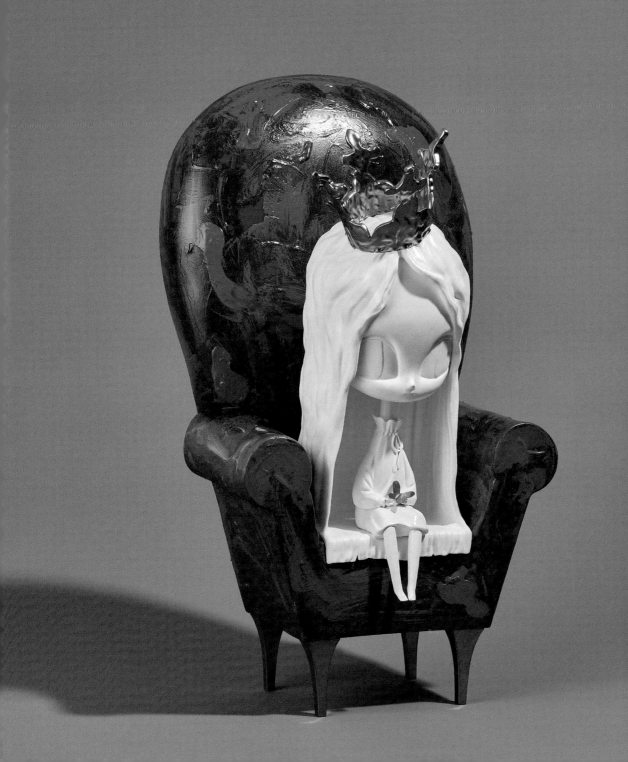

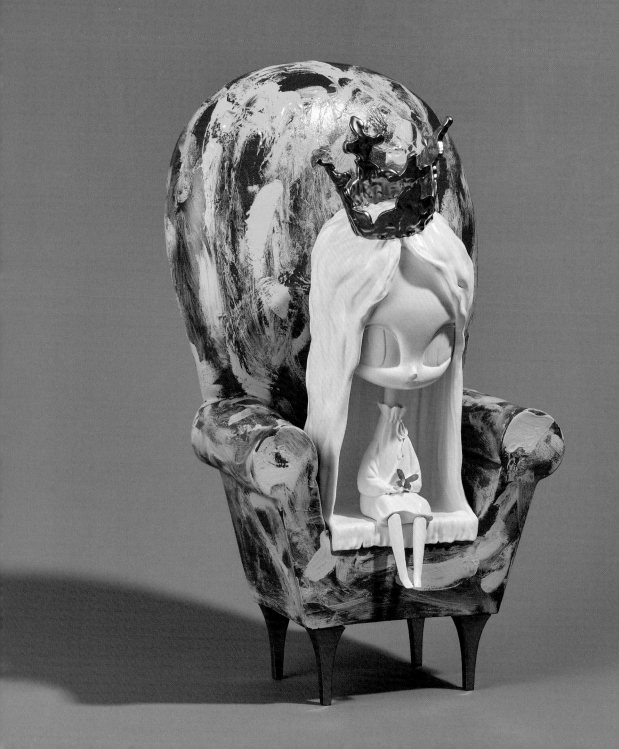

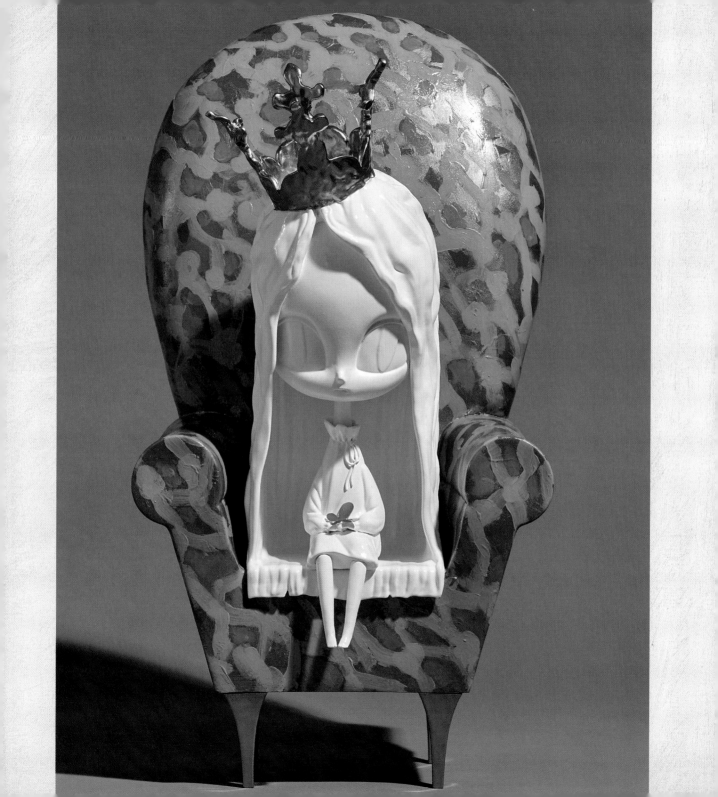

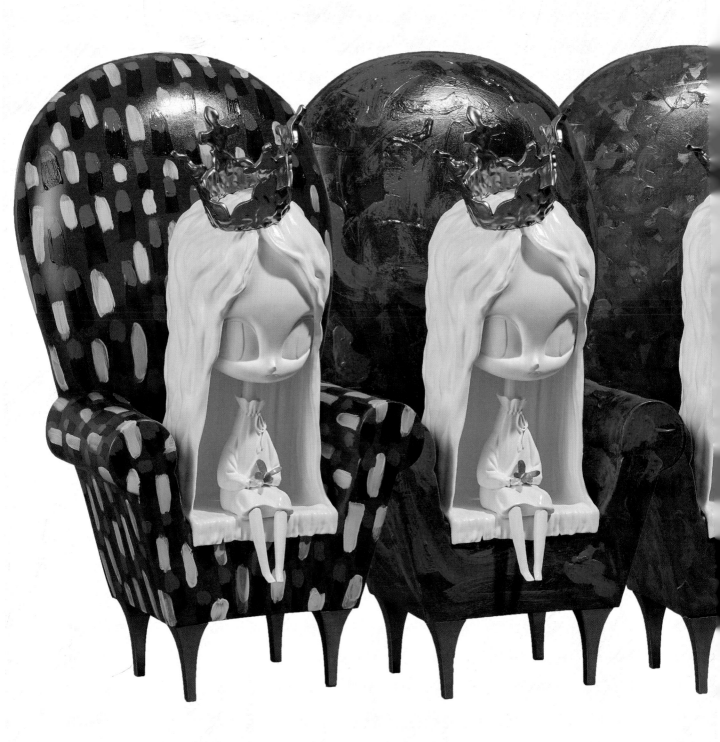

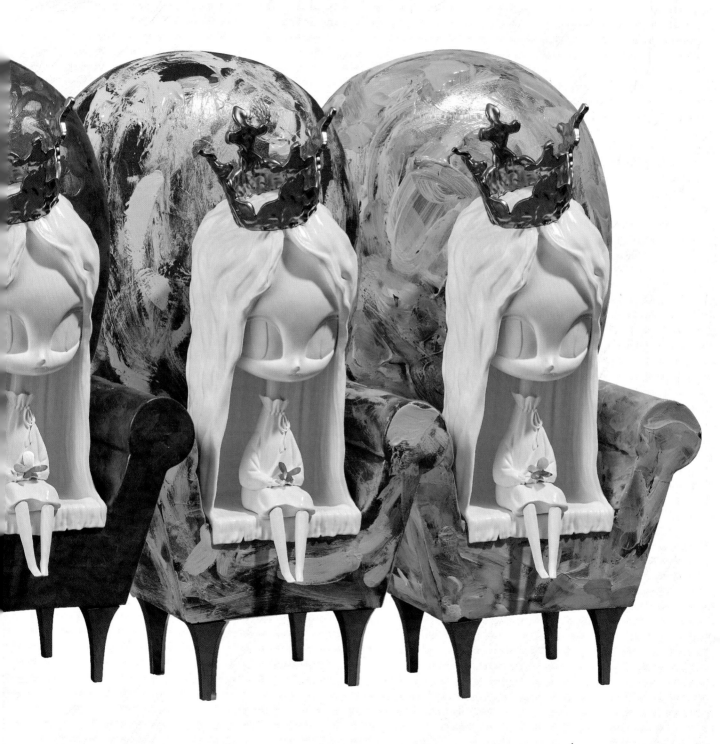

Jamsan

www.jamsan.com
Instagram: jamsan_art
jamsan2008@naver.com

Solo Exhibition		
	2009	잠산 개인전 '사람이 모이는 곳' (갤러리 고동)
	2014	잠산 개인전 '바람의 흔적' (갤러리 팔레드 서울 1층)
	2018	잠산 개인전 jamsan (나우리아트갤러리 전시)
	2019	잠산 개인전 '빛과 그림자를 심다' (삼청동 L갤러리)
	2020	잠산 개인전 (나우리아트갤러리)
	2021	잠산 개인전 (임페리얼펠리스 포월스갤러리)

Group Exhibition		
	2014	토탈 미술관 그룹전 'secret action'
	2016	서울숲 단체전 'FoR-ReST'
	2021	콜라스트갤러리 단체전 레드 체어
	2021	서울 옥션 출품
	2021	콜라스트갤러리 작품
	2021	K옥션 빨간 물고기
	2021	갤러리 조은 선물전
	2021	아트인사이드갤러리 오픈 초대전
	2022	클램프갤러리 오픈 단체전 레드 체어
	2022	K옥션 주관 '더현대 서울' 아트페어
	2022	스페이스엄 갤러리 바마
	2022	부산 바마아트페어
	2022	콜라스트 갤러리 해바라기 단체전
	2022	다다갤러리 다다프로젝트

Work		
	2004	KT 웹사이트(정보통신 박물관) 컨셉 아트
	2006	KBS2 ID CF 컨셉 아트
	2008	예술의전당 '2008 공연프로그램'
	2008	'앙드레 김' 베스트 스타 어워드 무대디자인
	2008	나이키 박지성 CF&그래픽노블 아트디렉터
	2009	신세계백화점 크리스마스(크리스마스 인 오즈)
	2010	엔프라니 로드샵(홀리카홀리카) 아트디렉터
	2011	삼성갤럭시2 노트 월드 투어 한국 시연회 초청 작가
	2012	iPad 'amazing zoo' APP. US 2013 맘스어워드 대상 수상
	2016	서울 국제 도서전 초대 작가
	2015	평창 동계 올림픽 '한국 대표 15인 선정' 작가
	2018	tvN 드라마 '남자친구' 메인 컨셉 아트(인트로)
	2020	tvN '사이코지만 괜찮아' 드라마 컨셉 아트, 드라마 내 동화책
	2022	Netflix #Annarasumanara #드라마안나라수마나라 인트로 컨셉 아트

RED CHAIR

1판 1쇄 인쇄 2022년 8월 4일
1판 1쇄 발행 2022년 8월 20일

지은이 잠산 | 펴낸이 백영희

펴낸곳 (주)너와숲
주소 08501 서울시 금천구 가산디지털1로 225 에이스가산포휴 204호
등록 2021년 10월 1일 제 2021-000079호
전화 02-2039-9269 | 팩스 02-2039-9263

ISBN 979-11-92509-03-7 03650 | 정가 35,000원

홍보 박연주 | 디자인 지노디자인 이승욱 | 마케팅 배한일 | 제작 예림인쇄

n e j i o o o z M e N e N
A U B B E t M M
A b c d e f f S y
T G g A H h i l l L K
a m H i
p m n Q s r w k
P C R R Y U o N
Q a b c d e f i n g